太 極 制
TaiJi BIDDING SYSTEM

♠ ♥ ♦ ♣ ♠ ♥ ♦ ♣

U0037599

張溪圳　著

縱橫文化 出版

國家圖書館出版品預行編目資料

太極制 TaiJi bidding system ／ 張溪圳 著.
-- 初版. -- 臺北縣新店市：縱橫文化，
1997[民 86]
面； 公分
ISBN 957-98559-0-0 (平裝)

I. 橋牌

995.4 86010655

1997 年 10 月 1 日初版
作　　者：張溪圳
發 行 人：許麗雯
社　　長：陸以愷
總 編 輯：許麗雯
主　　編：楊文玄
編　　輯：魯仲連
美術編輯：周木助
企　　劃：陳靜玉
行銷執行：姚晉宇
門　　市：楊伯江˙朱慧娟
出版發行：縱橫文化事業股份有限公司
編 輯 部：台北縣新店市中正路 566 號 6 樓
電　　話：（02）218-3835
傳　　眞：（02）218-3820
印　　製：久裕印刷事業有限公司
行政院新聞局出版事業登記證局版北市業字第 734 號

太極制
定　　價：360 元
郵撥帳號：18949351 縱橫文化事業股份有限公司
E-mail 信箱：c9728@ms16.hinet.net

出　版　序

在我們先後推出威廉魯特的兩本名著:《橋藝主打技巧》及《橋藝防禦技巧》之後,接到許多讀者來函鼓勵,就一直計劃再出一本好的叫牌制度,以期在橋藝的三大領域中都能為橋友提供最好的書籍。

恰於此時,曾在遠東杯大賽獲得兩次冠軍,並於許多國際大賽迭創佳績的國手張溪圳先生來訪,談及他新創的「太極制」,以及未來推展橋藝的宏願;經過多次交談後,基於共同的理想及對品質的重視,遂決定了本書的誕生。

《太極制》裡的「14控制法則」和「詢問叫系統」,是作者精采絕倫的創見。前者用來評估牌力及合約線位,使得大牌點不再是唯一的,或是首要的叫牌參考;後者更一舉突破了各種叫牌制度叫滿貫時,只能掌握 A、K、單張、缺門的瓶頸。例如,在適宜王牌合約使用的「控制詢問叫系統」中,透過一次問兩門控制的方法,不但能掌握王牌品質、各門控制,還能進一步知道次要大牌 Q,而且如有需要,可以再問特定花色的牌力,發掘出有時具舉足輕重地位的雙張牌組。

又如為無王合約設計的「無王詢問叫系統」,運用了大牌點與控制的相互折算關係;經過控制、大牌點、牌張的系列詢問叫後,竟然可以十分準確地推算出同伴手上每一門的 A、K、Q、J 及分配。幾乎是叫完牌,也就可以攤牌了。

每一種詢問叫都是依據牌型類別，從開叫起就經過精心設計的，不僅不畏懼敵方的插叫，而且從同伴答叫所獲得的資訊，經常只是一個總數，必需參照自己手上牌後，才能推算出有用的情報，因此敵方就很難從總括的訊息，採取有效的對應行動。《太極制》中還有很多類似的、兼具防禦措施的叫牌，例如：V.S.(Vice Splinter)特約叫等，都是作者積多年實戰經驗後，研發出來的心血結晶。

　　《太極制》雖然是專家們研究的對象，但也是一般橋友可以採用的制度。其五張高花、人為強梅花、強無王、弱牌點雙門或單門開叫等規範，都是方便國人轉換本制度所設計的。

　　我們十分欣慰，台灣人也能自創如此優異的叫牌制度；更期待在許多橋友採用「太極制」後，將來在亞運、奧運中大放異彩，為國爭光。為此，在艱苦的編輯作業中，我們也加倍地認真，遇有疑難處，一定和張先生再三研討，以求這本書的完美與完整。

　　盼望您的喝彩與鼓勵。

縱橫文化事業股份有限公司　社長

陸以愷

太 極 制 橋藝叫牌
TaiJi Bidding System

目　錄

測驗解答備索（免郵資）

您可選擇：（一）傳　　真：(02)218-3820 縱橫文化事業股份有限公司　服務部　收

（二）來　　函：台北縣新店市中正路 566 號 6 樓

縱橫文化事業股份有限公司　服務部　收

（三）E-Mail：c9728＠ms16.hinet.net

請　註　明：姓名、年齡、性別、職業、購買方式、郵寄地址及電話。

您將優先享有代表太極制叫牌比賽權、作者提供之其他服務，及訂購本公司出版品之優待權。

緣　起

　　太極生兩儀，兩儀生四象，四象生八卦，而後萬物生。

　　張君寶苦思七晝夜，頓悟武功之道，後北遊寶雞，見山峰挺秀，卓立雲海，乃定居武當山，改名張三峰，個人三十五年尋覓，才能獻出一點心得，慚愧。

　　圓圈，圓圈，圓圈，環環相扣，渾然一體如太極，陰陽天地互動似兩儀，自然、人爲如日月流轉，花色變化似四季循環，放似兩儀，收爲太極。

　　全方位、系統性、連貫性、戰略性：涵叫品、主打、防禦於叫品中。

　　四度空間：移轉時空，注重深度、廣度、強度、速度。

<div align="right">作者　張溪圳</div>

獻　　策

一、 Partial 用搶的， Game 用摸的， Slam 用叫的。

二、好牌慢慢叫，壞牌蹦蹦跳！

三、控制！控制！我只要控制，其他免談！

四、支持是支持，我要的是品質。

五、叫品是藝術而非技術，是心靈的控制行為，是一正反合，化腐朽為神奇的境界。

六、觀念思考大突破，進入奇妙的叫牌世界。

七、強者有強者的優勢地位，弱者有弱者的生存之道，太極將以四兩撥千斤，轉弱為強。

易　　學

時　　效：如果你是世界級專家，只要一天，甚至幾小時，就能豁然通達，運用自如。

如果你是行家，一個星期就能轉變你的橋藝境界。

如果你是玩家，半個月也夠你享受叫牌的無窮趣味。

如果你是初學者，一個月並不多，對橋牌有嶄新的認識。

數　　字：曉得 0 1 2 3 4 5 6 7 8 9 10 11 12 13 14 ，和簡單加法。

位　　階：對♣、♦、♥、♠、NT 位階很清楚。

控　　制：　1. A 是兩個、 K 是一個、 Q 是輔助控制，當它是同意的王牌時，會起變化。

　2. 缺門是兩個控制，單張是一個控制，兩小是輔助控制。

特殊性：　1. 已有自然制及人為制基礎者，更易了解本制度。

　2. 將側重於特殊性及滿貫叫品。

謹以本書與熱愛、專注橋藝、有心者（未來的世界手）共勉。

第一章 綜 綱

第一節 契 機

由於世界橋藝交流日廣，以往視為頭疼的主打、防禦技巧，已難不倒橋手，叫到好合約更為重要，尤其是滿貫的優劣，常決定了一場重要比賽的成敗榮枯。

- 自然制叫牌因一、二線開叫品的牌點及牌型範圍太大，且後續叫牌彈性過多，系統不全，故不易叫到好合約。
- 人為強梅花制則在低線易被干擾，特約叫也不夠精準。

太極制以較清楚的叫品，解決此問題。

太極制的特色：

一、兼具處理一般性與特殊性牌例的能力：

1. 具有價值的牌，即便是 HCP （大牌點力）甚低，亦有許多叫品，並能將分配表達清楚。
2. 強弱無王交叉運用。
3. 運用雙重或多重意義叫牌，節省空間。
4. 特別牌型均有適當叫品。

二、自然性原則：

1. 以長門為主，例如邀請叫 1♥ — 2♥。

 3♦ →♦為長門及力量所在。
2. 叫品以自然叫為主軸。

三、互動性原則：

重視同伴間的互動，有時更借力使力，利用敵方叫品，叫到好合約。

四、限制性原則：

每個叫品（開叫、答叫、再叫）都有特定的意義及限制，非常明確，同伴容易瞭解，特別牌情用特約叫表達。

五、時效原則：

注重時效，干擾敵方，而不受干擾，容易叫牌。

第二節　叫牌應有的觀念

- 大牌點力、控制、牌張的分配及兩手配合度，叫品為好合約的四大支柱。
- 單門、雙門花色的並重：在現有叫牌制中，側重單門花色的竄叫、阻塞叫，其實雙門花色更易找到良好的配合。
- 適度的特約叫是必須的：自然制其實並不自然，尤其在專家的領域中，非自然的特約特別多。
- 兩手牌間的對應、互補、互斥、增磴、減磴是從良好的互動叫牌過程中得知的。
- 拿到牌的瞬間，應先判斷之前戰績形勢，敵我氣勢並及早確定這付牌的好壞，適於進攻或防禦。
- 控制與點力的互動：兩付點力相同的牌，因大牌張或牌張的分配不同，導致控制數不同。當牌點越高，分配越不均時，變化越大。
- 獨斷是一種反射，牌感是一種本能，同伴間互動才是良好的習慣。

第三節　叫牌的困難何在？

在叫牌過程中，會發生難以解決的問題，如：
- 如何表示自己的牌力牌型？
- 當同伴答叫牌組，自己強力支持，如何表達？
- 關鍵性的牌張、牌型如何得知？沒有又怎麼辦？
- 成局合約，那種最好？有沒有滿貫？
- 持特別的牌型時，什麼才是最佳合約？
- 部分合約與成局，成局與滿貫之間如何抉擇？

下列牌例，都是摘錄自實戰，有些稍加改變而已。

(一) 同伴開叫 1NT (15～17 HCP)

　　　　　　　♠ 8
　　　　　　　♥ K 9 5
你持　　　　　♦ K 10 8 4 2　　　　怎麼叫才可找到最佳合約？
　　　　　　　♣ A 10 4 3

同伴牌有幾種變化：

1. ♠ A 9 6 3	2. ♠ K Q 10	3. ♠ 9 6 3 2
♥ A 7	♥ A 7 6 4	♥ A Q J 8
♦ Q J 5 3	♦ A Q 5	♦ A J 6
♣ K Q 8	♣ J 9 7	♣ K J
有 6♦ 合約	3NT 最好	4♥ 最佳

（二）你手持　　　♠QJ10 7 3　　　同伴為　　♠8　　　　或　　　♠K8 6 5 4

　　　　　　　　　♥8 6 5　　　　　　　　　♥A 9　　　　　　　　♥—

　　　　　　　　　♦KQ10 4 3　　　　　　　♦A 9 7 6 2　　　　　♦A 9 6 3

　　　　　　　　　♣—　　　　　　　　　　♣10 9 8 7 2　　　　♣A10 9 8

你們會如何叫牌呢?

（三）你手持　　　♠AQ10 7　　　同伴開叫令人興奮的 1♠，依你們的制度將

　　　　　　　　　♥Q10 9 5　　　如何繼續呢?

　　　　　　　　　♦A J 10 3

　　　　　　　　　♣7

　　或

　　　　　　　　　♠KQ 4 2

　　　　　　　　　♥KQ10 5 2

　　　　　　　　　♦Q 10 6 5

　　　　　　　　　♣—

（四）你手持　　　♠8 7 2　　　　同伴開叫 1♥，接下來你怎麼辦?

　　　　　　　　　♥Q10 7 3 2

　　　　　　　　　♦—

　　　　　　　　　♣A10 9 3 2

　　或

　　　　　　　　　♠AK 7

　　　　　　　　　♥K10 9 2

　　　　　　　　　♦7

　　　　　　　　　♣AK 9 8 7

(五) 你手持　　　♠ K J 10 7　　　你開叫 1♦，同伴叫 1♠，你該如何繼續？
　　　　　　　　♥ A Q 10
　　　　　　　　♦ A K J 10 5
　　　　　　　　♣ 7

　或

　　　　　　　　♠ K Q J 6
　　　　　　　　♥ A K 10 5
　　　　　　　　♦ A Q 5 2
　　　　　　　　♣ 5

(六) 你手持　　　♠ A 10 5　　　你開叫 1♦，同伴答叫 2♣，你該如何繼續
　　　　　　　　♥ 2　　　　　　叫？
　　　　　　　　♦ A K J 10 8
　　　　　　　　♣ K 10 9 3

　或

　　　　　　　　♠ K Q 8 6
　　　　　　　　♥ 4
　　　　　　　　♦ A K Q 10
　　　　　　　　♣ J 10 7 6

(七) 你手持　　　♠ Q 6　　　　你開叫 1♦，同伴叫 1♥，你該如何繼續？
　　　　　　　　♥ A 10 8 7 6
　　　　　　　　♦ A K Q 9 5 4
　　　　　　　　♣ ─

(八) 你手持　　　W　　　　　　E

　　　　　　　　♠ AK 2　　　　♠ 8 4

　　　　　　　　♥ K10 5 3　　 ♥ AQJ 9 4 2

　　　　　　　　♦ J 7 3　　　 ♦ AK9

　　　　　　　　♣ A 7 4　　　 ♣ J 2

	W	E		W	E		W	E		W	E
a.		1♥	*b.*		1♥	*c.*		1♥	*d.*		1♣
	2♣	2NT		2NT	3♣		3NT	5♥		1NT	2♣
	3♣	3♠		3♦	3♥		6♥	Pass		3♥	4♥
	4♣	4♦		4♥	Pass					4♠	—
	4NT	5♠								××	5♥
	6♥	Pass								5♠	5NT
										6♥	

　　　上例為國際比賽之 4 種叫品，西家 4333 牌型太平均了，而且沒有 Q，全手共 6 個控制（ 7 個）。上述叫品，你同意嗎？

(九) 下面幾付牌出現在極高水準的叫牌挑戰，有不同結果，試試看你會如何叫？能得幾分？

　　1.　W　　　　　　　　E

　　　　♠ AQ 9 6 4 2　　　♠ K 10

　　　　♥ KQ J 10 9　　　 ♥ 8 6 5 3 2　　　東開叫

　　　　♦ —　　　　　　　♦ AK10 9

　　　　♣ Q 10　　　　　　♣ K 6

a.

W	E
	1♥
3♦	3♥
3♠	3NT
4♦	4♥
4NT	5♣
5♥	Pass

b.

W	E
	1♥
2♠	3♦
5♥	6♥
Pass	

評	分
5♥	10分
4♠	8分
5♠	7分
3NT	4分
6♥	2分

2.

W	E	
♠ A Q 8 3 2	♠ K 10 9	
♥ J 8 5	♥ A	東開叫
♦ A Q 10	♦ K 9 5 4 2	
♣ A 8	♣ K 7 4 3	

a.

W	E
	1♦
1♠	2♠
3♣	4♣
4♦	4♥
6♠	Pass

b.

W	E
	1♦
2♣	2♦
2♠	3♠
4♦	4♥
4NT	5♣
5NT	6♠
7♠	Pass

評	分
7NT	11分
7♠	10分
7♦	9分
6NT	7分
6♠	5分
6♦	3分
5NT	2分
5♠	1分

3. W E

 ♠ 10 9 3 ♠ K 6 5

 ♥ A K Q J 4 3 ♥ 10 6 西開叫

 ♦ A 8 2 ♦ K Q J 7 4

 ♣ A ♣ 7 6 4

a. W	E	*b.* W	E	評	分
1♣	1♥	1♥	1NT	6NT-E	11 分
3♥	4♦	4♥	Pass	6♥-E	10 分
4♥	4♠			6♦	9 分
5♣	5♥			6NT-W	7 分
Pass				5NT-E	7 分
				6♥-W	6 分
				5♥-E	5 分
				5♥-W	3 分
				5NT-W	3 分

4. W E

 ♠ A 8 ♠ K10 9 6 5 2

 ♥ K 8 4 ♥ — 東開叫

 ♦ K Q 10 5 3 ♦ A 7 6

 ♣ A 9 3 ♣ K Q J 6

a. W	E	*b.* W	E	評	分
—	1♠	—	1♠	7♦	10 分
3♦	3♣	2♦	2♠	6♠	8 分
3♥	3♠	3NT	4♣	6♦	6 分
4♣	4♦	5NT	6♦	6NT	5 分
4NT	5♦	Pass		6♣	3 分
6NT	Pass			5♠	3 分
				5NT	2 分

（十）下面兩牌會叫到什麼合約呢？

	W	E		E
1.	♠ AKQJ10 8 7 2	♠ 7 4		♠ 9
	♥ K 6 4	♥ A 9	或	♥ Q J 8 6
	♦ —	♦ 8 7 3 2		♦ 9 7 6 3
	♣ AK	♣ J10 8 5 4		♣ 8 7 4 2

	W	E		E
2.	♠ —	♠ 9 6 5 4		♠ A 9 8
	♥ AKQ J10 8	♥ 9 7 5 3	或	♥ 9 7 5 3
	♦ AKQ J 9	♦ 7 4		♦ 7 4
	♣ 9 6	♣ A10 6		♣ A10 6 2

　　的確是不太容易，專家也會栽跟斗！本制度旨在討論更深奧的叫品，不是鑽牛角尖，而在開發另一更神秘的領域，同時找到答案！

第四節　點力與開叫

　　HCP (High Card Point 大牌點力) 是開叫的基本要素之一，尤其是在低線位，表示點力及基本牌型是必要的，但過度拘泥於點力則是錯誤的。

一、一線開叫

1. 1♣ 12~20 HCP：是唯一變化較大的一線叫品，迫叫。

 (1) 12~14 HCP：通常沒有 5 張高花或 4 張◆，如果有其他牌組也比♣短。
 例：♠KQ10 9　♥A8 6 4　◆K9 2　♣7 3

 (2) 15~17 HCP：♣ 5 張以上，不適合開叫 1 NT。
 例：♠K10 4 3　♥AK6　◆7　♣AQ J 5 4

 (3) 18~20 HCP：任何牌型。
 例：♠AK10　♥K J 3　◆Q J 6 5　♣A J 10
 ♠K 3 ♥AQJ10 8 6 ◆A10 4 2 ♣A

2. 1◆ 12~17 HCP：

 (1) 12~14 HCP：最少四張通常沒有 5 張高花或 4 張♣，如果有其他牌組，也不比◆長。
 例：♠A8　♥K93　◆Q965　♣K1053開叫1◆，不叫1♣。

 (2) 15~17 HCP：◆ 5 張以上，不適合開叫 1NT。

 a. ♠KQ 7　♥8　◆AQJ 6 4　♣AJ 5 3
 b. ♠K 9 ♥AQ 7 2 ◆KQ10 6 4 ♣Q 3

3. 1♥ 12~17 HCP：

 (1) 12~14 HCP：♥ 5 張以上。
 例：♠ AK10 8　♥K 9 8 3 2　♦9　♣Q J 7

 (2) 15~17 HCP：♥ 5 張以上。

 a.　♠6　♥AKJ10 5 4♦A10 6♣KJ 9
 b.　♠ K7♥AQJ 8 7♦3♣KQJ10 2

4. 1♠ 12~17 HCP：♠ 5 張以上。

5. 1NT 15~17 HCP：平均牌型，可容許 5 張低花（儘量不用），但不可有 5 張高花。
 例：♠Q 3　♥A10 8 5　♦KQ J 7　♣A J 7

二、二線開叫

1. 2♣ 21~37 HCP：是示強的叫品，迫叫。

 (1)平均牌型時：

 a.21~23 HCP：次圈叫 2NT。
 例：♠ AKQ9　♥ A75　♦ KQ9　♣ A82

 b.27~29HCP：次圈跳叫 3NT。
 例：♠ KQJ8　♥ KQ64　♦ AKQ　♣ AK

 c.30HCP 以上：次圈跳叫 4NT。
 例：♠ AQJ10　♥A KQJ　♦ AQJ　♣ AK

(2)不平均牌型時：21~37HCP。

例：a.　♠AQ3　♥A K832　♦KQ　♣AJ2

　　b.　♠5　♥AKQ7　♦AKJ3　♣AKQ5

　　c.　♠AJ104　♥A　♦AKQ76　♣KQ3

　　d.　♠AKQ3　♥AKJ9　♦AKQ5　♣A

(3)特別型時：最多4個失磴，雖可少於21HCP，但不可太弱。

例：a.　♠AKQ1085　♥A　♦KJ1073　♣10

　　b.　♠A　♥AKJ109752　♦K5　♣A7

2. 2♦ 6~11 HCP：一門高花，6張以上，等於一般弱二搶先叫。

例：a.　♠AQJ10 7 3　♥4　♦Q 8 2　♣J 7 5。

　　b.　♠10 9 8　♥QJ10 7 6 5　♦8 4　♣A 5。

3. 2♥ 8~11 HCP：♥和一門低花55或6520，但非6511或76以上。例：

　　a.♠10 6 4 ♥QJ10 6 3　♦KQJ 7 2　♣ —。

　　b.♠7 2　♥AQ10 9 7 6♦ —　♣KJ 9 7 5。

　　c.♠2　♥AQJ 8 6　♦4 2　♣Q10 9 7 4。

4. 2♠ 8~11 HCP：♠帶任何一門花色，55或6520，但非6511或76以上。

例：a.　♠AK10 8 7　♥QJ 9 8 6　♦7 4 3　♣ —。

　　b.　♠KQJ 9 2　♥3　♦K J 9 6 4　♣7 5。

　　c.　♠K J 9 7 5　♥8 6 4　♦ —　♣AQ 7 5 2。

5. 2NT ：唯一迫叫成局的叫品。

 a. 24~26 HCP 平均牌

 例：♠AQ　♥KQJ 9　◆AQJ 8　♣AK 2

 b. 獨立成局，3 個失磴以內強牌，至少有雙 A 雙 K 以上。

 例如：♠AKQ10 9 6　♥KQJ 7 3　◆A6　♣ —

 ♠AQ　♥AQJ10 8 2　◆ —　♣AKQ 7 4

三、三線開叫

1. 3♣ 8~13 HCP ：兩門低花 55 或 6520。

 a. ♠9　♥97　◆AQJ 9 7　♣KJ10 7 4

 b. ♠ —　♥8 7 3　◆QJ 9 6 4　♣AKJ 3 2

 c. ♠10 8　♥ —　◆AQ10 9 8 2　♣KQ 7 5 4

2. 3◆ 6~11 HCP ：一門高花 6 張以上（通常 7 張）等於一般 3 線 3♥/♠搶先叫。一、二家開叫之牌力要求較嚴格。

 a.♠KQJ 9 7 6 3　♥10 9　◆K 9 8　♣3

 b.♠ —　♥AJ10 8 7 6 4　◆QJ 5　♣Q 7 5

3. 3♥ 8~11 HCP ：♥帶一門低花至少為 6511，可到 7600，通常失磴為 4~5 個。

 a.♠10 ♥AQJ10 6　◆10　♣K107 6 4 2

 b.♠ —　♥KQ10 7 5 4　◆K 9 7 6 3　♣2

 c.♠10　♥QJ10 7 5 4　◆ —　♣KQ10 8 6 5

4. 3♠ 8~11 HCP：♠帶一門花色，至少爲 6511，可到 7600，但有 4~5 個失磴。

 a.♠A9 8 7 4 2　♥AJ 9 7 3　♦8　♣6

 b.♠KJ10 7 3　♥ —　♦QJ10 8 7 2　♣5

 c.♠KQJ10 8 2　♥9　♦ —　♣Q10 9 8 4 2

5. 3NT 8~12 HCP：一門低花 7 張以上，至少爲 KQJ 10 6 3 2。

 a.♠2　♥K5　♦KQJ10 8 4 3 2　♣9 7

 b.♠Q7 3　♥ —　♦6 5　♣AKJ10 8 5 3 2

四、四線開叫

1. 4♣ 7~13 HCP：兩門低花 6511 以上，包括 7600，旁門最多兩個失磴，全手 4~6 個失磴。

 a.♠7　♥ —　♦KJ10 7 6 5　♣KQ10 7 3 2

 b.♠3　♥3　♦AQ10 8 3　♣QJ10 9 8 3

 c.♠ —　♥ —　♦QJ10 9 7 5 3　♣KQ10 9 4 2

2. 4♦：一門高花 7 張以上，失磴通常在 4~6 個。

 a.♠KQJ10 8 7 4 2　♥6 4　♦A 5　♣5

 b.♠7 5　♥AQJ10 6 4 3 2　♦K10 7　♣ —

3. 4♥：兩門高花至少爲 6511，可至 7600，全手 3~4 個失磴，旁門最多一個失磴。

 a.♠KQJ 7 4 3　♥QJ10 9 2　♦A　♣2

 b.♠KQJ 9 6 4　♥KQJ 6 5 3　♦ —　♣10

 c.♠KJ10 8 5 3　♥QJ10 8 6 4 2　♦ —　♣ —

4. 4♠：♠帶一門低花（非♥）至少為 6511 包括 7600，3~4
個失磴，旁門最多一個失磴。

 a.♠AQJ 9 7 6　♥3　♦KQ10 6 4 3　♣ —

 b.♠KQ10 9 6 4 2　♥ —　♦ —　♣QJ10 8 5 2

5. 4NT：

 (1)一門低花 8 張以上，至少為 K Q J 9 8 6 4 2，最多 5
個失磴。

 a.　♠1096　♥7　♦AKJ10 7 6 4 3 2　♣ —

 b.　♠ —　♥A　♦987　♣KQJ10 9 8 7 6 5

 (2)♥帶一低花，三個失磴以內。

 例：♠ —　♥ AQJ10 9 8 7　♦KQ 6 5 4 3　♣ —。

五、五線開叫

1. 5♣：兩門低花，最多 3 個失磴。

 a.♠3　♥ —　♦KQJ 7 6 4　♣AK9 7 6 4

 b.♠ —　♥ —　♦QJ10 8 4 3　♣AK10 9 8 7 6

2. 5♦：一門高花 3 個失磴以內。

 例：♠ —　♥AKQJ10 9 8 7 6 5　♦4　♣32

3. 5♥：兩門高花牌組 3 個失磴以內

 a.♠KQ10 8 5 4 3　♥QJ10 7 6 2　♦—　♣—

 b.♠KQJ10 9 3 2　♥KQJ 8 6 2　♦—　♣—

4. 5♠：♠和低花兩門牌組 3 個失磴以內，情況較少。

六、 5NT 以上之開叫

　　5NT 以上之開叫極為少見，但你可以借用 4NT 以後的叫牌原理加以延伸，並逐階減少失磴數。

從上述開叫歸納幾個原則：

一、 表示 HCP 或強牌之開叫包括： 1♣、 1♦、 1♥、 1♠、 1NT、 2♣、 2NT 。

　　1.一線開叫除 1♣外，都只有 12~17HCP 。
　　2.1♣開叫 12 ~ 20 HCP 有四種狀況。
　　3.持強牌開叫 1♣、 2♣、 2NT ，三種叫品之點力有重複處，區別方式為：

1♣一般為 18~20 HCP ，特殊牌型 14-19 HCP 5 個失磴。
2♣一般為 21~23 HCP ，特殊牌型 16~19HCP 4 個失磴。
2NT 一般為 24$^+$~26 HCP ，特殊牌型 16~21HCP 3 個失磴。

註：所謂特殊牌型是指含一門或兩門有相當堅強大牌領軍的牌組，且分配不均、失磴有限的情況，例如：
a.♠2 ♥AKJ10632 ♦AK54 ♣7
b.♠AQJ1032 ♥A4 ♦AKQJ ♣2

二、重視贏磴或失磴的叫品：

　　本制度對這些叫品的設計雖都具有阻塞功效，但因線位高低，攻防特性不同，贏失磴的要求也相異。一般而言 4♥以上開叫，多半為攻擊性甚強的兩門花色(6511 以上)，故要求失磴數依線位而定，分別為四線失磴數 3~4 磴，五線失磴數 2~3 磴，六線失磴數 1~2 磴。唯一的例外為 4NT 或 5NT ，當其含意非♥帶一門低花，而僅表示一門低花時，其失磴數可增加一磴。 4♦以下的叫品，則參照 2~3 定律計算贏磴(即依身價的有無及自己一手牌，計算所叫合約線位，最多可垮 2 磴和 3 磴的準則)。

1.一門花色：2◆、3◆、3NT、4◆、5◆(或 4NT，5NT)

 (1) 2◆、3◆、4◆、5◆：表一門高花。

 (2) 3NT，(或 4NT，5NT)：表一門低花(4NT，5NT 除表一門低花外，尚可能為♥帶一門低花)。

2.二門花色：2♥、2♠、3♣、3♥、3♠、4♣、4♥、4♠、5♣、5♥、5♠ (或 4NT，5NT)。

 (1) 2♥、3♥、(或 4NT，5NT)：♥帶一門低花。

 (2) 2♠、3♠：♠帶另一門花色 (含♥)。

 (3) 3♣、4♣、5♣：兩門低花。

 (4) 4♥、5♥：兩門高花 (與 2♥、3♥所含花色不同)。

 (5) 4♠、5♠：♠帶一門低花 (不含♥，與 2♠、3♠不同)。

註：太極制講求圓潤變化，故 2~3 律及贏失磴數應視為重要參考，不應過於拘泥。

三、若從叫品的攻防特性來看，可以歸納為：

1.防禦型與攻擊型兼備的為：1NT、2♣、2NT 及 18~20 點的 1♣。

2.不定者：1♣、1◆、1♥、1♠。

3.攻擊為主的：2◆、2♥、2♠、3♣、3◆、3♥、3♠、3NT。

4.攻擊型：4♣、4◆、4♥、4NT、5♣、5◆、5♥。

線位越高攻擊性越強。這些攻擊性的叫品不僅用於開叫，並對敵方 1♣（強梅花）、1NT、2♣、2NT 或其他開叫都一樣適用，構成為一系列性、系統性連貫性全方位的叫品，請謹記。

第五節　開叫點、控制、型態對照表

表一　表示 HCP 或強牌之開叫

大牌點	基本控制數	開叫叫品	叫牌組最低數	戰略型態	備註
12 \| 14	平均 3.5 (0~6)	1♣ 1♦ 1♥ 1♠	2 4 5 5	不定	基本控制數括弧內的 0~6 為最少到最多之差距，以下同意義。
15 \| 17	平均 4.5 (1~8)	1♣ 1♦ 1♥ 1♠ 1NT	4 4 5 5 平均牌型	攻	1♣及 1♦之開叫，除非牌型為 4441，否則為 5 張以上牌組。 當一手牌僅 5 個失磴時，應開叫 1♣。 1NT 開叫不得有 5 張高花。
18 \| 20	平均 6 (2~9)	1♣ (2♣) (2NT)	任何牌型 特別牌型 特別牌型	守	特別牌型時如有： 5 個失磴時開 1♣ 4 個失磴時開 2♣ 3 個失磴時開 2NT
21 \| 23	平均 7 (3~10)	2♣ (2NT)	任何牌型 特別牌型	兼	2NT 平均型不得有 44 兩門高花否則開 2♣。
24 \| 26	平均 8 (4~11)	2NT (2♣)	平均牌型 特別牌型		平均牌開 2♣後跳 3NT 表 27-29HCP 跳 4NT 表 30-37HCP
27 \| 29	平均 9 (6~12)	2♣ (2NT)	任何牌型 特別牌型	備	
30 \| 37	10.5 (8~12)	2♣ (2NT)	任何牌型 特別牌型		

註：1.此處控制數限：A=2，K=1；不含其他任何調整的控制。

　　　2.「特別牌型」係指一門或兩門 55 以上堅強牌組，失磴數最多 5 磴。

　　　3.「任何牌型」包含平均牌型，「特別牌型」及其他如 5332，4441 等牌型。

表二 重視贏磴或失磴的開叫

型態	大牌點	叫品	贏磴	最多失磴 全部	最多失磴 旁門	戰略方向	牌型及張數
單門高花	7 \| 11 7 \| 14	2♦ 3♦ 4♦ 5♦	5~6 6~7 8~9 10~11	 5 3		主攻 攻	♥或♠　6(5)張 7(6)張 8(7)張 9(8)張
單門低花	7 \| 11 7 \| 14	3NT (4NT) 5NT	7~9 9~11 10~12	 4 3			♣或♦　8(7)張 9(8)張 10(9)張
雙門低花	7 \| 13 12 \| 14	3♣ 4♣ 5♣ 6♣	6~8 8~9 10~11 11~12	 5 3 2	 2 1 0	主攻 攻	♣和♦ 5521 5530 6520 ♣和♦ 6511 6610 7600 ♣和♦ 6610 7600 ♣和♦ 7600
雙門高花	9 \| 14	4♥ 5♥	9~10 10~11	4 3	1 0		♥和♠ 6511 6610 7600 ♥和♠ 6610 7600
雙門花色	7 \| 11 9 \| 14	2♥ 2♠ 3♥ 3♠ 4♠ 5♠ (4NT)	6~7 6~7 7~8 7~8 9~10 10~11 10~11	 4 3 3	3 3 2 2 1 0 1	主攻 攻	♥+♦/♣　5521 5530 6520 ♠+♥/♦/♣　5521 5530 6520 ♥+♦/♣　6511 6610 7600 ♠+♥/♦/♣　6511 6610 7600 ♠+♦/♣　6610 7600 ♠+/♦/♣　6610 7600 ♥+♦/♣　6610 7610

測試一

手持下列各牌，依太極制，你開叫什麼，以往你如何開叫？

					太極	以往
1.	♠AQJ10××	♥A×	◆A××	♣K×	()	()
2.	♠KQ××	♥AQJ×	◆KQJ×	♣×	()	()
3.	♠××××	♥AKQ×	◆QJ×	♣J×	()	()
4.	♠AKJ××	♥KQJ××	◆×	♣A×	()	()
5.	♠AK××	♥QJ××	◆AQ×	♣Q×	()	()
6.	♠QJ10××	♥KQ×××	◆×××	♣—	()	()
7.	♠×	♥AKJ10××	◆QJ××	♣××	()	()
8.	♠××	♥AQJ10××××	◆×	♣K×	()	()
9.	♠QJ10×××	♥KQJ×××	◆×	♣—	()	()
10.	♠ —	♥×	◆KQJ×××	♣KQ××××	()	()
11.	♠AQ××××	♥××	◆×	♣KJ10××	()	()
12.	♠KQJ×××	♥AKQ10×	◆×	♣A	()	()
13.	♠K×	♥AK××	◆AKQ×	♣AQ×	()	()
14.	♠AQJ10×	♥AK×××	◆A×	♣×	()	()
15.	♠××	♥×	◆AKQ××××	♣××	()	()
16.	♠J10××	♥AQ×	◆KJ××	♣A×	()	()
17.	♠AK×	♥J10××	◆KQ××	♣AJ	()	()
18.	♠—	♥AQ×××	◆K×××××	♣××	()	()
19.	♠AJ10××	♥KJ××××	◆×	♣×	()	()
20.	♠AQ10×××	♥—	◆QJ10×××	♣×	()	()
21.	♠AQJ10 9×	♥×	◆AKQJ×	♣×	()	()
22.	♠AK	♥AKQJ×	◆A××××	♣A	()	()
23.	♠××	♥AK	◆AKQJ10 9×	♣AK	()	()
24.	♠AKQJ10××	♥K××	◆AKQ	♣—	()	()
25.	♠Q×××	♥AKQ	◆J××	♣J×	()	()
26.	♠KQJ××	♥AQJ10××	◆×	♣×	()	()
27.	♠KQJ10×××♥××		◆K×	♣××	()	()
28.	♠J9×××	♥AQ	◆AK×	♣QJ×	()	()
29.	♠K×	♥A×	◆AKQJ××	♣Q××	()	()
30.	♠AQJ××	♥××	◆AKQ×××	♣—	()	()

第二章　14 控制法則

第一節　14 控制的由來

一、對控制的應有認識

　　打牌時雖會遇到一些情況,將主動權交予敵方,等待利機,但多數時侯都必須掌握主動,展開攻擊或防禦;一旦失去掌控權,就容易讓敵方予取予求,其重要性與合約的線位高低也有密切關係:

1、部分合約:線位較低,可以送出幾次控制權,靠著 HCP 完成合約。

2、成局合約:

(1)3NT:若有一門花色沒有控制,可能被連提 5 磴以上而立即垮約。

(2)4♥/♠、5♣/◆:有控制權才可發展旁門長門,而王牌之長度、配合,及大牌張更是顯得重要。

3、滿貫合約:

(1)小滿貫合約:同一花色不能有兩個失磴,或同時有兩門各有一個快失磴。

(2)大滿貫合約:每一門都要有第一控制才不致失一磴。

　　在無王合約時,影響控制權的主要牌張為 A、QJX、及 KX(或為敵方的 A 在 K 的上家),也就是要靠 HCP。而在王牌合約時,則可能擴大至缺門、單張、甚至雙張;也就是要兼顧大牌張 A、K、Q、短門,以及雙手牌之配合度。

　　一般的橋牌制度都十分重視詢問 A 、 K 的數量或位置,也對短門或缺門加以評估,大多認為:

　　A 或缺門＝ 2 個控制, K 或單張＝ 1 個控制

　　同時多主張一旦同意王牌後,即應依據自己的王牌長度及其他短門情況,修正牌點。但是這些制度對王牌 K 、 Q 的價值認識不深,或是對兩手牌間實際配合情況未加考量,以致實用上常會出現力有未逮的現象。

二、 太極制對牌力與控制的觀點

(一)王牌合約時

1 、 對王牌 K 、 Q 的加重評估

　　若排除特殊牌型、主打中的分析計算、偷牌機率等因素,通常旁門牌缺 K 要丟一磴,而王牌缺 Q 也要丟一磴。這是因為旁門可用其他長門花色墊牌或藉由王吃以避免失磴,但王牌本身卻無此可能,因此本制度主張

　　王牌 K ＝其他花色 A 的價值

　　王牌 Q ＝其他花色 K 的價值。

2 、 對王牌長度的重視

　　你持一門高花 1 0 8 7 6 3 沒什麼了不起,但若同伴開叫這門花色(5 張以上)後,你的牌力就大增了;不僅王牌可能增加了約一個控制的力量,旁門的單張、缺門、甚至兩張都跟著水漲船高。

3 、 對兩手牌的實際配合度的重視

　　一般制度對於單張或缺門的牌點修正,有時會因實際上兩

手牌的配合不當而造成牌力的高估，例如：

> AXXX 對缺門， AK54 對單張
> KQ108 對單張(若單張為 A 才好)
> 單張 A 對單張 K ， AK 雙張對 QJ 雙張

也有時會因牌情的掌握不清，而產生牌力的低估，例如：

> KQJXX 對 AX ， AKXXX 對雙小。

因此本制度不主張修正牌點的方法，而採取在彼此牌型都清楚後，再調整控制數。

(二)無王合約時

我們主張 HCP ，控制及牌張並重，並認為滿貫合約時相關的 Q 甚至 J 都非常重要。從而發展出一套完整的系統(此部分見第七章)

三、 14 控制的誕生

依據上述對王牌 K 、 Q 的加重評估，可以推算一手牌的控制數如下：

> 旁門 A ＝ 2 ， K ＝ 1 ，三門合計 9 個控制。
> 王牌 A ＝ 2 ， K ＝ 2 ， Q ＝ 1 ，合計 5 個控制。
> 故一手牌共計 14 個控制。

四、控制的調整

本制度雖有不少情況得調整控制數，但因看重雙手牌的配合，甚至有時還考慮敵方叫牌所產生的互動，故總控制數是雙手牌的合計，而非個別計算一手牌後的加總。

1、**旁門 Q 或雙小張的輔助控制**：旁門 Q 或雙小張可以看成是半個控制；因此兩個輔助控制，在適當條件下可以提升為一個控制。

2、**王牌控制的增加**：例如兩手牌 K9864 ＋ A7532，若依各別一手牌控制，計算其和為 2 ＋ 2 ＝ 4，但因為可將敵方的 QJ 敲出，故王牌控制即可調整為 5，同理，AJ98765 ＋ Q10432，表面上雖為 2 ＋ 1 ＝ 3 控制，但也可以調整為 5 控制。

3、**旁門短門的控制增加**：當王牌的 5 控制齊全或雙手牌均有足夠長度時，旁門的控制可增加如下：

> 缺門 ＝ 2 控制
> 單張 ＝ 1 控制

例：你手持♠KQ1082♥A76♦10♣KQ93，同伴開叫 1♠後，你的牌值即大增，由原先的 4 基本控制調升至 7 控制：

> ♠3 個(K ＝ 2，Q ＝ 1)，♥2 個(A ＝ 2)
> ♦1 個(單張)　　　　　，♣1 個(K ＝ 1)

同伴若有 5 個控制，就可試滿貫了。

4、**增加控制的情況**：

(1)連續張：如 A8 對 K QJ75；只要旁門的快失張不多，王牌全部掌控時，連續張的長門對贏磴自有極大幫助。

(2)長門牌的建立：如 53 對 A9762，只要橋引充分、並有相當長度王牌，就可能建立第 4 張或第 5 張。

(3)偷牌、擠牌、投入等各種可預期的打法。

5、減少控制的情況：

(1)大牌的重疊。

(2)控制的重複：旁門的 A97 對缺門，這一門控制只宜計為 3 控制，而非 A ＝ 2 ，缺門＝ 2 的 4 控制。同理 AK92 對單張，也是 3 控制而非 4 控制。

(3)缺連續牌張或 QJ 的情況：如 A105 對　K83 。

(4)牌型過度對稱或牌型不佳、兩手均無王吃價值。

五、 14 控制法則的精義

(1)最適用於 5 線以上的王牌合約。

(2)旁門 Q 或雙小張的輔助控制，往往可補足合約所需之控制。(有關此部分詢問，請見第七章)

(3)控制的增減是以實際掌握的牌情為依據，並以兩手牌的合計值為考量。

(4)14 控制法則是和各合約線位所需的贏磴數一致的，其關係如下：

合約	需要贏磴數	需要控制數
大滿貫	13	13-14
小滿貫	12	12
5 線	11	11
4 線	10	10
3 線	9	9
2 線	8	8
1 線	7	7

　　在搶部份合約時，王牌張數、 HCP 和兩手控制數都應加以考慮。而在決定是否有高花成局合約時亦然，有無 10 個控制，手上王牌品質如何？

　　假定同伴開叫 1♠，你答 2♠，同伴再叫 3◆ ，你持：

a 、♠Q1087	b 、♠9874	c 、♠9874
♥9872	♥QJ3	♥3
◆4	◆J106	◆KJ86
♣A843	♣KQ10	♣Q1052

　　其中 a、例有 4 個控制， c、例有 2 個控制，都該叫 4♠。而 b、例的 HCP 雖然最多控制數卻最少，牌型也最不配合，故應叫 3♠。同伴的牌像似：

♠AKJ63　　♥1064　　◆AQ73　　♣9

第二節　HCP(大牌點)與控制的再探討

一、本制度叫品中的 HCP 設計

　　本章開始已強調王牌合約以控制力為主軸，無王合約則以 HCP 為導向。同時本制度在所有的叫品設計上，多數的叫品牌點間隔均約略為相差 1 控制的 3 HCP(有時再微分為上、下限)。在類似的牌型時，會因為 HCP 的不同而有不同的開叫，(例如 1♣與 2♣之開叫， 1◆ 、 1♣與 1NT 之開叫)使同伴清楚的了解自己手上的牌型與牌力。

　　此外就一般的牌型而言，每一叫品的 HCP 範圍，也是和兩手牌的加總及互動性有密切關係的，例如從成局因素的考量，兩手牌的 HCP 搭配表如下：

牌例	a	b	c	d	e
開叫 HCP	12-14	15-17	18-20	21-23	24-26
答叫 HCP	13-11	10-8	7-5	4-2	1-0

<div align="center">

上限對上限→必成局　　　如 c 例 20+ 7=27 HCP

上限對中檔→成局　　　　如 d 例 23+ 3=26 HCP

上限對下限→通常成局　　如 a 例 14+11=25 HCP

中檔對中檔→通常成局　　如 b 例 16+ 9=25 HCP

下限對中檔→考慮派司　　如 c 例 18+ 6=24 HCP

下限對下限→可派司　　　如 a 例 12+11=23 HCP

</div>

又如考慮滿貫的兩手 HCP 互動關係：

牌例	a	b	c	d	e
開叫 HCP	12-14	15-17	18-20	21-23	24-26
答叫 HCP	20-18	17-15	14-12	11-9	5-3

其應否上滿貫的考量，也有類似的關係。

二、對 HCP 應有的認識

　　HCP 是方便計算的一種評估方式，但正如以 A、K 來衡量控制一樣，並不能表示出真正的力量。大家都知道同樣的 4HCP、1A ≠ 4J ≠ 2Q ≠ 1 又 1/3K，也會同意 3HCP 的 1K ≠ 3J ≠ 3/2Q，這和我們認為代表 2 個控制的 1A ≠ 2K 是一樣道理。

　　又當兩付牌的兩手牌 HCP 總和相同時，只要單手牌HCP 不同，則這兩付牌的力量也是截然相異的，像：

　　　14HCP+12HCP　　　對 24HCP+2HCP

雖同為 26HCP，但前者的力量要大得多，這是因為橋引的差距不同之故。

　　因此，我們雖不主張修正大牌點(因王牌合約以計算控制，調整控制的方式更有效，而無王合約原就不必修正HCP)，但卻十分重視兩手牌的先天配置關係、雙方叫牌的互動性，並認為只有配合性的確認才是真正的牌力，這和原有兩手牌的單獨力量總和是絕不相同的。故希望諸位不要執著於死的 HCP。

　　叫牌前看一看、想一想：手中牌是好是壞，HCP、牌力(控制、牌型)、型態(主攻？主守？)牌局進行至目前的形勢(敵我優劣？)再決定叫品。

　　叫牌中算一算、打一打：從叫牌中判斷同伴牌力，就是主導(隊長)，什麼時候轉變，如何調整控制，何時再叫。在決定最後合約時，不妨在心中主打一次（尤其是滿貫），弄清橋引及控制，牌叫玩後，常常就可以攤牌了。

三、控制與雙手牌間的對應關係

　　控制因為兩手牌的配合、互補而增加；因互斥、重複而縮減，例如 A 對缺門、K 對單張、Q 對雙小、K 對雙小。此外，王牌的長度、牌張位置的優劣，輔助控制的多寡等都對牌力及控制產生一定的影響。

例：

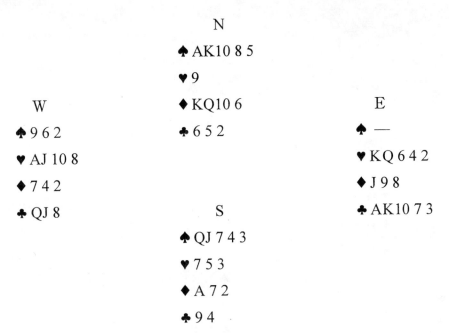

N
♠ AK10 8 5
♥ 9
♦ KQ10 6
♣ 6 5 2

W
♠ 9 6 2
♥ AJ 10 8
♦ 7 4 2
♣ QJ 8

E
♠ —
♥ KQ 6 4 2
♦ J 9 8
♣ AK10 7 3

S
♠ QJ 7 4 3
♥ 7 5 3
♦ A 7 2
♣ 9 4

　　南北可完成 4♠合約，東西可完成 4♥合約，這是因爲雙方王牌的質與量都十分優異，且各具 10 個控制之故。這也可以看出總贏磴定律的準確性是要受限於 14 控制法則的。

　　有些合約的雙手控制數並不十分明顯，例如：你手持♠AJ9876♥8765432♦—♣—，假如你已知同伴有 5 張小♠，♥缺門，沒有任何大牌，也不易評估總控制數，例如王牌上 A=2，因缺 K、Q，縱然長度夠可調整至 4 或 5，但兩門低花也只因同伴的缺門而各有 2 控制，紅心上的控制呢？缺門爲 2 ，七張紅心的增值爲何？由於你不難推算全手牌除♠至多有一失磴外，其餘已無失磴(敵方有一人持 5 張以上紅心爲例外)故這種牌至少有 13 控制的力量。

全付牌爲：

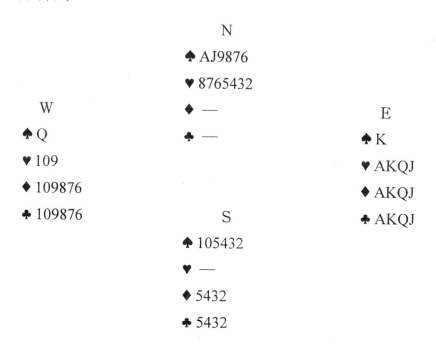

N
♠ AJ9876
♥ 8765432
♦ —
♣ —

W
♠ Q
♥ 109
♦ 109876
♣ 109876

E
♠ K
♥ AKQJ
♦ AKQJ
♣ AKQJ

S
♠ 105432
♥ —
♦ 5432
♣ 5432

　　東西方若打 6 線低花，有 12 控制，但因可能被王吃而垮一，南北方則有 7♠合約。(只有 5HCP ！)一般而言，低線位合約的控制計算較隱晦， 5 線以上的合約多半很明確。

　　因此在 3NT 與 5 線低花合約的選擇，最好多運用 14 控制法則。

第三節　14 控制法則與 HCP 對照表

表一　HCP(大牌點) 與基本控制數

HCP	控制數範圍	平均	HCP 及最多控制數	
9 ~ 11	0 ~ 5	2+	11=2A+1K	
12 ~ 14	0 ~ 6	3.5-	14=2A+2K	
15 ~ 17	1 ~ 8	4.5-		
18 ~ 20	2 ~ 9	6-	18=3A+2K	
21 ~ 23	3 ~ 10	7-	21=3A+3K	
24 ~ 26	4 ~ 11	8+	24=3A+4K	25=4A+3K
27 ~ 29	6 ~ 12	9+	28=4A+4K	
30	8 ~ 12	10-		
9 ~ 10	0 ~ 4	2-		
11 ~ 12	0 ~ 6	3-		
13 ~ 14	1 ~ 6	3.5		
15 ~ 16	1 ~ 8	4+		
17 ~ 18	2 ~ 8	5.5-		
19 ~ 20	3 ~ 9	6-		
21 ~ 22	3 ~ 10	6.5+		
23 ~ 24	4 ~ 10	7.5-		
25 ~ 26	6 ~ 11	8.5-		
27 ~ 28	6 ~ 12	9		
29 ~ 30	7 ~ 12	9.5+		

HCP 之計算： A=4 ， K=3 ， Q=2 ， J=1 。

註： 1.由表得知當 HCP 為 11 、 14 、 18 、 21 、 24 、 25 、 28 時因 A 、 K 增加的可能而控制有所變化，其力量牌值也自然不同，因此防禦性、攻擊性也不一樣，本制度在開叫分級時，依其原理加以設定，這是特色之一。

2.配合才能使控制發生雙倍的力量，因此在了解上表的 HCP 與控制外，還要懂得適度調整控制數，以及 14 控制法則，因為它才是滿貫的基礎條件。

表二　14 控制法則之驗證一

1♥／♠開叫、支持王牌答叫之控制對照表(1♥／♠開叫為 12 － 14 及 15 － 17HCP)

答叫			開叫條件	最低檔		低限		中檔		高限		超高限	
類型	叫品	控制	控制數	4		5		6		7		8~10	
限制性或支持性	2♥／♠ 3♥／♠ 4♥／♠	3~4	兩手合計	7	8	8	9	9	10	10	11	11	14
			有無成局	無	無	無	△	△	有	有	有	無	有
			有無滿貫	無	無	無	無	無	無	無	無	△	有
強牌支特性	3NT	4	兩手合計	8		9		10		11		12~14	
			有無成局	無		△		有		有		有	
			有無滿貫	無		無		無		無		有	
	2NT 或跳二階新花(缺門)	5~6	兩手合計	9	10	10	11	11	12	12	13	13	16
			有無成局	△	有	有	有	有	有	有	有	有	有
			有無小滿貫	無	無	無	無	有	有	有	有	有	有
			有無大滿貫	無	無	無	無	無	無	無	△	△	有
	跳新花 TSCAB	7↑	兩手合計	11↑		12↑		13↑		14↑		15↑	
			有無小滿貫	△		有		有		有		有	
			有無大滿貫	無		無		△		有		有	

註：1.△表示可能有。

2.控制數目代表調整控制數，開叫者最低與最高控制數還有很多變化，並不是絕對的，本表所列為不重複情況下之控制數，必須再經邀請叫、詢問叫、示叫等來表明更精確狀況才可。

3.控制數不能以單純 A 、 K、缺門、單張計算，並要加上輔助控制才可以，例如 AX 、 KX 、 QX 、 XX 等。

4.王牌張數及質量是重要考量之一， 8 張配合、 9 張配合、 10 張配合，其控制數及王吃力量均起變化，要特別慎重。

5.8 個控制，在情況好的時候，也可高花成局，在任何情況下（包括防禦及主打偷 Q 偷 K 等)成局是永遠值得鼓勵的，但也要謹記 14 控制法則及百分率。

6.滿貫的要求是比較嚴格的，而且 14 控制法則也更為明顯，叫上去吧！

7.4♥、 4♠或者 3NT 合約，何者較佳，值得嘗試，不要一成不變。

8.並不一定點力高，控制就多，請牢牢記住。

9.延遲支持叫常表示 5~6 個控制，且只有 3 張支持，力量是不一樣的。

表三　14 控制法則之驗證二

1♣／♦開叫、支持王牌答叫之控制對照表(一般型 1♣ 及 1♦之開叫為 12-14 及 15-17HCP)

類型	叫品	控制	開叫條件	最低檔		低限		中檔		高限		特高限	
			控制數	4		5		6		7		8~10	
限制性或支持性	3♣／♦ 4♣／♦	3~4	兩手合計	7	8	8	9	9	10	10	11	11	14
			有無成局	無	無	無	無	無	3NT△	3NT△	有	有	有
			有無滿貫	無	無	無	無	無	無	無	無	無	有
強牌支特性	3NT	4	兩手合計	8		9		10		11		12~14	
			有無成局	無		△		有		有		有	
			有無滿貫	無		無		無		無		有/O	
	2♣／♦	4~5	兩手合計	8	9	9	10	10	11	11	12	12	15
			有無成局	無	△	△	△	有	有	有	有	有	有
			有無滿貫	無	無	無	無	無	無	無	無	有/O	有/O
	2NT或越二級跳新花 (示缺門)	6~7	兩手合計	10	11	11	12	12	13	13	14	14	↗
			有無小滿貫	無	無	無	有	有	有	有	有	有	有
			有無大滿貫	無	無	無	無	無	無	△	有	有	有
	跳新花 TSCAB	8↗	兩手合計	12↗		13↗		14↗		14↗		14↗	
			有無小滿貫	有		有		有		有		有	
			有無大滿貫	無		△		有		有		有	

註：有/O 表示有小滿貫，可能有大滿貫。 3NT 和 5♣，5♦所需的控制數不同。

△ 伸手摘星吧！絕不致於滿手污泥—李奧貝納。
　要有宏觀 (Big insight) 眼光，但也不能一步登天，紮根還是要的。

第 三 章
一線開叫後之答叫及發展

除特殊型 1♣ 之開叫可以有 18~20 HCP ， 1NT 開叫為
15~17HC 以外，一線花色之叫品均為 12~17HCP ，特殊型 1♣開
叫後之發展將留在第四章再談。

本制度因特別重視王牌合約中的控制力，發展出獨創的「14
控制法則」，並且將它運用在本章中的答叫、再叫原理上。因此，
讀者應對前一章的理論多加了解才好。

對於一線花色開叫後之答叫，本制度將其分為主要的五大類：

一、負性答叫：

答叫人持 0~5HCP 極弱牌力時之叫品。

1. 1♣ (迫叫) ── 1♦ （雙重意義）
2. 1♦/♥/♣ ── 派司

> 註：為便於閱讀及節省文字，本書均以 " ─ " 符號之左方代表開叫品，右方
> 表答叫品。又以 " / " 代表「或」，遇開叫、答叫均用 " / " 符號時，
> 則限於嚴謹之一對一對應關係。例如：1♣／♦─ 4♣／♦。表示 1♣─ 4
> ♣ 或 1♦─ 4♦。

二、限制性答叫：

答叫人持 6-10HCP ，對開叫人牌組或是不支持，或是即使
支持但牌型牌力有限之叫品。分為：

1. 1♣/♦/♥/♠ ── 1NT ，高花為不支持，低花為支持。
2. 1♣/♦ ── 3♣/♦
 1♥/♠ ── 2♥/2♠ 支持王牌，牌力不佳

> 註：請特別注意低花跳一支持為弱叫

三、支持性答叫：

答叫人對開叫牌組有相當好支持，但 HCP 或控制力僅為中等強度時之叫品，包括：

1.1♣/♦ —— 4♣/♦，5♣/♦，王牌分別有 5 張或 6 張。

2.1♥/♠ —— 3♥/♠，4♥/♠，王牌分別有 4 張或 5 張。

四、強牌支持性答叫：

答叫人對開叫牌組有相當好支持，且最少有 11HCP 時之叫品，分成：

1.1♣/♦ —— 2♣/♦。

2.1♣/♦/♥/♠ —— 2NT、3NT。

3.1♣/♦/♥/♠ —— 跳叫新花 8 控制以上。

五、不定性答叫：

除前四項的情況外，答叫人持6HCP以上時，均以自然叫為依歸；不跳叫，叫新花迫叫一圈；答叫人之牌有待下圈叫牌才較為清楚。

第一節　1♥、1♠ 開叫後之發展

一、開叫條件：

12~17 HCP，所叫牌組至少 5 張。

二、答叫：

1.負性答叫：派司，0~5 HCP。

2.限制性答叫：

　(1)1NT：不支持王牌，6~10 HCP，1~3 個控制，不迫叫。

　(2)1♥/♠——2♥/♠，加一支持，通常為 3 張，6~10HCP，1~3 個調整後之控制。

3.支持性答叫：

　(1)1♥/♠——3♥/♠，有限跳叫支持，4~5張牌組，8~10HCP，3~4個調整後之控制，牌型較不平均，邀請成局。

　(2)1♥/♠ —— 4♥/♠，跳至成局支持，通常 5 張牌組，3~12 HCP，1~4 個調整後之控制，牌型不太確定，不是為了成局就是搶先阻塞準備犧牲。

4.強牌支持性答叫(特約叫)

　(1)1♥/♠ —— 2NT，迫叫成局，至少 Q×××(或 5 張小牌)以上之王牌支持，11~14HCP，5~6 個調整控制。

　(2)1♥/♠ —— 3NT，迫叫成局，至少 4 張帶 Q 之王牌支持，11~14HCP，3~4 個調整控制，較平均牌型(但不含 3334)。

註：開叫人再叫新花，為 TSCAB 詢問叫(見第七章)試探滿貫。若示弱可再叫回王牌，4♥/♠(5 個或以下的調整過控制)，3♥/♠(6 個控制)；同伴若有意進一步發展則叫出新花仍為 TSCAB。

　(3)1♥ —— 2♠/3♣/3♦或 1♠ —— 3♣/3♦/3♥，試滿貫之 TSCAB，答叫人一定有 7 個以上控制，王牌極配合。開叫人若有 5 個控制，就可試小滿貫。

　(4)1♥ —— 3♠/4♣/4♦或 1♠ —— 4♣/4♦/4♥，越二級跳叫，為 V.S 特約叫(見第七章第六節)，表示所叫花色上一門為缺門，共有 5~6 個控制，王牌極度配合。

5.不定性答叫：

1♥ —— 1♠/2♣/2♦ 或 1♠ —— 2♣/2♦/2♥。其中 1♠可爲 6HCP，其餘應有 11HCP 以上，所叫花色爲牌組，後續之叫品，一般爲自然叫，但王牌同意後之新花或 4NT，則 爲詢問叫。

例如：

W	E	
1♠	2♦	
2♥	3♣	
3NT	4♠	—— 5~6 個控制，♠3 張支持，♣不一定有 4 張，但多半有控制。
4NT		—— ⊡CAB 特約(見第七章)，問答叫人總控制數。

三、開叫人再叫之一般規定

1.應充分表示高低檔：如跳叫、反序叫，以示高檔。

2.再叫本門至少 6 張，例如：

(1)♠AKQ986　♥A5　♦962　♣J10

　　1♠ —— 1NT/2♣/♦/♥

　　2♠ —→ 6 張以上低檔

(2)♠AKQ986　♥A5　♦A96　♣103

　　1♠ —— 1NT/2♣/♦/♥

　　3♠ —→ 6 張以上高檔

3.5 4 花色盡量叫出（低檔型不可反序叫），例如：

♠105　♥AQJ74　♦Q1072　♣K5

1♥ —— 1NT/2♣

2♦ —→ 表示 5 4 以上，不表示高低檔

4.5 5 花色一定表示出來，例如：

 (1) ♠KQJ86　♥4　♦AQ1072　♣A5

 1♠ —— 1NT/2♣

 3♦ ⟶ 表示 5 5 以上高檔

 (2) 如爲低檔 5 5 以上

 1♠ —— 1NT/2♣

 2♦ —— 2♥/♠、 2NT

 3♦ ⟶ 低檔 5 5 以上

5.對答叫人花色之支持叫

 (1) 1♥ —— 1♠

 2♠ ⟶ 低檔 4 張♠支持

 (2) 1♥ —— 1♠

 3♠ ⟶ 高檔 4 張♠支持，全手 6~7 控制(調整控制數)

 (3) 1♥ —— 2♣

 3♣ ⟶ 通常 4 張，不得已可爲 3 張帶一大牌。

6.答叫人已支持王牌後之再叫

 (1)邀請叫：1♥/♠ —— 2♥/♠

 3♣/♦/♥ 均爲長門力量集中邀請，通常有 6~7 個控制，
 答叫者計算控制數及邀請牌組情況後可決定成局與
 否，尤其是當同伴邀請牌組爲 K2 或 3 2 時，就多
 出一個輔助控制贏磴，一定要上 game 。當手上王牌
 是 K 或 Q 時，已多出 1 或 2 個控制，同伴邀請，絕不
 要和其他 KQ 等量視之，因爲牌力是完全不同的。

 (2)詢問叫 —— 嘗試滿貫於 4 線叫出新花（此例較少）

 如♠AK10987　♥ —　♦AK987—　♣42 (此牌亦可
 開叫 1♣)

 1♠ —— 2♠

 4♣ ⟶ TSCAB

第二節　1♣、1♦之開叫、答叫及發展

　　1♣/♦之開叫、同伴之答叫與1♥/♠相似甚多，但因1♦之開叫只需4張♦，而1♣之開叫有時只有2張♣，且點力為12~20HCP；加上叫牌對高花及無王的重視，故不但和1♥/♠開叫後之發展相異處很多，連1♣與1♦彼此間之不同處也不少。18HCP以上特殊型1♣之開叫及發展將於第四章討論。

一、　1♣/♦之開叫條件

　　1.12~14HCP(低檔型)15~17HCP(高檔型)

　　2.低檔時，1♦至少4張，1♣可以只有兩張♣。高檔型時，所叫牌組通常5張以上，只有4441牌型時，才可能為4張。

　　3.4 4低花優先開叫1♦。

二、　對1♣開叫之答叫

　　1.負性答叫：

　　　　1♦ ⟶ 0~5HCP(1♦也可能為6HCP以上)牌組長度無關。

　　2.限制性答叫：

　　　　(1)1NT ── 沒有一門四張高花，♣至少有4張，6~10HCP，
　　　　　　　　　　1~3控制，平均牌型。

　　　　(2)3♣ ── 跳叫支持，不迫叫，阻塞性、竊叫性。♣至
　　　　　　　　　　少5張，5~9HCP，1~3控制，牌型不定。

　　3.支持性答叫：

　　　　4♣／5♣ ── 阻塞性叫品，5張以上♣，通常為不平均
　　　　　　　　　　牌型，5~10HCP。

4.強牌支持性答叫：

(1)2♣ —— 迫叫一圈，♣至少為 K 帶頭 5 張，或 KQ 帶頭 4 張，
11~14HCP ，4~5 個控制，無高花，不平均牌型。

(2)2NT —— 迫叫成局或試滿貫， 11~17HCP，♣至少為 K
帶頭 5 張或 KQ 帶頭 4 張， 6~7 控制，通
常為不平均牌型，沒有高花，希望同伴採取
TSCAB 詢問叫。對此，後續發展如下：

1♣ —— 2NT 。

3♣ —— 示弱， 3~4 控制，不平均牌，嘗試 3NT 。

3♦ —— 5控制，並非詢問叫，並不表示方塊牌組，
嘗試 3NT 或 5♣。

3♥/♠ —— TSCAB 詢問叫。

3NT —— 平均牌型，無滿貫興趣， 4~5 控制。

例 a.	W	E	例 b.	W	E
	1♣	2NT		1♣	2NT
	3♣	3♥		3♦	3♥
	4♣	5♣		3♠	3NT

(3)3NT —— 不迫叫，沒有高花，♣至少為 KQ 帶頭 4 張，
11~14HCP ，平均牌型，每門至少半擋，
4~5 控制。開叫者若為低擋即可派司。

(4)2♦/2♥/2♠ —— 跳叫新花，為強力支持♣之 TSCAB 詢
問叫，或開叫人♦、♥、♠為獨立強
牌。答叫人至少有 8 個控制，開叫人
若有 4 個控制，就可試滿貫。

(5)3◆/3♥/3♠ —— 越二級跳叫新花，為 V.S 特約叫(見第七章第六節)，分別表示♥/♠/♣為缺門，強力支持♣，6~7 控制，等待同伴試滿貫。

5.不定性答叫：

1◆，1♥，1♠ —— 6HCP 以上，所叫牌組 4 張以上，迫叫一圈，其後為自然叫。若牌點甚強，在確定王牌後可採取 TSCAB 或 NT —回PAB ，特約詢問叫(詳見第七章)。

(1)　同伴　　　　你
　　　1♣　　　　1♥
　　　1NT　　　　3◆ ——→NT-回PAB ，問同伴 HCP 。
(2)　1♣　　　　1♠
　　　2♠　　　　3♣ ——→TSCAB ，詢問同伴王牌及梅花控制。

三、對 1◆開叫之答叫

大致原理同 1♣之答叫，唯負性答叫可派司：

(1)負性答叫：派司。

(2)限制性答叫：1NT ，3◆。

(3)支持性答叫：4◆，5◆。

(4)強牌支持性答叫：2◆、2NT 、3NT 、2♥、2♠、3♣、3♥、3♠、4♣。其中應特別注意的是 2NT 之後續發展。說明如下，並多參考第七章及第九章之例證。

1◆ —— 2NT

3♣ ——→ 5 個控制，非詢問叫，無關牌組，嘗試 3NT 或 5◆。

3◆ ——→ 示弱，3~4 控制，不平均牌，嘗試 3NT 。

3♥/♠ ——→ TSCAB 詢問叫。

3NT ——→ 平均牌型，無滿貫興趣。

例 a.　W　　　　E　　　　b.　W　　　　E

　　　1◆　　　　2NT　　　　　1◆　　　　2NT

　　　3♣　　　　3◆　　　　　3◆　　　　3♠

　　　3♥　　　　3♠　　　　　4◆　　　　5◆

　　　3NT　　　　pass　　　　　pass

(5)不定性答叫：1♥、1♠、2♣。

四、開叫 1♣／◆後之再叫

1.開叫 1♣後之再叫：

由於 1♣之開叫另有第四章的 18~20HCP 可能性，故此處之再叫除於一線可叫新花外，二線以上均不得叫新花以免混淆。

(1)表示第二門高花

　　　1♣ —— 1◆　　　　　　　1♣ —— 1♥

　　　　　　　　　　　或

　　　1♥／♠　　　　　　　　　1♠

為唯一可能叫新花的場合。

(2)對同伴花色不支持

　　　1♣ —— 1◆／♥／♠

　　　1NT —→　低檔，沒有 4 張高花，對 1♠答叫再叫 1NT ，

　　　　　　　　可能有 4 張♥

(3)支持同伴高花

　　　1♣ —— 1♥／♠

　　　2♥／2♠ —→　通常為 4 張，低檔

　　　3♥／3♠ —→　6~7 個控制，4 張以上王牌支持。

　　　3◆／3♠／4♣ —→　8 個控制，4 張以上王牌為TSCAB

　　　　　　　　　　詢問叫。

註：1♣ —— 1◆

　　2◆ —→　因為 1◆可能是負性答叫，不表牌組，此時 2◆並非支持，而是 18~20HCP 自己有◆5 張。

(4)再叫自己牌組

 1♣ ── 1♦／♥／♠

 2♣／3♣ ──→ 5 張以上梅花。

2.開叫 1♦後之再叫

 (1)表示第二門花色

 a.1♦ ── 1♥

 1♠／2♣ ──→ 表示第二門 4 張牌組

 2♠／3♣ ──→ 高檔，♠可以只有 4 張，♣則為 5 張

 b.1♦ ── 1♠

 2♣／♥ ──→ 2♥為反序叫，應為高檔

 3♣ ──→ 高檔 5 5 以上兩門

 c.1♦ ── 2♣

 2♥／♠ ──→ 反序叫，高檔

 (2)對同伴花色不支持

 a.1♦ ── 1♥／♠

 b.1♦ ── 2♣

 2NT ──→ 低檔，高檔可叫 3NT

 (3)支持同伴花色

 a.弱支持

 1♦ ── 1♥／♠ 1♦ ── 2♣

 或

 2♥／♠ 3♣

 b.較強支持

 1♦ ── 1♥／♠

 3♥／3♠

 c.極支持之詢問叫

 1♦ ── 1♥ 1♦ ── 1♠ 1♦ ── 2♣

 3♠/4♣/4♦ ， 3♥/4♣/4♦ ， 3♥/3♠/4♦

 (4)再叫自己牌組

 1♦ ── 1♥／1♠／INT／2♣

 2♦／3♦ ──→ 5 張以上♦

表一　一線花色開叫之答叫表

開叫	答叫		條　　件			迫叫否	意　義	部份合約	成局	滿貫
			王牌支持度	控制數	HCP					
1♣	限制性	1NT	QJ×× 以上	2	6		無高花	✓	△	×
		3♣	J10×××× 以上							
1♦		1NT	Q××× 以上	∣	∣	×				
		3♦	J10××× 以上							
1♥		1NT	不支持	4	10					
		2♥	××× 以上							
1♠		1NT	不支持							
		2♠	××× 以上							
1♣	支持性	4♣	QJ×××× 以上	1	3		無高花	✓	△	×
		5♣	J10×××× 以上						✓	
1♦		4♦	QJ××× 以上	∣	∣	×		✓	△	×
		5♦	J10×××× 以上						✓	
1♥		3♥	Q10×× 以上	4	12			✓	△	×
		4♥	J10××× 以上						✓	
1♠		3♠	Q10×× 以上					✓	△	×
		4♠	J10××× 以上						✓	
1♣	不定性	1♦	♦不定	不定	不定		可能示弱			
		1♥1♠	牌組				正性答叫			
1♦		1♥1♠	牌組	2	5					
		2♣	牌組							
1♥		1♠	牌組	∣	∣	✓		△	△	△
		2♣2♦	牌組				2 線 11 HCP 以上			
1♠		2♣2♦	牌組	n	n					
		2♥	牌組							
1♣ 1♦ 1♥ 1♠	強牌支持性	2NT 3NT 新花 跳叫	等待詢問叫 見 14 控制答叫表				符號說明：×=無　✓=有　△=可能			

表二　限制性答叫後，開叫人之再叫

開叫	答叫	再　　　叫				備　註
		低　檔　型		高　檔　型		
		叫　品	意　義	叫　品	意　義	
1♣	1NT	Pass 2♣ 3♣		2NT 3♣ 4♣ 5♣ 3♦ 3♥ 3♠	詢問叫	直接叫滿貫較少。
	3♣	Pass 4♣		Pass 3NT 4♣ 5♣ 6♣		
	4♣	Pass 5♣		Pass 5♣ 6♣		
1♦	1NT	Pass 2♦ 3♦		2NT 3NT 3♦ 4♦ 5♦ 2♣ 3♣ 2♥ 2♠	54、55 低花 反序叫。	
	3♦	Pass 4♦		3NT 4NT 4♦ 5♦ 6♦ 4♣ 5♣	特殊牌型	
	4♦	Pass 5♦		5♦ 6♦ 4NT 5♣	55 以上	
1♥	1NT	Pass 2♣ 2♦ 2♥	54 以上 6 張以上	2NT 3NT 3♥ 4♥ 2♣ 3♣ 2♦ 3♦ 2♠ 3♠	3♣3♦均55以上 3♠56 以上	較少直接成局，要求品質、控制。
	2♥	Pass 3♥ 2♠ 3♣ 3♦ 2NT	要求♥品質 花色邀請 點力邀請	2NT 3NT 3♥ 4♥ 2♠ 3♠ 3♦ 4♣ 4♦	2NT 為邀請 3♥配合♥邀請 花色配合邀請 特殊牌型	
1♥	3♥	Pass 4♥	很少之狀況	4♥ 4♣ 4♦ 4♠ 3NT		
	4♥	Pass 5♥	加強阻塞較少	Pass 4♠ 5♣ 5♦ 4NT	牌型特殊	一般都是 Pass 除非很特殊的狀況才叫。

續　表　二

開叫	答叫	再　　　檔		叫		備　註
		低　檔　型		高　檔　型		
		叫　品	意　義	叫　品	意　義	
1♠	1NT	Pass		2♣ 2♦ 2♥	5 4 以上	
		2♣ 2♦ 2♥	5 4 以上	3♣ 4♠	6 張以上	
		2♠	6 張以上	3♣ 3♦ 3♥	5 5 以上	
				2NT 3NT	平均點力高	
	2♠	Pass		3♣ 3♦ 3♥	邀請	
		3♣ 3♦ 3♥	邀請	2NT 3NT	平均牌力	
		2NT	邀請	3♠ 4♠		
		3♠	邀請			
	3♠	Pass	較少	4♣ 4♦ 4♥	示強	
		4♠		4♠ 3NT		
		3NT	力量分散	4NT		
	4♠	Pass		Pass		
		5♠	很少	5♣5♦5♥5♠	示花色力量	
				4NT		

表三　不定性答叫後，開叫人之再叫

開叫	答叫	再叫 低檔型 叫品	低檔型 意義	高檔型 叫品	高檔型 意義	備註
1♣	1♦	1♥ 1♠ 1NT 2♣ 3♣	 ♣牌組	1♥ 1♠ 3♣	4張等待叫 6張以上無高花	1♦之答叫不確定
	1♥	1♠ 1NT 2♥ 2♣ 3♣ 3♥	 6~7個控制配合♥	1♠ 3♥ 3♣ 3♦ 3♠ 4♣	等待叫 支持♥6~7控制 獨立梅花	5張♣ 4張♠ 極配合
	1♠	1NT 2♠ 2♣ 3♣ 3♠	 6～7個控制	3♣ 3♣ 3♦ 3♥ 4♣	 邀請 8個控制 支持♠特殊型	
1♦	1♥	1♠ 1NT 2♣ 2♦ 2♥ 3♥ 3♣	 支持♥ 好牌型55以上	2♠ 3♥ 2NT 3♣ 3♠ 4♣	 55以上 8個控制以上	詢問叫
	1♠	1NT 2♣ 2♦ 3♦ 2♠ 3♠	 3♠特別配合	2♣ 3♣ 3♦ 2♥ 3♠ 2NT 3♥ 4♣	 8個控制以上 支持♠特殊型	詢問叫 64以上
2♣	2♦ 3♦ 2NT 3♣	2NT 3♣	2NT不一定高檔	2♥ 2♠ 3♣ 3♦ 2NT 3♥ 3♠ 4♣	2♥/♠為反序叫 支持♣詢問叫 特殊型	較少

續　表　三

開叫	答叫	再　　　　　　　　　　　　　　叫				備　註
		低　　檔　　型		高　　檔　　型		
		叫　品	意　義	叫　品	意　義	
1♥	1♠	1NT 2♣ 2♦ 2♥ 2♠ 3♠ 3♥	3♠特別配合	2♣ 3♣ 2♦ 3♦ 2NT 3♠ 4♥ 4♠ 4♣ 4♦	獨立♥ 特別型 支持♠詢問叫	
	2♣	2♦ 3♣ 2♥ 2NT 3♥	特別型	2♦ ♣ 2♠ 3NT 3♥ 4♥ 3♠ 4♣	支持♣詢問叫	
	2♦	2♥ 2NT 3♣ 3♦ 3♥		2♠ 3♣ 3♦ 2NT 3NT 4♥ 3♠ 4♣	支持♦詢問叫	
1♠	2♣	2♦2♥2♠2NT3♣ 3♦ 3♥ 3♠	特別型	2♦ 3♦ 2♥ 3♥ 3♣ 4♣ 3♠ 4♠ 3NT 4♦	支持♣詢問叫	
	2♦	2♥ 2NT 3♣ 3♦ 3♥ 3♠	特別型	2♥3♥3♣3♦2NT 3♠ 4♠ 3NT 4♣	支持♦詢問叫	
	2♥	2♠ 2NT 3♣ 3♦ 3♥ 4♥ 3♠	特殊型	2NT 3♣ 3♦ 3♥ 3♠ 4♠ 3NT 4♥ 4♣ 4♦	支持 ♥ 特殊型 詢問叫	

表四　強牌支持性答叫後，開叫人之再叫

開叫	答叫	再　　　　　　　　　　　　叫				備　註
		低　檔　型		高　檔　型		
		叫　品	意　　義	叫　品	意　　義	
1♣	2♣	2NT 3NT 3♣ 4♣ 5♣ 3♦ 3♥ 3♠	低限邀請平均型 高限成局平均型 ♣牌組 特殊 7 個控制以上 TSCAB	3NT 4♣ 5♣ 3♦ 3♥ 3♠	平均牌型 ♣牌不平均 7 個控制以上 TSCAB	低檔之低限 11~13⁻HCP， 高限 13⁺~14 HCP。
	3NT 平 均 型	Pass 4♣ 5♣ 4♦	 牌型特殊 特別牌 TSCAB	Pass 4♣ 5♣ 4♦	6 個控制以下 不平均型 TSCAB	高檔低限 15~16，高限 為 16⁺~17。
	2NT 迫 叫 成 局	3♣/♦ 3NT 4♣ 5♣ 4♦ 3♥ 3♠	示弱 低檔 5 個控制以下 5 個控制有♣ TSCAB	4♣ 5♣ 4♦ 3♥ 3♠ 4NT	試滿貫 TSCAB 田CAB 問 全手控制	4♣後答叫者 新花為 7 個 控制。
1♦	2♦	2NT 3NT 3♦ 4♦ 5♦ 2♥ 2♠ 3♣	平均型 TSCAB	3NT 4♦ 5♦ 2♥ 2♠ 3♣		
	3NT	Pass 4♦ 5♦ 4♣	 牌型特殊 TSCAB	Pass 4♦ 5♦ 4♣ 4♥ 4♠	 TSCAB	高檔但不配 合。
	2NT	3♦/♣ 3NT 4♦ 5♦ 4♣3♥3♠	示弱 3~4 個控制 4~5 個控制 ♦不錯 TSCAB	3NT 4♦ 5♦ 4♣ 3♥ 3♠ 4NT	 TSCAB	2NT 後之叫 品一定要計 算控制試滿 貫。

續 表 四

開叫	答叫	再		叫		備 註
		低 檔 型		高 檔 型		
		叫 品	意 義	叫 品	意 義	
1♥	3NT	4♥ 4♣ 4♦	TSCAB 較少	4♥ 4♣ 4♦ 4NT	7 個控制以上 Ⓣ CAB	新花再叫情況少。
	2NT	4♥ 3♥ 3♣ 3♦ 3♠	滿貫沒興趣 6 個控制 TSCAB	4♥ 3♥ 3♣ 3♦ 3♠ 4NT	6 個控制 TSCAB Ⓣ CAB	7 個控制以上一定試滿貫。
1♠	3NT	4♠ 4♣ 4♦ 4♥	滿貫無望 特殊牌 TSCAB	4♠ 4♣ 4♦ 4♥ 4NT	控制不足 TSCAB Ⓣ CAB	
	2NT	4♠ 3♠ 3♣ 3♦ 3♥	滿貫無望示弱 6 個控制 TSCAB	4♠ 3♠ 3♣ 3♦ 3♥ 4NT	同前 TSCAB Ⓣ CAB	2NT 叫品只保證成局，要滿貫必須條件充足才可。

註： 1.一線開叫後，跳新花之強力支持性答叫爲 TSCAB ，見第七章。

2.各種強支持答叫仍有其限制性，要根據自己牌型、牌力、配合度、控制調整後作最適切的叫品。

3.1♣開叫因可少至兩張，應特別小心。

4.低花在 3NT 與 5 線之間， 5 線與滿貫之間，要拿捏得準。

5.計算控制仍爲不二法門。

6.低檔再分高低限，高檔也如是。

7.TSCAB 爲王牌、花色控制詢問叫， 4NT Ⓣ CAB 爲總控制詢問叫，第七章特別討論。

表五　強牌支持性答叫（缺門型）後，開叫人之再叫

開叫	答叫	答　叫　條　件	開　叫　人　重　估	再　　叫	意　　義
1♣	3♦	缺♥支持♣，6~7個控制	♥不計，控制增加或減少	3NT 4♣ 3♠、4♦	控制重複 邀請 SSCAB♠+♦
	3♥	缺♠支持♣，6~`7個控制	♠不計，控制增加或減少	3NT 4♣ 5♣ 4♦、4♥	 SSCAB♥+♦
	3♠	缺♦支持♣，6~`7個控制	♦不計，控制增加或減少	3NT 4♣5♣ 4♥、4♠	 SSCAB♥+♠
1♦	3♥	缺♠支持♦，6~7個控制，缺門算2個控制，旁門通常有1~2Q	♠不計，控制增加或減少	3NT 4♦ 4♣ 4♥	控制重複 邀請 SSCAB ♣+♥
	3♠	缺♣支持♦，6~7個控制	♣不計，控制增加或減少	3NT 4♦ 5♦ 4♥ 4♠	 SSCAB
	4♣	缺♥支持♦，6~7個控制	♥不計，控制增加或減少	4♦ 5♦ 4♠ 5♣	 SSCAB
1♥	3♠	缺♣支持♥ 5~6個控制	♣不計，共多少控制	4♥ (5♥) 4♦ 4♠	重複了 SSCAB
	4♣	缺♦支持♥ 5~6個控制	♦不計，共多少控制	4♥ (5♥) 4♠ 5♣	沒滿貫 SSCAB
	4♦	缺♠支持♥ 5~6個控制	♠不計，共多少控制	4♥ 5♣ 5♦ 4NT	不上了 SSCAB Ⓣ CAB
1♠	4♣	缺♦支持♠	♦不計，共多少控制	4♥ (5♠) 4♥ 5♣ 4NT	 SSCAB Ⓣ CAB
	4♦	缺♥支持♠	♥不計，共多少控制	4♠ (5♠) 5♣ 5♦ 4NT	五線為邀請 SSCAB Ⓣ CAB
	4♥	缺♣支持♠	♣不計共多少控制	4♠ (5♠) 5♦ 5♥ 4NT	5♠為邀請 SSCAB Ⓣ CAB

第三節　1NT 之開叫及答叫

一、開叫條件

1. 平均牌型 15～17HCP 。
2. 容許 5 張低花（較少，不鼓勵），不可以有 5 張高花。

△ 18 點以上不得叫 1NT

二、答叫

(一)詢問叫──2♣詢問高花，2♠詢問低花

1. 2♣

(1)8HCP 以上試局問高花

(2)試滿貫

(3)找尋較佳合約：如 ♠J×××　♥Q×××　♦Q××　♣××

☆(4)弱牌點兩門 55 高花：如♠J××××　♥Q××××　♦×　♣××

 1N ── 2♣

 2♦ ── 2♥ ──→　示弱高花唯一叫品

 2♠ ──→　開叫者為 3244 分配同意♠，如為 2344 分配
 應 Pass

 註：開叫人第一次再叫 2♠ 或 2♥ 答叫人就 Pass

2. 2♠：

(1)8HCP 以上試局問低花

(2)試滿貫

☆(3)弱牌點兩門 55 低花：♠××　♥×　♦QJ×××　♣J××××

1NT —— 2♠

2NT —— 3♣ —— 示弱低花唯一叫品

3♦ —— 開叫者為 4432 選擇♦，如為 4423 應 pass 3♣

註：開叫人第一次再叫 3♣、3♦答叫人就 Pass

(二)轉換叫

1.高花轉換叫

(1)2♦ —— 2♥ 2♥ —— 2♠

(2)4♦ —— 4♥ 4♥ —— 4♠

2.低花轉換叫

(1)2NT —— 3♣：如♠×× ♥×× ♦Q× ♣J10×××××

註： 1NT —— 2NT 不是邀請，邀請必經

1NT 2♣

2x 2NT —— 邀請叫不代表另有高花。

(2)3♣ —— 3♦：如♠×× ♥×× ♦Q J 10 9××× ♣××

(三)特約叫

1.3♦：

(1)示 4441 4144 1444 牌型，但♦不得為單張。

(2)8HCP 以上，單張不得為 A 或 K。

註：♦單張叫品為 1NT → 2♣問高花再表示

2.3♥：

(1)示 1354 或 1345 牌型，♠為單張。

(2)8HCP 以上，♠不得為單張 A 或 K。

3.3♠：示 3154 或 3145 牌，♥為單張與 3♥同理。

三、開叫人再叫及特約叫

1. 1NT —— 2♣問高花後再叫。

 2♦ ⟶ 無高花。

 ☆2♥ ⟶ ♥4 張可能有 4 張♠，等同伴叫 2♠再叫 3♠。

 2♠ ⟶ ♠4 張一定沒有 4 張♥。

 3♣、3♦表示 5 張低花高檔，否則只叫 2♦，較少。

2. 1NT —— 2♠問低花之後再叫

 2NT ⟶ 無低花

 3♣、3♦示低花

3. 1NT —— 2NT

 3♣ ⟶ (服從答叫人之轉換叫)

 1NT —— 3♣

 3♦ ⟶ (服從答叫人之轉換叫)

4. 1NT —— 2♦、2♥轉換叫後之再叫

 (1)1NT —— 2♦

 2♥ ⟶ 低檔（ 5 個控制以下， 15 、 16 HCP 或♥三張小牌以下 ）

 ☆2NT ⟶ 高檔 6~7 個控制， 3 張♥帶 A 或 K 以上

 ☆3♥ ⟶ 高檔 6~7 個控制， 4 張♥帶大牌一張以上

 ☆2♠ 3♣ 3♦： 高檔 8 個控制以上， 4 張♥帶大牌一張以上，所叫牌組有示 A 之意

 註：此處控制數爲支持王牌經調整後之控制數 (14 控制法則)

 (2)1NT —— 2♥

 2♠ ⟶ 低檔(五個控制以下， 15 、 16HCP) 或♠三張小牌以下

2NT　　⟶　高檔 6~7 個控制，三張♠帶 A 或 K 以上

3♠　　⟶　高檔 6~7 個控制，4 張♠帶大牌一張以上

3♣/♦/♥　⟶　高檔 8 個控制以上，4 張♠帶大牌一張以
上，所叫牌組有示 A 之意

註：1.答叫者若為低檔，不能成局，再叫 3♦、3♥要求叫回 3♥、3♠，若
已無法叫，自己叫 3♥、3♠。

2.1NT —— 2♦ 轉換叫後，答叫人再叫 4♥ 牌力，要比 1NT —— 4♦
直接轉換叫 4♥要好。立即叫局比較差，此原則在本制度裡，永可
適用，例如：

W	E
1♥	4♥

較　差

W	E
1♥	2♦
2♥	4♥

較　好

第四節　1NT 開叫之後續發展

　　1NT 開叫，因點力牌型相當固定，同伴透過叫品、答叫，極
易掌握狀況，所以開叫者反而是被動角色，充分表示自己手中狀
況即可，本制度設計相當完整列表表示，

一、以詢問叫進行之發展：

高花 1NT → 2♣　　　低花 1NT → 2♠

表　一

開叫 1NT → 答叫 2♣之發展				
開叫人 再叫	再答叫	再答叫之意義	開叫者後續行動	備註
2♦ (無高花)	pass 2♥ 2NT 3NT	很差的牌 4441 4531 型 很差的牌 55 高花 邀請 8～10 HCP 僅在問高花而已	Pass 3244 叫 2♠ 2344 pass 低限 pass，16～17 上	通常都上 3NT
2♥ (可能有♠)	pass 2♠ 2NT 3♣ 3♦ 3♠ 3NT 4♥	很差的牌 問有無 4 張♠ 邀請 支持♥之 TSCAB ♥束叫	有♠(3♣/♦/♠) 無♠(2NT) pass 或 3NT 照答	比較少
2♠ (無♥)	pass 2NT 3♣ 3♦ 3♥ 3♥ 4♠	邀請 支持♠之 TSCAB ♥束叫	pass 或 3NT 照答	
3♣ (5張♣)	pass 3♦ 3♥ 3♠ 3NT	支持♦之 TSCAB 束叫	照答	5 張低花 較少
3♦ (5張♦)	pass 3♥ 3♠ 4♣ 3NT	支持♦之 TSCAB 束叫	照答	

續　表　一

<table>
<tr><td colspan="5" align="center">1NT → 2♠之發展</td></tr>
<tr>
<th>開叫人
再叫</th>
<th>再答叫</th>
<th>再答叫之意義</th>
<th>開叫者後續行動</th>
<th>備註</th>
</tr>
<tr>
<td>2NT
(無低花)</td>
<td>pass

3♣

3♦

3NT</td>
<td>情況很少
壞牌可能 2155

迫叫尋求 3 張支持
滿貫興趣
束叫</td>
<td>4423 Pass
4432 叫 3♦
3♥ 3♠爲 3 張♦示叫
4♦低限 3 張</td>
<td>示叫通常有 A
開叫者高限有
6 個控制以上</td>
</tr>
<tr>
<td>3♣
♣4 張</td>
<td>pass
3♦ 3♥
3♠
3NT
4♣
5♣</td>
<td>TSCAB
較少
邀請</td>
<td>照答往滿貫

Pass 或 5♣</td>
<td></td>
</tr>
<tr>
<td>3♦
♦4 張</td>
<td>pass
3♥ 3♠
4♣
3NT
4♦
4♦</td>
<td>TSCAB
束叫
邀請</td>
<td>照答往滿貫

pass 或 5♦</td>
<td></td>
</tr>
</table>

二、以轉換叫進行之發展

轉換叫爲 1NT 叫品主軸，開叫者依四種狀況再叫表示手中牌情，以 2♦轉換 2♥爲例，開叫人再叫。

1. 2♥：低限 15～16 HCP，5 個控制以下，2, 3, 4 張♥都可能。
　　高限 16～17 HCP，6 個控制以上，只有兩張，不支持。

2. 2NT：高限 6~7 個控制，3 張♥帶一 A 或 K。

3.跳叫 3♥：高限 6~7 個控制，4 張♥至少一大牌。

4.新花 2♠、3♣、3♦：特高限示叫，8 個控制以上，4 張♥至少一大牌。

答叫者則依開叫者狀況決定叫品

1.示弱叫：Pass 、2♥、3♥或在開叫人叫 2NT、新花後再叫 3♦再轉換 3♥。

2.低限邀請叫：2NT 、3♥。

3.成局叫：3NT (示 5332 型) 4♥高限則直接決定，叫 4♦仍轉換 4♥。

4.2♥後新花再叫，示 5 4 以上。

5.開叫示強支持後，新花均為 TSCAB ，跳叫新花也為 TSCAB 。現列表於下。

表二 以轉換叫進行之發展

轉換叫	開叫人再叫	答叫人再叫叫品			備註
2♦	2♥	1. Pass 4. 3NT 4♥	2. 2♠ 3♣ 3♦ 5. 3♠ 4♣ 4♦	3. 2NT 3♥	4♥為高限叫品
	2NT	1. 3♦ 4♦	2. 3NT	3. 3♣ 3♠	
	3♥	1. Pass	2. 4♥	3. 3♠ 4♣ 4♦	要求再轉叫後，開叫人必須 Pass
	2♠ 3♣ (3♦)	1. 3♦ (3♥) 4♦	2. 3♣ 3♠		
2♥	2♠	1..Pass 4. 3NT 4♠	2. 3♣ 3♦ 3♥ 5. 4♣ 4♦ 4♥	3. 2NT 3♠	3♣ 3♦ 3♥後開叫者叫 3♠為支持♠之低限，新花為支持第二門
	2NT	1. 3♥ 4♥	2. 3NT	3. 3♣ 3♦ 3♥	
	3♠	1. Pass	2. 4♠	3. 4♣ 4♦ 4♥	
	3♣ 3♦ (3♥)	1. 3♥ 4♥	2. 3♦ 4♣		

續　表　二

轉換叫	開叫人再叫	答叫人再叫叫品			備註
2NT	3♣	1. Pass 4. 4♦ 4♥ 4♠	2. 3♦ 3♥ 3♠	3. 3NT	
	3NT	1.Pass	2. 4♣ 5♣	3. 4♦ 4♥ 4♠	低花支持，通常為4張
	3♦	1. 4♣	2. 3♥ 3♠	3. 3NT	無高花，支持♣
	3♥ 3♠	1. Pass 4. 4♥ 4♠	2. 4♦ (4♥ 4♠)	3. 3NT	4♥4♠為支持成局
3♣	3♦	1. Pass 4. 4♥ 4♠ 5♣	2. 3♥ 3♠	3. 3NT	
	3NT	1. Pass	2. 4♦ 5♦	3. 4♣ 4♥ 5♣	4♦必須 Pass
	3♥ 3♠	1. Pass 4. 4♥ 4♠	2. 3NT	3. 4♣(4♠ 4♥)	
4♦	4♥	Pass			好牌先叫2♦
4♥	4♠	Pass			好牌先叫2♥

△ 轉換叫再叫新花兩次為65以上牌型

如	1NT	2♥		1NT	2♦	
	2♠	3♥	高花65	2♥	3♣	♥、♣65
	3♠	4♥		3♥	4♣	

三、以牌型叫牌進行之發展

(一)答叫者牌型一般均可以轉換叫及再叫表達，比較特別者為
4441、4414、4144、1444及1354、1345及3154、3145
牌型，如何以互動方式來表示配合、牌力、控制是很重要的。
共同條件：

1.8+～ 14 HCP ，15HCP 以上則應叫 2♣/2♠。

2.4 ～ 6 個控制（含單張牌組）。

3.4441 型叫品爲 3♦，3145 型爲 3♠ (3♥)。

4.答叫者以示叫表示配合及額外牌力 5 ~ 6 個控制，開叫
者以等待叫表示配合及額外牌力 6 ~ 7 個控制。

例：

1.　1NT　　3♦

　　3♥　　　3♠　　　──→　開叫人 3♥爲 4 張牌組，答叫人爲

　　3NT　　4♥　　　　　　　4441 ，♣ 單張

2.　1NT　　3♦

　　3♠　　　3NT　　──→　開叫人 3♠爲 4 張牌組，答叫人爲

　　4♣　　　4♦　　　　　　　1444 ♠ 單張

　　5♦　　　　　　──→　高限

3.　1NT　　3♥

　　3♠　　　3NT

　　4♣　　　4♦　　　──→　1354 高限

　　4♠　　　　　　──→　高限示叫

4.　1NT　　3♠

　　4♥　　　4♠

　　5♣　　　　　　──→　高限

(二)其它牌型

　　1. 1435 或 1453

伴	你		
1NT	2NT	⟶	要求轉叫♣至少 5 張
3♣	3♥	⟶	♥4 張迫叫
或			
1NT	3♣	⟶	要求轉叫 3♦
3♦	3♥	⟶	♥4 張

　　2. 4405 或 5404

1NT	2NT	⟶ ♣5 張		1NT	2♥	⟶ ♠5 張
3♣	3♠	⟶ ♠4 張		2♠	3♣	⟶ ♣4 張
3NT	4♥	⟶ ♥4 張		3♦	3♥	⟶ ♥4 張

　　3. 55 以上則先轉換再叫兩次，但低花例外

1NT	2NT	
3♣	3♦	⟶ 常表示 55 低花，如有滿貫興趣以 2♠ 表示爲宜。

　　4. 1NT　　2NT

3♣	3♦	
3♥/♠	⟶ 點力多之花色	

(三)滿貫叫品

　1. 同意王牌之 C-AB 系統。

　2. 點力足之平均牌型 NT-AB 系統。

測試三(A)　一線開叫後之發展

1.手持♠AQJ10×　♥QJ××　♦×　♣K×× 開叫1♠
　伴答叫 a.1NT　　　　b.2♠　　　　c.3♠　　　　d.4♠　　　　e.3NT
　你再叫 a.(　　)　　　b.(　　)　　c.(　　)　　d.(　　)　　e.(　　)

2.手持♠AJ10××　♥×　♦AKQ×　♣K×× 開叫1♠
　伴答叫 a.1NT　　　　b.2♠　　　　c.3♠　　　　d.4♠　　　　e.3NT
　你再叫 a.(　　)　　　b.(　　)　　c.(　　)　　d.(　　)　　e.(　　)

3.手持♠QJ×××　♥A×　♦×　♣AQ××× 開叫1♠
　伴答叫 a.1NT　　　　b.2♠　　　　c.3♠　　　　d.4♠　　　　e.3NT
　你再叫 a.(　　)　　　b.(　　)　　c.(　　)　　d.(　　)　　e.(　　)

4.手持♠K×　♥AQ××××　♦A××　♣J× 開叫1♥
　伴答叫 a.1NT　　　　b.2♥　　　　c.3♥　　　　d.4♥　　　　e.3NT
　你再叫 a.(　　)　　　b.(　　)　　c.(　　)　　d.(　　)　　e.(　　)

5.手持♠AQJ10　♥KQJ××　♦K××　♣× 開叫1♥
　伴答叫 a.1NT　　　　b.2♥　　　　c.3♥　　　　d.4♥　　　　e.3NT
　你再叫 a.(　　)　　　b.(　　)　　c.(　　)　　d.(　　)　　e.(　　)

6.手持♠×××　♥AKJ××　♦ —　♣AQJ10× 開叫1♥
　伴答叫 a.1NT　　　　b.2♥　　　　c.3♥　　　　d.4♥　　　　e.3NT
　你再叫 a.(　　)　　　b.(　　)　　c.(　　)　　d.(　　)　　e.(　　)

7.手持♠A××　♥KQJ×　♦J×××　♣Q× 開叫1♦
　伴答叫 a.1NT　　　　b.2♦　　　　c.3♦　　　　d.5♦　　　　e.3NT
　你再叫 a.(　　)　　　b.(　　)　　c.(　　)　　d.(　　)　　e.(　　)

8.手持♠A×× ♥AQJ× ◆KQ××× ♣× 開叫 1◆
　伴答叫 a.1NT　　　　b.2◆　　　　c.3◆　　　　d.5◆　　　　e.3NT
　你再叫 a.(　　)　　　b.(　　)　　c.(　　)　　d.(　　)　　e.(　　)

9.手持♠KQ ♥× ◆AQJ×× ♣AJ10×× 開叫 1◆
　伴答叫 a.1NT　　　　b.2◆　　　　c.3◆　　　　d.5◆　　　　e.3NT
　你再叫 a.(　　)　　　b.(　　)　　c.(　　)　　d.(　　)　　e.(　　)

10.手持♠K J× ♥K J× ◆Q×× ♣A10×× 開叫 1♣
　　伴答叫 a.1NT　　　　b.2♣　　　　c.3♣　　　　d.5♣　　　　e.3NT
　　你再叫 a.(　　)　　　b.(　　)　　c.(　　)　　d.(　　)　　e.(　　)

11.手持♠KQJ× ♥K××× ◆ — ♣AK××× 開叫 1♣
　　伴答叫 a.1NT　　　　b.2♣　　　　c.3♣　　　　d.5♣　　　　e.3NT
　　你再叫 a.(　　)　　　b.(　　)　　c.(　　)　　d.(　　)　　e.(　　)

12.手持♠AKQ×× ♥AQ××× ◆K× ♣Q 開叫 1♣
　　伴答叫 a.1NT　　　　b.2♣　　　　c.3♣　　　　d.5♣　　　　e.3NT
　　你再叫 a.(　　)　　　b.(　　)　　c.(　　)　　d.(　　)　　e.(　　)

13.手持♠AQ ♥K×× ◆AKQ× ♣Q××× 開叫 1♣
　　伴答叫 a.1NT　　　　b.2♣　　　　c.3♣　　　　d.5♣　　　　e.3NT
　　你再叫 a.(　　)　　　b.(　　)　　c.(　　)　　d.(　　)　　e.(　　)

14.手持♠×× ♥A ◆AKQ××× ♣KQ×× 開叫 1♣
　　伴答叫 a.1NT　　　　b.2♣　　　　c.3♣　　　　d.5♣　　　　e.3NT
　　你再叫 a.(　　)　　　b.(　　)　　c.(　　)　　d.(　　)　　e.(　　)

15.手持♠ — ♥A×× ◆K× ♣AKQJ×××× 開叫 1♣
　　伴答叫 a.1NT　　　　b.2♣　　　　c.3♣　　　　d.5♣　　　　e.3NT
　　你再叫 a.(　　)　　　b.(　　)　　c.(　　)　　d.(　　)　　e.(　　)

測試三(B)　開叫、答叫之變化

Part I

1.你手持♠AQ××　♥QJ××　♦××　♣KJ×　開叫 1♣

　　伴答叫 a.1♦　　　　　b.1♥　　　　c.1♠　　　　d.2NT　　　e.3♣

　　你再叫 a.(　　)　　　b.(　　)　　c.(　　)　　d.(　　)　　e.(　　)

2.你手持♠A×　♥AQJ××　♦KQ××　♣K×　開叫 1♣

　　伴答叫 a.1♦　　　　　b.1♥　　　　c.1♠　　　　d.2NT　　　e.3♣

　　你再叫 a.(　　)　　　b.(　　)　　c.(　　)　　d.(　　)　　e.(　　)

3.你手持♠KQJ×　♥A×　♦KQJ10×　♣Q×　開叫 1♣

　　伴答叫 a.1♦　　　　　b.1♥　　　　c.1♠　　　　d.2NT　　　e.3♣

　　你再叫 a.(　　)　　　b.(　　)　　c.(　　)　　d.(　　)　　e.(　　)

4.你手持♠AKQ×　♥×　♦Q××　♣AQ×××　開叫 1♣

　　伴答叫 a.1♦　　　　　b.1♥　　　　c.1♠　　　　d.2NT　　　e.3♣

　　你再叫 a.(　　)　　　b.(　　)　　c.(　　)　　d.(　　)　　e.(　　)

5.你手持♠A××××　♥××　♦—　♣AKQ×××　開叫 1♣

　　伴答叫 a.1♦　　　　　b.1♥　　　　c.1♠　　　　d.2NT　　　e.3♣

　　你再叫 a.(　　)　　　b.(　　)　　c.(　　)　　d.(　　)　　e.(　　)

Part II

1.伴開叫 1♣，你答叫 1♦，伴再叫

　　1♥：　　a.(　　) HCP　　b.(　　)個控制　　c.♥(　　)張　　d.♦(　　)張

　　1♠：　　a.(　　) HCP　　b.(　　)個控制　　c.♣(　　)張　　d.♦(　　)張

　　1NT：　a.(　　) HCP　　b.(　　)個控制　　c.♣(　　)張　　d.♦(　　)張

2♣：	a.() HCP	b.()個控制	c.♣()張	d.♦()張
2♦：	a.() HCP	b.()個控制	c.♣()張	d.♦()張
2♥：	a.() HCP	b.()個控制	c.♣()張	d.♥()張
2♠：	a.() HCP	b.()個控制	c.♣()張	d.♠()張
2NT：	a.() HCP	b.()個控制	c.♣()張	d.♦()張

2.伴開叫 1♣，你答叫 1♥，伴再叫

1♠：	a.() HCP	b.()個控制	c.♥()張	d.♠()張
1NT：	a.() HCP	b.()個控制	c.♥()張	d.♣()張
2♣：	a.() HCP	b.()個控制	c.♥()張	d.♣()張
2♦：	a.() HCP	b.()個控制	c.♥()張	d.♦()張
2♥：	a.() HCP	b.()個控制	c.♥()張	d.♣()張
2♠：	a.() HCP	b.()個控制	c.♥()張	d.♠()張
2NT：	a.() HCP	b.()個控制	c.♥()張	d.♣()張
3♣：	a.() HCP	b.()個控制	c.♥()張	d.♣()張
3♦：	a.() HCP	b.()個控制	c.♥()張	d.♦()張
3♥：	a.() HCP	b.()個控制	c.♥()張	d.♣()張

3.伴開叫 1♣，你答叫 1♠，伴再叫

1NT：	a.() HCP	b.()個控制	c.♠()張	d.♣()張
2♣：	a.() HCP	b.()個控制	c.♠()張	d.♣()張
2♦：	a.() HCP	b.()個控制	c.♠()張	d.♦()張
2♥：	a.() HCP	b.()個控制	c.♠()張	d.♥()張
2♠：	a.() HCP	b.()個控制	c.♠()張	d.♣()張
2NT：	a.() HCP	b.()個控制	c.♠()張	d.♣()張
3♣：	a.() HCP	b.()個控制	c.♠()張	d.♣()張
3♦：	a.() HCP	b.()個控制	c.♠()張	d.♦()張
3♥：	a.() HCP	b.()個控制	c.♠()張	d.♥()張
3♠：	a.() HCP	b.()個控制	c.♠()張	d.♣()張

4.伴開叫 1♣，你答叫 1NT ，伴再叫

2♣：　a.(　) HCP　　b.(　)個控制　　c.♣(　)張　　d.屬(　)型

2♦：　a.(　) HCP　　b.(　)個控制　　c.♦(　)張　　d.屬(　)型

2♥：　a.(　) HCP　　b.(　)個控制　　c.♥(　)張　　d.屬(　)型

2♠：　a.(　) HCP　　b.(　)個控制　　c.♠(　)張　　d.屬(　)型

2NT：　a.(　) HCP　　b.(　)個控制　　c.♣(　)張　　d.屬(　)型

3♣：　a.(　) HCP　　b.(　)個控制　　c.♣(　)張　　d.屬(　)型

3♦：　a.(　) HCP　　b.(　)個控制　　c.♣(　)張　　d.屬(　)型

3♥：　a.(　) HCP　　b.(　)個控制　　c.♣(　)張　　d.屬(　)型

3♠：　a.(　) HCP　　b.(　)個控制　　c.♣(　)張　　d.屬(　)型

5.伴開叫 1♣，你答叫 2♣，伴再叫

2♦：　a.(　) HCP　　b.(　)個控制　　c.♦(　)張　　d.屬(　)型

2♥：　a.(　) HCP　　b.(　)個控制　　c.♥(　)張　　d.屬(　)型

2♠：　a.(　) HCP　　b.(　)個控制　　c.♠(　)張　　d.屬(　)型

2NT：　a.(　) HCP　　b.(　)個控制　　c.♣(　)張　　d.屬(　)型

3♣：　a.(　) HCP　　b.(　)個控制　　c.♣(　)張　　d.屬(　)型

3♦：　a.(　) HCP　　b.(　)個控制　　c.♦(　)張　　d.屬(　)型

3♥：　a.(　) HCP　　b.(　)個控制　　c.♥(　)張　　d.屬(　)型

3♠：　a.(　) HCP　　b.(　)個控制　　c.♠(　)張　　d.屬(　)型

3NT：　a.(　) HCP　　b.(　)個控制　　c.♣(　)張　　d.屬(　)型

測試三(C) 1NT 開叫答叫與再叫

1.伴開叫 1NT ，你如何答叫

1.♠K×××　　♥AJ×××　◆×　♣K×　　　　　你答叫(　　)
2.♠QJ×××　♥×　◆K××　♣×××　　　　你答叫(　　)
3.♠A×××　　♥K×××　◆Q10××　♣×　　你答叫(　　)
4.♠×　♥A××　◆K×××　♣AK×××　　　你答叫(　　)
5.♠K J××　♥ —　◆A××××　♣KQ××　你答叫(　　)
6.♠J××××　♥Q×××　◆×××　♣×　　　你答叫(　　)
7.♠ —　♥K J×××　◆AJ××××　♣×　　你答叫(　　)
8.♠QJ××　♥QJ××　◆×　♣K×××　　　你答叫(　　)
9.♠××　♥×　◆J10×××　♣Q×××××　你答叫(　　)
10.♠×　♥×××　◆××××××　♣×××　　你答叫(　　)

2.1NT 之再叫

A.手持　♠QJ××　　　　B.手持　♠KQ××　　　C.手持　♠AJ××
　　　　♥K×　　　　　　　　　　♥K××　　　　　　　　　♥Q×
　　　　◆A×××　　　　　　　　◆AQ××　　　　　　　　◆KQ×
　　　　♣KQ×　　　　　　　　　♣K×　　　　　　　　　　♣AJ××

伴答叫	你再叫	伴答叫	你再叫	伴答叫	你再叫
1. 2♣	(　　)	1. 2♣	(　　)	1. 2♣	(　　)
2. 2◆	(　　)	2. 2◆	(　　)	2. 2◆	(　　)
3. 2♥	(　　)	3. 2♥	(　　)	3. 2♥	(　　)
4. 2♠	(　　)	4. 2♠	(　　)	4. 2♠	(　　)
5. 2NT	(　　)	5. 2NT	(　　)	5. 2NT	(　　)
6. 3♣	(　　)	6. 3♣	(　　)	6. 3♣	(　　)
7. 3◆	(　　)	7. 3◆	(　　)	7. 3◆	(　　)
8. 4◆	(　　)	8. 4◆	(　　)	8. 4◆	(　　)
9. 4♥	(　　)	9. 4♥	(　　)	9. 4♥	(　　)
10. 4♣	(　　)	10. 4♣	(　　)	10. 4♣	(　　)

註：作答第十題時應先閱畢第七章。

測試三（D）　14 控制法則

Part I

一、依 14 控制法則，當同伴開叫 1♠時，你手持下列各牌，手上共有幾個控制？
　如何答叫？

1.	♠Q×××　♥AK×	♦××	♣AQ××	（　）個控制叫（　）
2.	♠AKQ×　♥×	♦K××××	♣Q××	（　）個控制叫（　）
3.	♠K××　♥A××	♦Q×××	♣×××	（　）個控制叫（　）
4.	♠××　♥J××	♦AKQ××	♣×××	（　）個控制叫（　）
5.	♠QJ×××　♥K×	♦QJ×	♣A××	（　）個控制叫（　）
6.	♠AJ×××　♥××	♦×	♣Q××××	（　）個控制叫（　）
7.	♠KQ××　♥×	♦A×××	♣QJ××	（　）個控制叫（　）
8.	♠K××××　♥AQ××	♦ —	♣××××	（　）個控制叫（　）
9.	♠AQ××　♥×	♦A×××	♣KQ××	（　）個控制叫（　）
10.	♠Q××　♥K×	♦J 10××	♣Q×××	（　）個控制叫（　）

二、依 14 控制法則，當同伴開叫 1♥時，你手持下列各牌，手上共有幾個控制？
　如何答叫？

1.	♠×　♥AK×	♦A××××	♣K×××	（　）個控制叫（　）
2.	♠AKQJ××××　♥J×	♦A×	♣×	（　）個控制叫（　）
3.	♠AQ××　♥KQ×××	♦×	♣KQ×	（　）個控制叫（　）
4.	♠ —　♥AQ××	♦××××	♣AQ××	（　）個控制叫（　）
5.	♠××××　♥KJ××	♦A×××	♣ —	（　）個控制叫（　）
6.	♠KQ10　♥KQ×××	♦A××	♣K×	（　）個控制叫（　）
7.	♠A×××　♥××	♦××	♣QJ××	（　）個控制叫（　）
8.	♠—　♥KQ×××	♦××××	♣J10×××	（　）個控制叫（　）
9.	♠KQJ×　♥A××××	♦K××	♣A	（　）個控制叫（　）
10.	♠××××　♥AK××	♦AJ×	♣AK	（　）個控制叫（　）

三、依 14 控制法則，當同伴開叫 1♦時，你手持下列各牌，你手上共有幾個控制？如何答叫？

1. ♠A××　　♥AK××　　◆QJ××　　♣×　　　　　（　　）個控制叫（　　）
2. ♠KQ×　　♥×　　　　◆AQ×××　♣×××　　（　　）個控制叫（　　）
3. ♠KJ×　　♥××　　　◆KJ×××　♣×××　　（　　）個控制叫（　　）
4. ♠AQ×　　♥K×　　　◆AQJ××　♣K×　　　（　　）個控制叫（　　）
5. ♠AK×　　♥×　　　　◆KQJ××　♣A×××　（　　）個控制叫（　　）
6. ♠AJ　　　♥K J 9　　◆K××××　♣Q10×　（　　）個控制叫（　　）
7. ♠×　　　　♥×　　　　◆AQ×××××　♣J×××　（　　）個控制叫（　　）
8. ♠××　　　♥AK×　　◆KQ×××　♣KQ×　　（　　）個控制叫（　　）
9. ♠××　　　♥AQ×　　◆KQ×××　♣J××　　（　　）個控制叫（　　）
10.♠AQ　　　♥A×　　　◆KQ×　　　♣AJ××××（　　）個控制叫（　　）

四、依 14 控制法則，當同伴開叫 1♣時，你手持下列各牌，你手上共有幾個控制？如何答叫？

1. ♠AQ××　♥×　　　　◆Q××　　♣AKJ××　（　　）個控制叫（　　）
2. ♠QX×　　♥×　　　　◆KQ××　♣KQJ××　（　　）個控制叫（　　）
3. ♠×　　　　♥A××　　◆K××　　♣AKQ×××（　　）個控制叫（　　）
4. ♠A×　　　♥××　　　◆AQJ××　♣KQ××　（　　）個控制叫（　　）
5. ♠×　　　　♥AKQJ10××　◆×　　　♣A×××　（　　）個控制叫（　　）

五、算一算王牌合約控制數
1. ♠為同意之王牌，答叫者手持下牌共（　　　）控制
　　♠KJ××××　　♥A×　　◆KQ×××　　♣—
2. ♥為同意之王牌，答叫者手持下牌共（　　　）控制
　　♠AKQ×　　♥Q×××　　◆×　　♣AK××
3. ◆為同意之王牌，答叫者手持下牌共（　　　）控制
　　♠AQJ×　　♥A××　　◆J××　　♣AK×

4. ♣爲同意之王牌，答叫者手持下牌共（　　）控制

　　♠A×××　♥—　♦KQ×　♣AQ×××

5. 依 14 控制定律 TSCAB 、SSCAB 兩手牌共（　　）控制。

Part II
(缺門單小單 A 雖不計爲輔助控制但這些情況只要牌張配合得好都有輔注價值)

1.手持♠AK××　♥×　♦K×××　♣AQ×× ，基本控制數爲（　　）個

　　a.同伴開叫 1♣　調整控制數（　　）個，輔助控制（　　）個，應答叫（　　）

　　b.同伴開叫 1♦　調整控制數（　　）個，輔助控制（　　）個，應答叫（　　）

　　c.同伴開叫 1♥　調整控制數（　　）個，輔助控制（　　）個，應答叫（　　）

　　d.同伴開叫 1♠　調整控制數（　　）個，輔助控制（　　）個，應答叫（　　）

2.手持♠QJ××××　♥KQ××　♦A　♣K×× 基本控制數爲（　　）個

　　a.同伴開叫 1♣　調整控制數（　　）個，輔助控制（　　）個，應答叫（　　）

　　b.同伴開叫 1♦　調整控制數（　　）個，輔助控制（　　）個，應答叫（　　）

　　c.同伴開叫 1♥　調整控制數（　　）個，輔助控制（　　）個，應答叫（　　）

　　d.同伴開叫 1♠　調整控制數（　　）個，輔助控制（　　）個，應答叫（　　）

3.手持♠A　♥AQ　♦KQ×××　♣××××× ，基本控制數爲（　　）個

　　a.同伴開叫 1♣　調整控制數（　　）個，輔助控制（　　）個，應答叫（　　）

　　b.同伴開叫 1♦　調整控制數（　　）個，輔助控制（　　）個，應答叫（　　）

　　c.同伴開叫 1♥　調整控制數（　　）個，輔助控制（　　）個，應答叫（　　）

　　d.同伴開叫 1♠　調整控制數（　　）個，輔助控制（　　）個，應答叫（　　）

4.手持♠KJ×××　♥AQ×××　♦ —　♣AK× ，基本控制數爲（　　）個

　　a.同伴開叫 1♣調整控制數（　　）個，輔助控制（　　）個，應答叫（　　）

　　b.同伴開叫 1♦調整控制數（　　）個，輔助控制（　　）個，應答叫（　　）

　　c.同伴開叫 1♥調整控制數（　　）個，輔助控制（　　）個，應答叫（　　）

　　d.同伴開叫 1♠調整控制數（　　）個，輔助控制（　　）個，應答叫（　　）

Part III (本單元各題 f 以下之作答應先閱讀第七章)

1.手持♠AK×× ♥K× ◆AQ× ♣KJ××，基本控制為（　　）個開叫 1♣後，
同伴答叫：

　　a.1◆：　　調整控制(　　)個，輔助控制(　　)個，雙手控制共(　　)個，再叫(　　)

　　b.1♥：　　調整控制(　　)個，輔助控制(　　)個，雙手控制共(　　)個，再叫(　　)

　　c.1♠：　　調整控制(　　)個，輔助控制(　　)個，雙手控制共(　　)個，再叫(　　)

　　d.1NT：　調整控制(　　)個，輔助控制(　　)個，雙手控制共(　　)個，再叫(　　)

　　e.2♣：　　調整控制(　　)個，輔助控制(　　)個，雙手控制共(　　)個，再叫(　　)

　　f.2◆：　　調整控制(　　)個，輔助控制(　　)個，雙手控制共(　　)個，再叫(　　)

　　g.2♥：　　調整控制(　　)個，輔助控制(　　)個，雙手控制共(　　)個，再叫(　　)

　　h.2♠：　　調整控制(　　)個，輔助控制(　　)個，雙手控制共(　　)個，再叫(　　)

　　i.2NT：　調整控制(　　)個，輔助控制(　　)個，雙手控制共(　　)個，再叫(　　)

　　j.3♣：　　調整控制(　　)個，輔助控制(　　)個，雙手控制共(　　)個，再叫(　　)

　　k.3◆：　　調整控制(　　)個，輔助控制(　　)個，雙手控制共(　　)個，再叫(　　)

　　l.3♥：　　調整控制(　　)個，輔助控制(　　)個，雙手控制共(　　)個，再叫(　　)

　　m.3♠：　　調整控制(　　)個，輔助控制(　　)個，雙手控制共(　　)個，再叫(　　)

　　n.3NT：　調整控制(　　)個，輔助控制(　　)個，雙手控制共(　　)個，再叫(　　)

2.手持♠A× ♥KJ×× ◆KQJ×× ♣×，基本控制為（　　）個開叫 1◆後，
同伴答叫：

　　a.1♥：　　調整控制(　　)個，輔助控制(　　)個，雙手控制共(　　)個，再叫(　　)

　　b.1♠：　　調整控制(　　)個，輔助控制(　　)個，雙手控制共(　　)個，再叫(　　)

　　c.1NT：　調整控制(　　)個，輔助控制(　　)個，雙手控制共(　　)個，再叫(　　)

　　d.2♣：　　調整控制(　　)個，輔助控制(　　)個，雙手控制共(　　)個，再叫(　　)

　　e.2◆：　　調整控制(　　)個，輔助控制(　　)個，雙手控制共(　　)個，再叫(　　)

　　f.2♥：　　調整控制(　　)個，輔助控制(　　)個，雙手控制共(　　)個，再叫(　　)

g.2♠： 調整控制()個，輔助控制()個，雙手控制共()個，再叫()

h.2NT： 調整控制()個，輔助控制()個，雙手控制共()個，再叫()

i.3♣： 調整控制()個，輔助控制()個，雙手控制共()個，再叫()

j.3♦： 調整控制()個，輔助控制()個，雙手控制共()個，再叫()

k.3♥： 調整控制()個，輔助控制()個，雙手控制共()個，再叫()

l.3♠： 調整控制()個，輔助控制()個，雙手控制共()個，再叫()

m.3NT： 調整控制()個，輔助控制()個，雙手控制共()個，再叫()

3.手持♠× ♥AKJ10×× ♦KQ×× ♣A× ，基本控制為 () 個開叫 1♥後，

同伴答叫：

a.1♠： 調整控制()個，輔助控制()個，雙手控制共()個，再叫()

b.1NT： 調整控制()個，輔助控制()個，雙手控制共()個，再叫()

c.2♣： 調整控制()個，輔助控制()個，雙手控制共()個，再叫()

d.2♦： 調整控制()個，輔助控制()個，雙手控制共()個，再叫()

e.2♥： 調整控制()個，輔助控制()個，雙手控制共()個，再叫()

f.2♠： 調整控制()個，輔助控制()個，雙手控制共()個，再叫()

g.2NT： 調整控制()個，輔助控制()個，雙手控制共()個，再叫()

h.3♣： 調整控制()個，輔助控制()個，雙手控制共()個，再叫()

i.3♦： 調整控制()個，輔助控制()個，雙手控制共()個，再叫()

j.3♥： 調整控制()個，輔助控制()個，雙手控制共()個，再叫()

k.3♠： 調整控制()個，輔助控制()個，雙手控制共()個，再叫()

l.3NT： 調整控制()個，輔助控制()個，雙手控制共()個，再叫()

m.4♣： 調整控制()個，輔助控制()個，雙手控制共()個，再叫()

n.4♦： 調整控制()個，輔助控制()個，雙手控制共()個，再叫()

4.手持♠A×××× ♥A　◆K× ♣AQ×× ，基本控制爲（　　）個開叫 1♠

後，同伴答叫：

　a.1NT ：　　調整控制(　　)個，輔助控制(　　)個，雙手控制共(　　)個，再叫(　　)

　b.2♣：　　調整控制(　　)個，輔助控制(　　)個，雙手控制共(　　)個，再叫(　　)

　c.2◆：　　調整控制(　　)個，輔助控制(　　)個，雙手控制共(　　)個，再叫(　　)

　d.2♥：　　調整控制(　　)個，輔助控制(　　)個，雙手控制共(　　)個，再叫(　　)

　e.2♠：　　調整控制(　　)個，輔助控制(　　)個，雙手控制共(　　)個，再叫(　　)

　f.2NT ：　　調整控制(　　)個，輔助控制(　　)個，雙手控制共(　　)個，再叫(　　)

　g.3♣：　　調整控制(　　)個，輔助控制(　　)個，雙手控制共(　　)個，再叫(　　)

　h.3◆：　　調整控制(　　)個，輔助控制(　　)個，雙手控制共(　　)個，再叫(　　)

　i.3♥：　　調整控制(　　)個，輔助控制(　　)個，雙手控制共(　　)個，再叫(　　)

　j.3♠：　　調整控制(　　)個，輔助控制(　　)個，雙手控制共(　　)個，再叫(　　)

　k.3NT ：　　調整控制(　　)個，輔助控制(　　)個，雙手控制共(　　)個，再叫(　　)

　l.4♣：　　調整控制(　　)個，輔助控制(　　)個，雙手控制共(　　)個，再叫(　　)

　m.4◆：　　調整控制(　　)個，輔助控制(　　)個，雙手控制共(　　)個，再叫(　　)

　n.4♥：　　調整控制(　　)個，輔助控制(　　)個，雙手控制共(　　)個，再叫(　　)

5.手持♠AQ×× ♥A××× ◆ —♣A×××× ，基本控制爲(　　)個開叫 1♣

後，同伴答叫：

　a.1◆：　　調整控制(　　)個，輔助控制(　　)個，雙手控制共(　　)個，再叫(　　)

　b.1♥：　　調整控制(　　)個，輔助控制(　　)個，雙手控制共(　　)個，再叫(　　)

　c.1♠：　　調整控制(　　)個，輔助控制(　　)個，雙手控制共(　　)個，再叫(　　)

　d.1NT ：　　調整控制(　　)個，輔助控制(　　)個，雙手控制共(　　)個，再叫(　　)

　e.2♣：　　調整控制(　　)個，輔助控制(　　)個，雙手控制共(　　)個，再叫(　　)

　f.2◆：　　調整控制(　　)個，輔助控制(　　)個，雙手控制共(　　)個，再叫(　　)

　g.2♥：　　調整控制(　　)個，輔助控制(　　)個，雙手控制共(　　)個，再叫(　　)

h.2♠：　　調整控制(　　)個，輔助控制(　　)個，雙手控制共(　　)個，再叫(　　)

i.2NT：　　調整控制(　　)個，輔助控制(　　)個，雙手控制共(　　)個，再叫(　　)

j.3♣：　　調整控制(　　)個，輔助控制(　　)個，雙手控制共(　　)個，再叫(　　)

k.3◆：　　調整控制(　　)個，輔助控制(　　)個，雙手控制共(　　)個，再叫(　　)

l.3♥：　　調整控制(　　)個，輔助控制(　　)個，雙手控制共(　　)個，再叫(　　)

m.3♠：　　調整控制(　　)個，輔助控制(　　)個，雙手控制共(　　)個，再叫(　　)

n.3NT：　　調整控制(　　)個，輔助控制(　　)個，雙手控制共(　　)個，再叫(　　)

Part IV

1.　王牌合約，控制在不重疊下，其對應情況如何？

 a.2♠：　需（　　）個控制，（　　）個輔助控制

 b.3♣：　需（　　）個控制，（　　）個輔助控制

 c.3♥：　需（　　）個控制，（　　）個輔助控制

 d.4♠：　需（　　）個控制，（　　）個輔助控制

 e.5◆：　需（　　）個控制，（　　）個輔助控制

 f.6♣：　需（　　）個控制，（　　）個輔助控制

 g.7♠：　需（　　）個控制，（　　）個輔助控制

2.　無王合約，兩手平均牌型，點力對應情況如何？

 a.1NT：　　共需（　　）～（　　）HCP

 b.2NT：　　共需（　　）～（　　）HCP

 c.3NT：　　共需（　　）～（　　）HCP

 d.4NT：　　共需（　　）～（　　）HCP

 e.5NT：　　共需（　　）～（　　）HCP

 f.6NT：　　共需（　　）～（　　）HCP

 g.7NT：　　共需（　　）～（　　）HCP

第四章

人爲三叫品 1♣、 2♣、 2NT

第一節　特殊型 1♣之開叫及答叫

一、開叫條件

 1. 18～20 HCP 平均牌型。

 2. 14～19 HCP 單門或雙門牌組，全手約 5 個失磴。

二、答叫

 答叫人無法立即分辨出開叫的 1♣是一般型(12~17HCP)或特殊型(18~20HCP)，故其首輪答叫一如第三章第二節。再整理如下：

 1. 負性答叫－1♦ → 0~5 點，牌組不明。但 1♦也可能爲 6 HCP 以上之♦牌組。

 2. 有限性答叫－ 1NT ， 3♣。

 3. 支持性答叫－ 4♣， 5♣。

 4. 強牌支持性答叫－ 2♣，2♦，2♥，2♠， 2NT ， 3NT 。

 5. 不定性答叫－ 1♦， 1♥， 1♠。

三、開叫之再叫

1.4 張高花之等待叫：

$$1\clubsuit - 1\diamondsuit \qquad 或 \qquad 1\clubsuit - 1\heartsuit$$
$$1\heartsuit/\spadesuit \qquad\qquad\qquad\qquad 1\spadesuit$$

> 注意：這些叫品和一般型 12~17 HCP 1♣之發展相同，
> 　　　開叫人及答叫人應於次圈區分兩者之差異。

2. 表示 5 張非答叫人所叫牌組：

(1) 1♣ － 1♦
　　2♦/♥/♠ 　　→ 1♦答叫狀況不明，故 2♦並非支持叫。

(2) 1♣ － 1♥
　　2♦/2♠/3♣ →持♣牌組不可叫 2♣，以界分一般性 1♣之
　　　　　　　　 再叫。

(3) 1♣ － 1♠
　　2♦/2♥/3♣ → 同上。

(4) 1♣ － 1NT/2♣ → 1NT 之答叫保證有 4 張梅花。
　　2♦/♥/♠

(5) 1♣ － 3♣ → 6~10HCP，5、6張以上支持，阻塞性叫牌。
　　3♦/♥/♠

3. 表示平均牌型，且無四張支持同伴花色之叫品：

(1) 1♣ － 1♦/♥/♠
　　2NT → 18~20 HCP

(2) 1♣ － 1NT
　　3NT → 18~20 HCP

4. 支持同伴答叫牌組之叫品：

 (1) 持 6~7 控制，18~20 HCP

 1♣ — 1♥/♠

 3♥/♠

 答叫人再叫新花即爲 TSCAB 詢問叫。

 (2) 持 8 控制以上，18~20 HCP

 a. 1♣ — 1♥

 3♦/3♠ → TSCAB

 b. 1♣ — 1♠

 3♦/3♥ → TSCAB

 c. 1♣ — 1NT/2♣

 3♦/♥/♠ → TSCAB

5. 同伴弱性支持♣(4♣，5♣)後，開叫人再叫爲自然叫。

6. 同伴答強牌支持梅花叫品(2♦,2♥,2♠,2NT)後，開叫人應依詢問叫規定進行再叫。

特殊型 1♣開叫後之再叫表

開叫	答叫	開叫人再叫			
		叫品	意義	牌例	備註
1♣	1♦	1♥ 1♠	低限 4 張高花等待 叫 18~19 HCP	♠KQ×× ♥AQ×× ♦K×× ♣KJ	1♦為不定之叫品故有此規定無高花叫2NT。
		2♦2♥2♠	不管高低限 ♦、♥、♠為 5 張	♠A× ♥AK× ♦AQJ×× ♣Q×	
		2NT 3♣	18~20 HCP ♣ 5 張以上	♠KQ× ♥AQ×× ♦K×× ♣KQJ	
1♣	1♥	2NT 2♦ 2♠ 3♣	18～20 不管高低檔 ♦或♠均為 5 張以上 ♣ 5 張以上		
		3♥	支持♥6~7 個控制	♠AQ ♥KJ××× ♦A×× ♣KQ×	
		3♦ 3♠	支持♥8 個控制以上 TSCAB	♠× ♥AKJ× ♦KQJ× ♣AQ××	
1♣	1♠	2♦ 2♥ 2NT 3♣ 3♠ 3♥ 3♦	5 張♦或♥ 平均型無 4 張♠ 5 張♣ (非 TSCAB) 支持♠6~7 個控制 支持♠8 個控制以上 TSCAB	♠AQ×× ♥AK××× ♦KQ× ♣×	
1♣	1NT	2♦ 2♥ 2♠ 3NT	5 張以上♦、♥或♠		3NT 為成局叫品
		3♦ 3♥ 3♠	支持♣TSCAB	♠K× ♥AQ×× ♦A× ♣AJ×××	
1♣	2♣	2♦ 2♥ 2♠	♦、♥、♠5 張以上	♠AQJ××× ♥A× ♦AK××× ♣−	
		3♦ 3♥ 3♠	支持♣之 TSCAB 必須跳叫問		
1♣	2♦2♥ 2♠2NT 3♣	除了 3♣外,滿貫沒問題了。	依規定發展		此情形很少

第二節 2♣之開叫、答叫及發展

一、開叫條件分四型：

1. 21～23 HCP 低檔平均型。

2. 27～29 HCP 高檔平均型。

3. 18HCP 以上近獨力成局型，通常王牌爲高花時全手僅 4 個失磴，若爲低花則爲 3 個失磴。

4. 無限型，特殊牌不宜用 2NT 開叫者。

二、答叫：第一次答叫僅表示 HCP 或控制，與牌組無關。

1. 2♦：

(1) 示弱，4HCP 以下。

(2) 不能有 A。

(3) 沒有一門牌組的牌力較 KJ10× 更好。

2. 2♥：

(1) 好的 4 HCP 以上。

(2) 2 個控制以內。

(3) 試成局或滿貫。

3. 2♠：

(1) 3 個控制。

(2) 必成局，試滿貫。

4. 2NT：

(1) 4 個控制。

(2) 必成局，滿貫有望。

5. 3♣：

(1) 5 個控制。

(2) 小滿貫應無問題，試大滿貫。

三、敵方蓋叫之答叫（分三級）：

1. Pass 4 HCP 以下，原欲答叫 2◆。

2. double 4 HCP 以上，3 個控制以下，原欲答叫 2♥。

3. 叫新花 5 張以上，通常 3 個控制以上，原欲答叫 2♠，但線位過高可權宜叫。例如：

2♣(敵 3♠)　Pass → 1.

　　　　　　×　→ 2.

　　　　　　4♥　→ 3.

　　　　　　4♠　→ Cue bid 爲特別好牌(通常表♠A 或缺門)

四、開叫人再叫：

1.　2♣　　　2◆

　　2♥/♠　　→　不保證 5 張，迫叫一圈。

　　2NT　　→　21～23 HCP 平均牌，不迫叫。

　　3♣/3◆　→　迫叫一圈，所叫牌組五張以上。

　　3NT　　→　27～29 HCP 平均牌型

　　4NT　　→　30～32 HCP 平均牌型

2.　2♣　　　2♥　→　至少成局

　　2♠　　　→　♠不保證 5 張

　　2NT　　→　21～23 HCP 平均牌

　　3♣/◆/♥　→　所叫牌組 5 張以上

　　3NT　　→　27～29 HCP

　　4♣　　　→　反 NT-回 PAB

3. 2♣ 2♠ → 至少成局

 2NT → 21~23 HCP 平均牌

 3♣/♦ → 可能只有 4 張低花(限 4441)

 3♥/♠ → 5 張高花

 3NT → 27~29 HCP 平均牌

4. 2♣ 2NT → 4 控制迫叫成局

 3♣ → 牌組或問高花

 3♦/♥/♠ → 5 張牌組以上

5. 2♣ 3♣ → 5 控制

 3♦/♥/♠ → 可能 4 張過渡叫

對 2♣ 開叫答叫 2♦ 後之發展

2♥ 、 2♠ 、 2NT 、 3♣ 均爲正性答叫，可依自然叫進行，唯答叫 2♦，有 2 度示弱及轉換叫，宜特別注意。

2♣ → 2♦ （最多爲分開之兩個 Q 4HCP ）

再叫	再答叫	再 答 叫 之 意 義	備 註
2♥	2♠	二度示弱或♠牌組	開叫人 2♥可能只有 4 張之過渡叫， 2♠亦同。
	2NT	3～4 HCP 平均牌	
	3♣/♦	3～4 HCP 5 張以上	
	3♥	支持♥，最好只有 Q××	
	4♥	支持♥ Q××× 4 張以上	
2♠	2NT	3~4 HCP 平均牌	
	3♣	二度示弱或♣牌組	
	3♦	3～4 HCP ♦ 5 張以上	
	3♠	支持♠Q××	
	4♠	支持♠Q×××	
2NT	Pass	2 HCP 以下	2♦示弱才有轉換叫
	3♣	問高花	
	3♦	轉換 3♥	
	3♥	轉換 3♠	
	3NT	4 HCP	
	4♦	轉 4♥，6 張以上	
	4♥	轉 4♠，6 張以上	
3♣ 3♦	3♦ 3♥	二度示弱	開叫者新花才迫叫

第三節　2NT 之開叫、答叫、再叫及發展

一、 開叫條件分兩型，是唯一迫叫成局叫品。

(一) 平均型： 24～26 HCP 迫叫至 3NT 。

(二) 獨立成局：

1. 高花爲王牌時，失磴不超過 3 個。
2. 低花爲王牌時，失磴不超過 2 個。
3. 一門牌組或兩門均可。
4. 全手至少 2A 2K 14 HCP 以上。
 所以♠KQJ10×× 、♥KQJ10×× 、♦× 不可開叫 2NT ，
 而要叫 4♥ 示兩高。

二、 答叫原則：

1. 先叫出有 A 的花色(自上而下，與牌張長度無關)。但無 A
 叫 3♣，只有♣A 且無他牌點叫 3NT ，若有♣A 且有其他
 大牌則叫 4♣。

2. 若開叫人再叫 3NT(24~26 HCP 平均牌)，而答叫人旣有牌
 組且尙有其他牌力時，即停止報 A ，而叫自己花色，嘗
 試滿貫。

3. 若開叫人非平均牌，答叫人應繼續報A；無A時可叫NT、
 或叫回開叫人牌組、或不致誤會的情況繼續由上而下報
 K ，甚至 Q 。

4. 遇敵方蓋叫時，賭倍表示持敵方牌組 A ，其餘不變。

三、開叫人之再叫及發展：

(一)平均牌型：再叫 3NT 、 24~26HCP

1. 2NT － 3♣ → 無 A
 3NT

2. 2NT － 3♠ → ♠A
 3NT　　　　　→ 24~26HCP
 　　　　4♣ → NT-PAB
 　　　　4♦ → 請開叫人叫 4 張高花
 　　　　4♥ → ♥5 張以上，7HCP 以上迫叫。與♥A 無關。

3. 2NT － 3NT → 只有♣A 且無其他牌點
 Pass　　　　→ 24~26HCP，無滿貫。

(二) 獨立成局型

1. 2NT － 3♦ → ♦A
 3♥ － 3♠ → ♠K ，♥為開叫人堅強牌組。
 4♣　　　→ 第二門或迫一圈，答叫者♣有大牌優先叫出。

2. 2NT － 3♥ → ♥A
 3♠ － 3NT → 沒有 A 了
 4♠ － 5♣ → ♣K
 5♦/5♥　　→ 迫叫
 5♠　　　→ Close

註：當開叫人叫 4♠後，若答叫人只有♥A 且無其他牌點，可派司。若
　　開叫人持堅強牌不希望答叫人派司，則可在 3NT 後叫 4♣或 4♦。

測試四 2♣、2NT 之開叫、答叫、再叫

一、同伴開叫 2♣，你如何答叫？

1. ♠×　♥AK×××　♦Q×××　♣×××　　　　　你答叫(　　)
2. ♠×××　♥×××　♦QJ××　♣Q××　　　　你答叫(　　)
3. ♠A××　♥KQ××　♦K××××　♣K　　　　你答叫(　　)
4. ♠KJ10×××　♥××　♦××　♣J××　　　　你答叫(　　)
5. ♠Q××　♥J×××　♦×××　♣J××　　　　你答叫(　　)

二、你開叫 2♣，同伴叫 2♥，如何再叫？

1. ♠AQJ××　♥AK×××　♦A×　♣A　　　　再叫(　　)
2. ♠AKQ　♥AK×　♦KQJ　♣AQ××　　　　再叫(　　)
3. ♠A×　♥×　♦AKQJ××　♣AQ××　　　　再叫(　　)
4. ♠A×　♥AQJ10×××　♦×　♣KQJ10　　　再叫(　　)
5. ♠KQJ×　♥AJ×　♦AQJ×　♣KQ　　　　　再叫(　　)

三、你開叫 2NT，叫牌過程如下：

1. 　你　　　　伴
　　2NT　　　3♦　　　同伴大牌有 (　　　)(　　　)(　　　)
　　3♥　　　　3♠
　　4♣　　　　6♣

2. 　你　　　　伴
　　2NT　　　3NT　　同伴大牌有 (　　　)(　　　)(　　　)
　　4♠　　　　4NT
　　5♦　　　　5♠

3. 　你　　　　伴
　　2NT　　　3♠　　　同伴大牌有 (　　　)(　　　)(　　　)
　　4♣　　　　4♦
　　4♥　　　　4♠

4.　你　　　　伴

2NT　　　3♦　　　　　同伴大牌有 (　　　)(　　　)(　　　)

3♥　　　　3♠

4♣　　　　4NT

5♣　　　　5♦

5.　你　　　　伴

2NT　　　3♣　　　　　同伴有 (　　　　　) HCP

3NT　　　4♣

測驗解答備索（免郵資）

您可選擇：（一）傳　　真：(02)218-3820 縱橫文化事業股份有限公司 服務部 收

　　　　　　（二）來　　函：台北縣新店市中正路 566 號 6 樓

　　　　　　　　　　縱橫文化事業股份有限公司 服務部 收

　　　　　　（三）E-Mail：c9728@ms16.hinet.net

請註明：姓名、年齡、性別、職業、購買方式、郵寄地址及電話。

您將優先享有代表太極制叫牌比賽權、作者提供之其他服務，及訂購本公司出版品之優待權。

第五章
單門花色開叫、答叫及再叫

第一節　單門高花：2◆、3◆、4◆、5◆

一、開叫 2◆

(一) 條件：

　　1. 一門高花♥或♠5 張以上，通常為 6 張。

　　2. 7～11 HCP 相當於弱二開叫。

　　3. 3～5 個控制。

(二) 答叫及再叫

Pass	→	沒有高花只有◆。
2♥	→	選擇♥，若開叫者是♠，一定要叫 2♠。
2♠	→	選擇♠，若開叫者是♥，一定要叫 3♥。
3♥	→	搶先叫，♥、♠均可支持。開叫人再叫派司或 3♠。
3♠	→	搶先叫，♥、♠均支持，開叫人若持♥則叫 4♥。
4♥	→	搶先叫或成局叫。
4♠	→	搶先叫或成局叫 (♥可以到 5 線，較少)。
2NT	→	唯一迫叫， 1-LSAB 詢問叫(見第七章第四節)。
3♣	→	危險信號，答叫者只有一門♣。

　　　　註： 2◆ － 2NT
　　　　　　 3◆ － 3NT　詢問叫之後續發展請參考第七章第四節。
　　　　　　 4◆ － 4NT

二、開叫 3◆

(一) 條件：

1. 6～11 HCP 。

2. 一門高花 7 張以上。

3. 參考 2 3 定律。

(二) 答叫：

1. Pass ◆是長門。

3. 3♥、 3♠準備束叫。

3. 4♥束叫。

4. 3NT 問牌力→詢問迫叫 1-LSAB 。

三、開叫 4◆

(一)條件：

1.一門高花 7 張以上，搶先叫。

2.4～5 個失磴。

3.當門高花至少有 KJ10×××× 以上。

(二) 答叫及發展

1.　　4◆　　Pass　→◆牌組。

　　　　　4♥　　→選擇，開叫者是♠，叫 4♠。

　　　　　4♠　　→選擇，開叫者是♥，叫 5♥。

2.　　4◆　　4NT　→問高低檔，試滿貫。

第二節 單門低花：3NT、4NT

一、開叫 3NT

(一)條件：

1. 一門低花 7 個贏磴以上。
2. 參考二三定律。
3. 本門一般只有一失磴。

(二)答叫及發展：

3NT → Pass →希望打 3NT。

　　　　4♣ →選擇，開叫人若爲♣就 Pass，若是♦叫 4♦。

　　　　4♥ →迫叫一圈。

　　　　4♠ →迫叫一圈。

　　　　4NT →答叫人想試滿貫的囶CAB 詢問叫。

　　　　5♣ →選擇成局或搶先叫。

3NT → 4♦ →迫叫爲 1 － LSAB，其後發展請參考第七章第四節。

二、開叫 4NT －迫叫

(一) 開叫有兩種型態：

1. 一門低花型：

(1)♦或♣8 張以上（通常 9 張以上）。

(2) 搶先叫，全手 3～4 個失磴（也可兩個，但較少）。

(3) 全手無雙 A 雙 K 以上。

2. 兩門型♥＋♦或♣：

(1) ♥和一門低花 6610 以上，含 7600 。

(2) 全手 2 個失磴。

(3) 旁門可有一失磴。例如：

　　♠ －　　♥KQJ10×× 　♦× 　♣KQJ×××

(二) 答叫－不可 pass 。

1.　4NT 　5♣ヽ→ 弱叫。

　　pass 　　　→ 開叫人為♣。

　　5♦ 　　　→ 開叫人為♦。

　　5♥ 　　　→ 開叫人為♥及一門低花，答叫人若不支
　　　　　　　　持♥可再叫 6♣，並由開叫人決定 pass
　　　　　　　　或 6♦。

2.　4NT 　5♦ → 迫叫。

　　5♥ 　　　→ 開叫人為♥及一門低花，答叫人若希望
　　　　　　　　知道另一門，可再叫 5♠或 5NT 等待。

　　6♣/♦ 　　→ 開叫人只有一門低花。

測試五　特約開叫後之答叫 (A)

Part I

1.　手持♠AQ×××　♥Q××　♦A××××　♣ —
　　① 伴開叫 a.2♥　　　　　b.3♥　　　　　c.4♥
　　　　你答叫 a.(　　)　　　b.(　　)　　　c.(　　)
　　② 伴開叫 a.2♠　　　　　b.3♠　　　　　c.4♠
　　　　你答叫 a.(　　)　　　b.(　　)　　　c.(　　)

2.　手持♠A×××　♥×　♦A×××　♣KJ××
　　① 伴開叫 a.2♥　　　　　b.3♥　　　　　c.4♥
　　　　你答叫 a.(　　)　　　b.(　　)　　　c.(　　)
　　② 伴開叫 a.2♠　　　　　b.3♠　　　　　c.4♠
　　　　你答叫 a.(　　)　　　b.(　　)　　　c.(　　)

3.　手持♠QJ10××　♥K J×××　♦A××　♣ —
　　① 伴開叫 a.2♥　　　　　b.3♥　　　　　c.4♥
　　　　你答叫 a.(　　)　　　b.(　　)　　　c.(　　)
　　② 伴開叫 a.2♠　　　　　b.3♠　　　　　c.4♠
　　　　你答叫 a.(　　)　　　b.(　　)　　　c.(　　)

4.　手持♠ —　♥AK×××　♦××××　♣××××
　　① 伴開叫 a.2♥　　　　　b.3♥　　　　　c.4♥
　　　　你答叫 a.(　　)　　　b.(　　)　　　c.(　　)
　　② 伴開叫 a.2♠　　　　　b.3♠　　　　　c.4♠
　　　　你答叫 a.(　　)　　　b.(　　)　　　c.(　　)

5.　手持♠KQJ×　♥ —　♦A×××　♣AQ×××
　　① 伴開叫 a.2♥　　　　　b.3♥　　　　　c.4♥
　　　　你答叫 a.(　　)　　　b.(　　)　　　c.(　　)
　　② 伴開叫 a.2♠　　　　　b.3♠　　　　　c.4♠
　　　　你答叫 a.(　　)　　　b.(　　)　　　c.(　　)

6.　手持♠✕　♥✕　♦AKQJ✕✕✕✕　♣Q✕✕
　　① 伴開叫 a.2♥　　　　　b.3♥　　　　c.4♥
　　　你答叫 a.(　　)　　　b.(　　)　　c.(　　)
　　② 伴開叫 a.2♠　　　　　b.3♠　　　　c.4♠
　　　你答叫 a.(　　)　　　b.(　　)　　c.(　　)

7.　手持♠AQJ10✕✕✕　♥✕　♦A✕　♣✕✕✕
　　① 伴開叫 a.2♥　　　　　b.3♥　　　　c.4♥
　　　你答叫 a.(　　)　　　b.(　　)　　c.(　　)
　　② 伴開叫 a.2♠　　　　　b.3♠　　　　c.4♠
　　　你答叫 a.(　　)　　　b.(　　)　　c.(　　)

Part II

1.　手持♠K✕✕✕✕✕　♥ —　♦A✕✕✕　♣A✕✕
　　伴開叫 a.4♥　　　　　b.5♥
　　你答叫 a.(　　)　　　b.(　　)

2.　手持♠✕　♥A✕✕✕　♦J✕✕✕　♣J✕✕✕
　　伴開叫 a.4♥　　　　　b.5♥
　　你答叫 a.(　　)　　　b.(　　)

3.　手持♠AQ✕　♥K✕✕　♦✕✕✕✕　♣QJ✕
　　伴開叫 a.4♥　　　　　b.5♥
　　你答叫 a.(　　)　　　b.(　　)

4.　手持♠✕✕✕　♥✕✕✕✕✕　♦✕✕　♣✕✕✕
　　伴開叫 a.4♥　　　　　b.5♥
　　你答叫 a.(　　)　　　b.(　　)

Part III

1.　手持♠✕　♥KQJ✕✕✕✕　♦A✕　♣Q✕
　　伴開叫 a.3♣　　　　　b.4♣　　　　c.5♣
　　你答叫 a.(　　)　　　b.(　　)　　c.(　　)

2. 手持♠AK×××　♥—　♦A××××　♣K××
 伴開叫 a.3♣　　　　　b.4♣　　　　　c.5♣
 你答叫 a.(　　　)　　b.(　　　)　　c.(　　　)

3. 手持♠××　♥××　♦AJ×××　♣K×××
 伴開叫 a.3♣　　　　　b.4♣　　　　　c.5♣
 你答叫 a.(　　　)　　b.(　　　)　　c.(　　　)

4. 手持♠AJ10×　♥QJ10×　♦×××　♣××
 伴開叫 a.3♣　　　　　b.4♣　　　　　c.5♣
 你答叫 a.(　　　)　　b.(　　　)　　c.(　　　)

測驗解答備索（免郵資）

您可選擇：（一）傳　　真：(02)218-3820 縱橫文化事業股份有限公司 服務部 收

　　　　　（二）來　　函：台北縣新店市中正路 566 號 6 樓

　　　　　　　　　　　縱橫文化事業股份有限公司 服務部 收

　　　　　（三）E-Mail：c9728@ms16.hinet.net

請註明：姓名、年齡、性別、職業、購買方式、郵寄地址及電話。

您將優先享有代表太極制叫牌比賽權、作者提供之其他服務，及訂購本公司出版品
　　之優待權。

第六章
雙門花色之開叫、答叫及再叫

第一節　雙門高花：4♥、5♥

一、開叫 4♥

(一) 開叫條件：

1. 兩門高花 6511 以上，通常 6610 或 7600。
2. 旁門最多一個失磴。
3. 全手最多四個失磴。
4. 全手不得有雙 A 雙 K 以上。例：
 ♠KQJ9×× 　♥QJ10××× 　◆× 　♣ —
5. 兩門總共大牌至少要含 KQQ 以上 (第三家例外)。

(二) 答叫及再叫：

1. 　　4♥　　Pass　→束叫
 　　　　　　4♠　　→束叫
2. 　　4♥　　4NT　→示高花有兩大牌及低花有兩 A。詢問開叫
 　　　　　　　　　　人全手失磴(總失磴詢問叫，見第七章)。
3. 　　4♥　　5♣/◆　→示低花 A，高花有二大牌。詢問開叫
 　　　　　　　　　　人全手失磴。

二、開叫 5♥

條件與 4♥ 類似，只少一失磴，過程一樣。

第二節　雙門低花：3♣、4♣、5♣

一、開叫 3♣

(一) 條件：

1. 7～13 HCP (通常為 9～11)。
2. 兩門低花 5521 以上，包括 5530、6520，而 6511 通常叫 4♣。
3. 旁門不能有 A 或 K。
4. 兩門至少要有 KQ 及 Q10 以上大牌。

(二) 答叫：

1. 依自己牌力牌型，支持度選擇叫品。
2. 3♥、3♠新花迫叫：問旁門分配。
3. 再叫高花，自己以高花成局（較少）。

二、開叫 4♣

(一) 條件：

1. 兩門低花 6511 以上包括 6610、7600。
2. 旁門不得有 A 或 K。
3. 通常 4 個失磴，最多 5 個。

(二) 答叫及再叫：

1. 4♣　 — Pass

　　　　4♦　　 →選擇

　　　　4NT　 → 2-TSCAB 問低花控制，高花 A 已全。

　　　　5♣/♦ →束叫

　2. 4♣　　— 4♥/♠　→迫叫示♥/♠有 A，但非兩 A。

　　4NT　　　　　　　→答叫人之 A 正是需要之 A，高檔 3～4
　　　　　　　　　　　　個 loser。

　　5♣　　　　　　　→(1)沒有幫助。

　　　　　　　　　　　(2)低檔— 4～5 個 loser。

　　　　　　　　　　　(3)6511，只幫忙一磴。

　3. 4♣　　— 4♥/♠

　　4NT　　　　　　　→ 2-TSCAB 已有小滿。

三、開叫 5♣與 4♣同，但牌型更特別。

四、單門花色、雙門花色答叫者高花回答不同。

第三節　未定的雙門花色：2♥、 2♠、 3♥、 3♠、 4♠、 5♠及 4NT

一、開叫 2♥、 2♠

　(一) 條件：

　　1. 7～11 HCP。

　　2. 2♥是♥和♦/♣ 55 分配以上，包括 5521 5530 6520，但不可
　　　以 6511。

　　3. 2♠是♠和♥/♦/♣任何一門。

　　4. 旁門不得有 A 或 K，點力要集中在所示兩門。

　　5. 兩門大牌至少 KQ 、 Q10 以上。

(二) 答叫：

1. 2♥/♠　　Pass
　　　　　　3♥/♠　→　搶先叫
　　　　　　4♥/♠　→　成局或搶先叫

2. 2♥/♠　　2NT　→　詢問第二門花色，迫叫一圈。

3. 其他：　2♥　3♣/♦/♠　→　答叫人自己牌組，不迫叫。
　　或　　　2♠　3♣/♦/♥　→　答叫人自己牌組，不迫叫。

(三) 2NT 答叫之後續發展：

1.答叫人邀請成局或束叫的情況：

(1).　2♥　　　　　　2NT
　　　3♣/♦　　　　　Pass　→　束叫
　　　　　　　　　　3♥　→　邀請開叫人上 4♥
　　　　　　　　　　4♥　→　束叫
　　　　　　　　　　5♣/♦　→　束叫

(2).　2♠　　　　　　2NT
　　　3♣/♦　　　　　Pass　→　束叫
　　　　　　　　　　3♠　→　邀請開叫人上 4♠
　　　　　　　　　　4♠　→　束叫
　　　　　　　　　　5♣/♦　→　束叫

2.答叫人有興趣試滿貫的情況：

(1).　2♥　　　　　　2NT
　　　3♣/♦　　　　　3♦/♠　→　新花 2-SDAB 詢問另兩門分配。

(2).　2♠　　　　　　2NT
　　　3♣/3♦/3♥　　　3♦/3♥/4♣　→　新花 2-SDAB 詢問另兩門分配。

註：在詢問另兩們分配後，還可以繼續問開叫人的兩門控制。這
　　部份請參閱第七章第三節。

二、開叫 3♥、3♠

(一) 條件：

1. 8～12 HCP。
2. 3♥為♥＋◆或♣，6511 以上，包括 6610, 7600。
3. 3♠為♠＋任何一門(包括♥) 6511 以上，包括 6610,7600。
4. 點力集中於兩門。
5. 兩門至少 KQ、Q10 以上。

(二) 3♥之答叫：

1.	3♥	→	Pass	
2.	4♥	→	成局	
	4♣	→	請答叫人選擇 Pass 或叫 4◆	
	4◆	→	請答叫人選擇 Pass 或叫 5♣	
	5♣	→	請答叫人選擇 Pass 或叫 5◆	
	5◆	→	較少，開叫人應 Pass。	
	4NT	→	直接 2-TSCAB 詢問控制	
3.	3♥	3NT	→	唯一迫叫
	4♣/◆	4◆/♠	→	表示 A 是否有用
		4NT	→	2-TSCAB
4.	3♥	3NT		
	4♣	4◆	→	示◆A
	4♥	→	不是 0616 牌型	
	4NT	→	是 0616◆單張	

（三）3♠之答叫：

1.　3♠　→　3NT

　　4♦　→　4♥ ─ 示♥A。

　　4♠　→　不是 6160 牌型，可能是 6151 或 5161 或
　　　　　　6061 旁門尚未補足。

　　4NT　→　旁門已補足是 6160 牌型。

2.　3♥/♠　3NT

　　4♣/♦4♥　4NT → 2-TSCAB

三、開叫 4♠

（一）條件：

1. ♠＋♦/♣ 6511 以上至 6610, 7600。
2. 全手最多 4 個失磴。
3. 旁門最多一個失磴。
4. 全手沒有雙 A 雙 K 以上（因那要開叫 2NT）。
　　例如：♠KQJ1072　♥7　♦ ─　♣KJ10985

（二）答叫及再叫：

1.　4♠　Pass　→　to play

　　　　4NT　→　問另一門

　　5♣/♦

2.　4♠　4NT　→問另一門低花 2-SSAB

　　5♣　　　→ Pass

　　　5♦　→示 A

　　5♠　　→無幫忙之 A

第四節　五線之開叫

一、 5♣：兩門低花，最多 4 個失磴，旁門最多 1 失磴。

二、 5♦：一門高花，最多 4 個失磴，旁門最多 1 失磴。

三、 5♥：兩門高花，最多 3 失磴，旁門最多 1 失磴。

四、 5♠：♠＋♦或♣，最多 3 個失磴，旁門最多 1 失磴。

五、 5NT ：一門低花搶先叫。

　　　△：不適合開叫 2NT 之牌。

第五節　六線之開叫

一、 6♣：兩門低花，最多 2 個失磴。

二、 6♦：一門高花，一個失磴。

三、 6♥：兩門高花，一個失磴。

四、 6♠：♠＋♦/♣，一個失磴。

五、 6NT ：一門梅花，最多一個失磴。

第六節　七線之開叫

一、 7♣：兩門低花，最多一個失磴。

二、 7♦：牌組，最多一個失磴。

三、 7♥：牌組，最多一個失磴。

四、 7♠：牌組，無失磴。

五、 7NT ：至少 4 個 A。

測試六 特約開叫後之答叫 (B)

Part IV

1. 手持♠A10× ♥K×× ♦AKQ× ♣A×× 同伴開叫
 伴開叫 a.2♦ b.3♦ c.4♦
 你答叫 a.() b.() c.()

2. 手持♠AJ× ♥×× ♦A×× ♣AKJ×× 同伴開叫
 伴開叫 a.2♦ b.3♦ c.4♦
 你答叫 a.() b.() c.()

3. 手持♠KQ×× ♥A××× ♦KQ× ♣×× 同伴開叫
 伴開叫 a.2♦ b.3♦ c.4♦
 你答叫 a.() b.() c.()

4. 手持♠×× ♥×× ♦KQJ10××× ♣A× 同伴開叫
 伴開叫 a.2♦ b.3♦ c.4♦
 你答叫 a.() b.() c.()

5. 手持♠J10××× ♥QJ××× ♦××× ♣— 同伴開叫
 伴開叫 a.2♦ b.3♦ c.4♦
 你答叫 a.() b.() c.()

Part V

1. 手持♠A× ♥AK× ♦×××× ♣AQJ× 同伴開叫
 伴開叫 a.3NT b.4NT
 你答叫 a.() b.()

2. 手持♠K J× ♥QJ× ♦×××× ♣××× 同伴開叫
 伴開叫 a.3NT b.4NT
 你答叫 a.() b.()

3. 手持♠J×× ♥J ♦Q×××× ♣J10×× 同伴開叫
 伴開叫 a.3NT b.4NT
 你答叫 a.() b.()

4. 手持♠KQ×× ♥A×× ♦A××× ♣×× 同伴開叫
 伴開叫 a.3NT b.4NT
 你答叫 a.() b.()

第七章　特約叫、詢問叫及發展

特約叫及詢問叫是通往滿貫的必備工具。各種制度都試著找出最有效的叫品，以克服關乎輸贏甚鉅的諸多滿貫叫牌瓶頸。

在這方面太極制是基於 14 控制法則的原理，發展出一套完整周密的獨到體系；既能十分精準地叫到最佳合約，又合於邏輯，方便記憶，包括：

1. 控制詢問叫系統 —— C-AB(Control Asking Bid System)適合你和同伴找到良好配合的王牌後使用。

2. 無王詢問叫系統 —— NT-AB(Notrump Asking Bid System)適合無王合約，或單手堅強牌組之用。

3. 雙門花色詢問叫系統 —— 2-AB(Two suits Asking Bid System)是配合第五章雙門花色開叫而發展的系統。

4. 單門花色詢問叫系統 —— 1-AB(One suit Asking Bid System)是配合第六章單門花色開叫而發展的系統。

5. 其他示 A、K、Q 叫牌及特約叫。

第一節　控制詢問叫系統 (C-AB)

當你和同伴在叫牌過程中，發現合適的王牌後，可依據 14 控制法則調整控制數，如成局沒問題，有滿貫希望時，即按「控制詢問叫系統」進一步掌握同伴的牌力，包含 HCP、配合度、關鍵大牌位置、牌張長度從而進一步修正控制，並決定最正確的合約。

這個系統包括了：

1. TSCAB：王牌及指定花色之控制詢問叫(Trump and the Suit Control Asking Bid)。

2. SSCAB：另兩門花色之控制詢問叫(two other Suits Asking Bid)。這是銜接著 TSCAB 之後的詢問叫，不能單獨成立，且是完備 4 門花色控制數的補助叫品。

3. SAB：特定牌組詢問叫(the Suit Asking Bid)是問這門的大牌及牌張數。

4. ⊞CAB：總控制詢問叫(Total Control Asking Bid)，有時可省去 TSCAB 及 SSCAB，而以⊞CAB直接問全手的控制數。

5. 4NT.D.V：部份黑木氏問 A 法(Black wood Divided)銜接 TSCAB 的另一種選擇，只問另兩門花色的 A。

透過這幾種性質的詢問叫，構成一個完整的系統。一般王牌的滿貫，多由此系統發展出來，是本制度最重要的一部份。

一、 TSCAB

(一)採用 TSCAB 的目的：詢問人想要知道王牌以及自由指定一門(也就是詢問叫品的花色)的主要牌力。通常 TSCAB 是 C-AB 系統的起點，是一種詢問試叫，一旦發現沒有滿貫，詢問人會叫回王牌束叫。

(二)TSCAB 詢問的是什麼？

1. 王牌 A、K、Q 共 5 個控制（ A=2 K=2 Q=1 ）。

2. 指定牌組之 A(或缺門)、K(或單張)、Q 共 3 個控制(A 或缺門=2，K 或單張=1，Q 不計)

共有兩門，8 個控制和指定牌組之 Q。但應注意指定牌組之單張 A=2 控制，單張 K=1 控制。

(三)什麼叫品是 TSCAB ？

1. 答叫人立即同意開叫牌組為王牌，跳叫新花時：

　　a. 1♣　　　　　2♦/2♥/2♠

　　b. 1♦　　　　　2♥/2♠/3♣

　　c. 1♥　　　　　2♠/3♣/3♦

　　d. 1♠　　　　　3♣/3♦/3♥

以上四例均為答叫人同意開叫花色為王牌，詢問王牌及所叫花色之控制及 Q 的 TSCAB。

2. 對一線花色開叫答叫 2NT、3NT 後，開叫人再叫新花時：

　　e. 1♥　　2NT

　　　　3♣/3♦/3♠　→　TSCAB，♥為王牌，問答叫人的♥及開叫人第二次所叫牌組的控制和 Q。

　　f. 1♣　　2NT

　　　　3♦/3♥/3♠　→　TSCAB，♣為王牌，問答叫人的♣及開叫人第二次叫牌組的控制和 Q。

☆應特別注意下二例為例外非 TSCAB：

1♣　2NT	1♦　2NT	
3♣	及 3♦	→ 4 控制以下
3♦	3♣	→ 5 控制，等待。

　　g. 1♣　　　3NT

　　　　4♦/♥/♠　　→　TSCAB

　　h. 1♦　　　3NT

　　　　4♣/♥/♠　　→　TSCAB

　　i. 1♥　　　3NT

　　　　4♣/♦/♠　　→　TSCAB

　　j. 1♠　　　3NT

　　　　4♣/4♦/4♥　→　TSCAB

3. 同意王牌後之新花：

k. 1♦ 1♥

 2♥ 2♠/3♣/3♦ → TSCAB

l. 1♥ 1♠

 2♠ 3♣/♦/♥ → TSCAB

 但當答叫人第一次即表示限制性答叫後，開叫人之新花再叫僅為邀請，例如：

 1♥/♠ 2♥/2♠

 3♣/3♦/2NT → 非 TSCAB，僅為邀請成局。

m. 1♣ 1♠

 2♥ 3♥

 4♣ → TSCAB，問答叫人王牌♥+♣控制及♣Q。

n. 2♣ 2♥

 2♠ 3♠

 4♦/4♣/4♥ → TSCAB，問答叫人王牌♠+♦控制及♦Q。

4. 1NT 開叫後的例子

o. 1NT 2♦ → 轉換叫

 3♥ → 4 張♥支持，至少有一張大牌，全手有 6~7 控制。

 4♣ → TSCAB，問♥+♣及♣Q。

p. 1NT 2♥

 3♠ → 4 張♠支持，至少有一大牌， 6~7
控制。

 4♣/♦/♥ → TSCAB

q. 1NT 2♣

 2♥/♠ 3♣/3♦ → TSCAB

但若為

INT 2♥ → 轉換叫

 3♦ → 只是表示支持♠，有 8 個控
制，並非 TSCAB 。

5. 不太正常的跳新花

r. 1♣ 1♥

 1♠ 3♦ → TSCAB，同意♠為王牌，問♠+♦控
制及♦Q 。

s. 1♣ 1♥

 3♦ → TSCAB，同意♥為王牌，問答叫人
♥+♦控制及♦Q 。

t. 1♠ 2♥

 4♣ → TSCAB，同意♥為王牌，問答叫人
♥+♣控制及♣Q 。

u. 1♣ 1♠

 4♣ → TSCAB，同意♠為王牌，問答叫人
♠+♣控制及♣Q 。

(四)如何回答 TSCAB 詢問呢?

1. 先看看有無指定牌組之 Q。
2. 再計算王牌和這一門的控制總數。
3. 按下表加級回答:

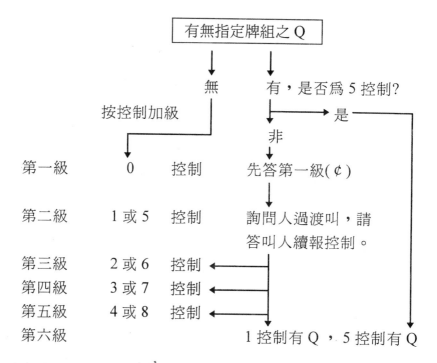

註：本制度的詢問叫，常設附帶條件，作為回答人優先考慮因素；當答叫
　　人符合條件時，除特例外均先加一級回答(此種回答往後均以符號 ¢，
　　讀作「ㄑㄧㄝ、 ㄙ‧」代表)，詢問人再加一級過渡，等待答叫人再回答。
　　看似稍麻煩，但實用起來卻很簡單。這樣的設計可以節省叫牌空間，
　　獲得極有用的資訊。

現舉你和同伴的叫牌如下:

你	同伴	
1♣	1♠	
2♠	3♦	→同意♠為王牌之 TSCAB

(1)你若無♦Q ，回答如下：

一級	3♥	→ 0 控制(¢)
二級	3♠	→ 1 或 5 控制
三級	3NT	→ 2 或 6 控制
四級	4♣	→ 3 或 7 控制
五級	4♦	→ 4 或 8 控制

(記得：♠A=2, ♠K=2, ♠Q=1 ，♦ A 或缺門=2,♦K 或單張=1 。)

(2)你有♦Q ，回答如下：

一級	3♥	→ ¢　 (0 控制)
二級	3♠	→詢問人等待叫
三級	3NT	→ 2 或 6 控制，以下三級如上表。
四級	4♣	→ 3 或 7 控制
五級	4♦	→ 4 或 8 控制
六級	4♥	→①5 控制且有♦Q ；要在 3♦詢問後，直接叫 4♥。
		②1 控制且有♦Q ；要在 3♦詢問後，先答 3♥，待同伴 3♠過渡後，再叫 4♥。

(第六級的叫牌是代替被詢問人佔據的第二級過渡叫品，所應報的控制數。)

爲了簡便計，類似的答叫將以下表方式說明：

級 數	控 制 數	
1	0	¢
2	1 或 5	詢問人過渡叫
3	2 或 6	同左
4	3 或 7	同左
5	4 或 8	同左
6	(5)	(1)
¢：具備附帶條件		

(五)以 TSCAB 詢問控制後，仍無法確定這兩門控制數的情況：

當答叫人回答第二級－1 或 5 控制後(有時還可能延伸到第三級－2 或 6 控制)，若詢問人希望確定究竟是 1 或 5 控制時，可以再叫指定花色。例如：

1♠	2NT	
3♦		→ TSCAB
	3♠	→ 1 或 5 控制
4♦		→ 究竟是 1 還是 5 控制
	4♥	→ 加一級即表 1 控制
	4♠	→ 加二級表 5 控制

註：當回答人在 TSCAB 之後的回答若爲第四級(表示 3 或 7 控制)以上時，詢問人不會混淆，此時再叫指定花色是 SAB 詢問叫(參見後文)。

(六)以 TSCAB 詢問時，如何選擇指定牌組：

1. 選擇最弱的一門，例如你持：

♠AJ × × ×　　♥AK ×　　　♦× ×　　　♣KQ ×

同伴　　　　　你

　1♠　　　　　2NT

　3♦　　　　　　　　　→ TSCAB

　　　這不僅是安全的考慮，也因爲同伴持有較多控制的機率較高。詢問這門後攻守易判。

2. 選擇較長的一門，例如你持：

♠×　　　♥KJ × × ×　　♦A ×　　♣AQ × × ×

同伴　　　　　你

　1♥　　　　　3♣　　　→ TSCAB

　雖然 2♠也是 TSCAB,且線位最省，但同伴的♣控制對你最有價值同時叫長門也比較不受敵方干擾，故叫 3♣較佳。一旦同伴有♣控制後，對往後的安全也有很大幫助。

3. 選擇較經濟的叫品，例如你持：

♠AQ × × ×　　♥A × ×　　♦K × ×　　♣AK

你　　　　　同伴

　1♣　　　　　1♠

　3♦　　　　　　　　　→ TSCAB

4. 不選缺門，例如你持：

♠AKJ×××　　♥AQ×　　　♦AK××　　　　　♣—

你	同伴
2♣	2♥
2♠	3♠
4♥/♦	→ TSCAB

5. 不選沒有失磴的一門，例如你持：

♠K××　　♥KJ×××　　♦K××　　　　♣AK

你	同伴
1♥	2NT
3♦	→ TSCAB

二、 SSCAB

在 TSCAB 之後，若要了解同伴剩下兩門牌的控制時，只要任選一門叫出，即為 SSCAB 詢問叫。對此之回答，十分類似 TSCAB，但要將所叫花色看成是主花色(類似 TSCAB 中的王牌)並要暫時性修正此門花色之控制，按 A=缺門=K=2 控制， Q=單張=1 控制的法則，同時將另一門看成是副花色(類似 TSCAB 的指定牌組)即可。

例如：

你持	同伴
♠KQ1097	♠A632
♥A8	♥KQ10
♦K	♦A852
♣KQ1083	♣62

你	同伴		
1♠	2NT	→	5~6 控制，極支持♠。
3♣		→	同意♠後，你有 7 控制，故想試滿貫。
	3♠	→	2 或 5 控制(你可算出只可能爲 2)。
4♦		→	SSCAB ，♦爲主花色，♥爲副花色。
	4♥	→	0 或 ¢，你可推算必爲 ¢，即同伴有♥Q。
4♠		→	過渡叫，等待同伴報控制。
	5♣	→	同伴若無♥Q ，本應回答之叫品，共 3 控制，自 4♦起算第 4 級。
6♠		→	因缺♣A ，故束叫。

或另一種發展：

你	同伴		
1♠	2NT		
3♣	3♠		
4♥		→	SSCAB ，♥爲主花色，♦爲副花色，♦Q 爲 ¢
	4NT	→	5 個控制，沒有♦Q，二級加叫： (♥K=2 ，♥Q=1 ，♦A=2)
6♠		→	

註：遇到 1♥/♠－ 2NT ，開叫人欲示弱的情況應爲：
(1) 4♠　　→ 5 個控制以下，僅望成局。
(2) 3♠　　→ 6 個控制，如答叫人爲 6 個控制就 TSCAB
　　　　　　詢問，否則叫 4♠束叫。

△　你的努力，必將憾（感）動全世界！
　加油！

三、ⓉCAB

(一) 採用ⓉCAB 的時機及叫品

受到叫牌空間的限制，有時無法經由 TSCAB 及 SSCAB 來了解同伴的控制，這時就以Ⓣ CAB 來詢問四門牌的總控制。通常是選擇 4NT 作為ⓉCAB 的叫品，但有時受到敵方叫牌的干擾超過成局線，也會用新花來表示ⓉCAB。

例如：

a. 2♣ 2♥

 2NT 3♠

 4♠ 4NT → ⓉCAB，不適於 5 線才用 TSCAB

b. 1♠ 2♥

 4♥ 4NT → ⓉCAB

c. 1♥ 2NT (敵方 5♣)

 5♦ → ⓉCAB

(二)對於ⓉCAB 之答叫

級數	控制數		
1	0		¢
2	1	5	9
3	2	6	10
4	3	7	11
5	4	8	12
6	(1)	(5)	(9)

註 1.¢ 表示王牌之外另有 2 個 Q，或是有一缺門。（缺門的 2 控制包含在回答者總控制數內）

2.加 6 級即為 5 或 9 控制另有旁門 2 個 Q。

當敵方未插叫時，對 ANT-Ⓣ CAB 應如下回答：

答叫　5♣　→ ¢，王牌之外另有 2 個 Q，或有一缺門。

5♦　→ 1、5、9 個控制

5♥　→ 2、6、10 個控制

5♠　→ 3、7、11 個控制

5NT → 4、8、12 個控制

6♣　→ 5 或 9 個控制加 2 個旁門 Q

（如為 1 個控制加 2 個旁門 Q，則應叫 5♣，待詢問者叫 5♦ 後再叫 6♣，此情況為 Ⓣ CAB 時很少。）

(三) 詢問 ¢ 的方法

當回答 5♣，詢問者 5♦ 過渡，回答人報出控制後；詢問人再叫 5NT 或最低限位的花色（非王牌）即為進一步詢問 ¢ 的含義，對此回答人：

加一級：旁門有 2 個 Q。

回到王牌：有一缺門。

例：

詢問人　答叫人

4NT　5♣　→ ¢

5♦　　　→ 過渡叫

5♠　→ 3,7,11 個控制(可能含缺門 2 控制)

5NT　　→ 問 ¢ 情況

6♣　→ 旁門 2 個 Q

6X　→ 叫回王牌，表示有一缺門

四、　4NT（5NT） D.V.

經 TSCAB 後，若詢問人只需要知道另兩門的 A ，即可採用此一特約叫，而不必用 SSCAB。有時候 TSCAB 已到了 5 線，則 5NT 即是取代 4NT 之叫品。

例如：　你持　♠KQJ×× 　♥A××× 　♦× 　♣AK×，
　　　　叫牌發展如下：

你	同伴	
1♠	2NT	
3♥		→ TSCAB
	3♠	→ ¢
3NT		→ 等待
	4♦	→ 3 控制+♥Q
4NT		→ D.V.

一旦確定了同伴的♥KQ 後，剩下的關鍵牌只有♦A 了，故要用 4NT D.V.來問 A 。

又如：你持　♠Q× 　♥AK××× 　♦AKQ×× 　♣×。

你	同伴	
1♣	1♠	
2♥	3♥	
3♠		→ TSCAB
	4♣	→ 4 控制，♠AK+♥Q。
4NT		→ 只要知道同伴有無♣A

答叫人只要按黑木氏答叫另兩門 A 的數量即可。

5♣(6♣)	5♦(6♦)	5♥(6♥)
0	1A	2A

五、　SAB

(一) 什麼叫品是 SAB：這是詢問王牌以外單門花色的
大牌張以及牌張數的叫品，下列情形均爲 SAB。

(1)在 TSCAB 及 SSCAB 之後，只要不是王牌。
及 NT 的叫品，例如：

1♣	1♥		
3♦		→	TSCAB
	3NT	→	2 或 6 控制
4♣		→	SSCAB
	4♠	→	2 或 6 控制
5♣		→	SAB

(2)在 ⊞CAB 之後，王牌及 NT 以外的花色。

2♣	2♥		
2NT	3♠		
4♠	4NT	→	⊞CAB
5♦		→	1,5,9
	5♥	→	SAB

(3)在 TSCAB 之後，若叫牌已超過 5 線王牌
順位時，則所叫另兩門即爲 SAB，而非
SSCAB。

(4)在 4NT D.V. 之後非王牌及 5NT 的花色。

(5)在 TSCAB 詢問之後，答叫人回答第 4 級以上
(3 或 7 控制)詢問人再叫指定花色，亦爲 SAB。

例如：

1♠	2NT			1♠	2NT	
3♣		→ TSCAB	但	3♣		→ TSCAB
	4♣	→ 4 或 8 控制			3♥	→ 1 或 5 控制
5♣		→ SAB			3♠	→ 非 SAB

(二) SAB 要解決什麼問題，如何回答？

1. 經由兩門控制詢問叫牌後，若要準確掌握這兩門或其中一門牌時，偶然會遇到 3 種困難：

①短缺的一張大牌究竟是哪一張：不論你用 TSCAB 或 SSCAB，兩門牌的總控制均為 8，故當你獲知有 7 控制時，往往希望進一步知道缺少的是哪張牌，例如王牌 Q 還是旁門 K？如果你們有 10 張以上王牌，那麼少 Q 就不太重要，如果你們有一門堅強的旁門，那麼有王牌 Q 才好。

②某一旁門的 2 控制究竟是缺門還是 A，1 控制究竟是單張還是 K？

③某一旁門的牌張數究竟如何？

2. 答叫：

①只要你先前的叫品不曾表示過這一門不可能為單張或缺門的情況(例如開叫 1NT 或曾叫過這一門表示牌組)，就要讓同伴知道你的控制是大牌還是短門，同時也告訴同伴是什麼大牌，按下表回答：

第一級	第二級	第三級	
A	K	Q	單張
			或
或 KQ	或 AQ	或 AK	缺門

記憶： 1.第一級 A，第二級 K，第三級 Q。

2.以 AKQ 減除 A,K,Q 即為各級另一種可能。

3.單張或缺門均在第三級。

②若你先前已表明這門不可能為單張或缺門，即不致造成同伴 A 與缺門，K 與單張的混淆。回答時按下表：

第一級	第二級	第三級
3 張	2 張	4 張以上

註：若第一次 SAB 問大牌後再叫這一門時則是詢問張數，也要按上表回答。

例如：

a.
1♠	2♥		
3♥	4♣	→	TSCAB
4NT		→	♥+♣有 3 控制，沒有♣Q
	5♦	→	SSCAB
5NT		→	2 或 6 控制，沒有♠Q
	6♣	→	SAB
6♥		→	♣K

b.
W	E
♠A1087	♠KQJ963
♥A85	♥KJ
♦AKQ7	♦J642
♣A7	♣Q

W	E		
2♣	2♥	→	正性答叫
2NT	3♠	→	牌組
4♠	4NT	→	Ⓣ CAB
5♦		→	9 控制，可能另有 1 或 3 個 Q
	5♥	→	SAB
5♠		→	♥A
	6♣	→	SAB
6♦		→	♣A
	7♠	→	因知西家 21-23HCP，可推算出另有♦Q

c.

W	E
♠AJ10 ×	♠KQ × ×
♥K × ×	♥AQ × ×
♦AK × × ×	♦× ×
♣×	♣A × ×

W	E		
1♦	1♥		
1♠	3♦	→	TSCAB
3♠		→	1 或 5 控制
	4♣	→	SSCAB
4♠		→	2 控制
	5♣	→	SAB
5♠		→	單張或缺門
	7♠		

六、遇有敵方干擾之詢問叫及答叫

(一)干擾詢問者之插叫，若為成局線以上時，詢問者

　1. 賭倍為處罰，派司為迫叫。

　2. 叫新花即為Ⓣ CAB。

(二)干擾詢問之答叫時：

　　1.敵方叫賭倍，答叫人再叫。

　　　①派司=第一級，0 或 ¢

　　　②再賭倍=1 或 5 控制

　　　③加一級=2 或 6 控制

　　　④加二級=3 或 7 控制

　　　⑤加三級=4 或 8 控制

　　2. 敵方超叫且未超過成局線時。

　　　①派司=有雙重意義：

　　　　　a. 原來的第一級回答。即 0 控制或 ¢ 。

　　　　　b. 希望由詢問人處罰敵方的超叫(但詢問人可再叫
　　　　　　 新花詢問)。

　　　②賭倍=1 或 5 控制

　　　③加一級=2 或 6 控制

　　　④加二級=3 或 7 控制

　　　⑤加三級=4 或 8 控制

　　　⑥示叫敵方牌組=敵方牌組至少有第二控制，且全
　　　　手 5 個控制以上，支持王牌。

第二節　無王合約詢問叫系統 (NT-AB)

　　決定無王合約的關鍵是 HCP 、控制、大牌及分配位置，在論對賽中特別重要。一般制度多以 33HCP 為小滿貫的點力起點，37HCP 為大滿貫要件，而在叫到滿貫的過程及理論設計上也十分粗糙。太極制則以 32HCP 為小滿貫嘗試起點；並根據開叫人及答叫人之相關 HCP 範圍對照如下：

開叫人:	12~14	15~17	18~20	21~23	24~26	27~29
答叫人:	20~18	17~15	14~12	11~9	8~6	5~3

　　在嘗試滿貫過程中，一旦發現條件不足，可以隨時停在 4NT 或 5NT，不一定要上滿貫。

　　有關無王合約詢問叫系統(NT-AB System，爲Notrump Asking Bid System的簡稱)，共分爲四種詢問叫，分別爲:

　　　　1. NT-Ⓣ PAB 　：無王點力詢問叫，爲Notrump-Total Point Asking Bid的簡稱。

　　　　2. RNT-Ⓣ PAB ：反序無王點力詢問叫，爲 Reverse Notrump-Total Point Asking Bid的簡稱。

　　　　3. NT-Ⓣ CAB 　：無王控制詢問叫，爲 Notrump-Total Control Asking Bid的簡稱。

　　　　4. NT-DAB 　　：無王分配詢問叫，爲 Notrump-Distribution Asking Bid的簡稱。

　　　　5. NT-SAB 　　：無王花色詢問叫，爲 Notrump-Suit Asking Bid的簡稱。

一、 NT-Ⓣ PAB

　　<一> 什麼情況是 NT-Ⓣ PAB ：

　　　1.開叫者於一線再叫 1NT 之後，答叫者不尋常跳叫新低花時 (特別是 3♣)。例如:

a.　1♣　　　1♥/♠
　　1NT　　3♦　　　→ 若♦爲第二門，只要再叫 2♦即
　　　　　　　　　　　爲迫叫，故爲 NT-回PAB。

b.　1♦　　　1♥/♠
　　1NT　　3♣　　　→ 若♣爲第二門，可叫 2♣。

c.　1♥　　　1♠
　　1NT　　3♣　　　→ 這不是 TSCAB ，而是答叫人希
　　　　　　　　　　　望嘗試滿貫 NT 的 NT-回PAB。

2.開叫人開叫 1NT 後的特殊情形：

d.　1NT　　2♣
　　2♦　　　3♣　　　→ 開叫者再叫 2♦表示無高
　　　　　　　　　　　花，此時 3♣爲即爲 NT-回
　　　　　　　　　　　PAB。

e.　1NT　　2♠
　　2NT　　4♣　　　→ 開叫人已表示無四張低花，
　　　　　　　　　　　此時跳 4♣爲 NT-回PAB。

但應注意叫品如下時，並非 NT-回PAB。

　　1NT　　2♦/2♥　→ 轉換叫，表示♥/♠牌組。
　　2♥/2♠　　　　　→ 照規定轉換。
　　　　　　4♣　　　→ 答叫人持堅強的♥/♠，這是
　　　　　　　　　　　TSCAB。

3.特殊型 1♣開叫，再叫 2NT 後，答叫人跳叫 4♣。

f. 1♣ 1♦/♥/♠
 2NT 4♣ → 開叫者表示 18~20HCP 平均
 牌，並不保證♣牌組，此時
 為 NT-Ⓣ PAB。

4.開叫 2♣，同伴正性叫答，開叫人再叫 NT 後，此時答叫人
 再叫 4♣。

g. 2♣ 2♥/♠
 2NT 4♣ → NT-Ⓣ PAB

h. 2♣ 2♥/♠
 3NT 4♣ → NT-Ⓣ PAB

5.開叫 2NT，同伴答 3♣(無 A)，開叫人再叫 3NT 後，答叫人
 之 4♣。

k. 2NT 3♣
 3NT 4♣ → 開叫人為 24~26HCP 平均
 牌，答叫人持 7HCP 以上，
 此處即為 NT-Ⓣ PAB。

註:①NT-Ⓣ PAB 是答叫人主動詢問的叫品。
 ②最適宜答叫人持平均牌型，每門有大牌的情況(對後續發展較有利)。
 ③若答叫人有長門牌，則不宜以 NT-AB 系統進行。

<二> 對 NT-Ⓣ PAB 之答叫：

 採反向加級答叫，點力越高答叫越低，節省空間，但第四級
為唯一的例外。

a.　1♣　　1♥

　　1NT　　3♦　　　→　NT-Ⓣ PAB

　　3♥　　　　　　→　14 HCP 加一級

　　3♠　　　　　　→　13 HCP 加二級

　　3NT　　　　　 →　12 HCP 加三級

＊　4♣　　　　　　→　♣為 5 張，高檔

b.　1♦　　1♠

　　1NT　　3♣　　　→　NT-Ⓣ PAB

　　3♦　　　　　　→　14 HCP

　　3♥　　　　　　→　13 HCP

　　3♠　　　　　　→　12 HCP

　　3NT　　　　　 →　5 張♦，高檔

c.　1♥　　1♠

　　1NT　　3♣　　　→　NT-Ⓣ PAB ，情況較少

　　3♦　　　　　　→　14 HCP

　　3♥　　　　　　→　13 HCP

　　3♠　　　　　　→　12 HCP

d.　1NT　　2♣

　　2♦　　　3♣　　→　NT-Ⓣ PAB

　　3♦　　　　　　→　17 HCP 加一級

　　3♥　　　　　　→　16 HCP 加二級

　　3♠　　　　　　→　15 HCP 加三級

e. 1NT 2♠

 2NT 4♣ → NT-Ⓣ PAB

 4♦ → 17 HCP

 4♥ → 16 HCP

 4♠ → 15 HCP

f. 1♣ 1♥/♠

 2NT 4♣ → NT-Ⓣ PAB

 4♦ → 20 HCP

 4♥ → 19 HCP

 4♠ → 18 HCP

g. 2♣ 2♥/2♠

 2NT 4♣ → NT-Ⓣ PAB

 4♦ → 23 HCP

 4♥ → 22 HCP

 4♠ → 21 HCP

註:一旦答叫人以 NT-Ⓣ PAB 詢問後至少迫叫到 4NT，故即使開叫人持最低限 HCP，也只能在答叫者叫 4NT 或 5NT 時，才可派司。

二、 RNT-Ⓣ PAB

＜一＞選擇 RNT-Ⓣ PAB 的場合：

當開叫人持 27HCP 以上平均牌型，以 2♣ 開叫，同伴正性答叫 2♥/♠後，此時跳 4♣ 即爲 RNT-Ⓣ PAB。此情況要注意牌型，因同伴未叫出牌組。

即 2♣ 2♥/♠

 4♣ → RNT-Ⓣ PAB

＜二＞對 RNT-Ⓣ PAB 之答叫：

RNT-Ⓣ PAB 是 Reverse No Trump-Total Point Asking Bid 的簡稱，這不僅因為詢者是開叫人(和 NT-Ⓣ PAB 的詢問者是答叫人不同)也因為它的回答原理和 NT-Ⓣ PAB 相反之故。回答者 HCP 越高，加級越多。

a.　　2♣　　2♥

　　　4♣　　　　　　→　27HCP 以上，RNT-Ⓣ PAB

　　　　　　4♦　　　→　4 HCP

　　　　　　4♥　　　→　5 HCP

　　　　　　4♠　　　→　6 HCP

　　　　　　4NT　　→　7 HCP

　　　　　　5♣　　　→　8 HCP

　　　　　　5♦　　　→　9 HCP

b.　　2♣　　2♠

　　　4♣　　　　　　→　RNT-Ⓣ PAB

　　　　　　4♦　　　→　7 HCP

　　　　　　4♥　　　→　8 HCP

　　　　　　4♠　　　→　9 HCP

　　　　　　4NT　　→　10 HCP

　　　　　　5♣　　　→　11 HCP

　　　　　　5♦　　　→　12 HCP

　　　　　　5♥　　　→　13 HCP(兩手 40HCP 已全)

三、 NT-Ⓣ CAB

經過 NT-Ⓣ PAB 詢問以後，除了答叫人叫 4NT 、 5NT 外(此時開叫人持低線可 Pass)，其餘叫品都是 NT-Ⓣ CAB 。

採用 NT-ⓉCAB 時，因開叫者既無缺門，也不太可能有單張牌組，故均以 A 、 K 總控制數答叫，與前述 C-AB 系統不一樣，只要回答 A=2 、 K=1 之總控制數即可。手上持 2 或 4 個 Q 時，則先以 ¢ 回答。例如：

1♣	1♥		
1NT	3♦	→	NT-Ⓣ PAB ，平均牌 18 HCP 以上
3♠		→	13 HCP 加二級
	3NT	→	NT-Ⓣ CAB ，迫叫！
4♣		→	¢ ，有 2 個或 4 個 Q
4♦		→	1 、 5 、 9 個控制，0 、 1 、 3 個 Q
4♥		→	2 、 6 、 10 個控制，0 、 1 、 3 個 Q
4♠		→	3 、 7 、 11 個控制，0 、 1 、 3 個 Q
4NT		→	4 、 8 、 12 個控制，0 、 1 、 3 個 Q

四、 NT-DAB

在叫品空間許可下（例如以 3♣/♦ 進行 NT-Ⓣ PAB 時），為更精準確認開叫者的牌型時，可以在 NT-ⓉCAB 之後採用此詢問叫。其答叫原理為 CRASH ，即：

第一級— 4333
第二級— 4432 ， 44 兩門為同顏色，即同黑色的♠與♣，或同紅色的♥和♦。
第三級— 4432 ， 44 兩門為同等級，即兩高花或兩低花。
第四級— 4432 ，兩門花色一高一低且非同顏色，即♠和♦，或♥和♣。

註：本特約叫，第二級以上為借用得來，原文 CRASH 為 Color(同顏色)，RAnk(同等級)， SHape(同形狀)的組合字。

例如：

1♦	1♥		
1NT	3♣	→	NT-Ⓣ PAB
3♥		→	13 HCP，二級答叫。
	3♠	→	NT-Ⓣ CAB
4♣		→	5 個控制，或爲 1A+3K（已有 13HCP，故無其他 Q 或 J），或爲 2A+1K（共 11HCP，故尙有 1Q 或 2J）。
	4♦	→	NT-DAB
4♥		→	4333，故爲♦4 張，其餘各門皆 3 張
4♠		→	第二級，表♦和♥，或♠和♣；但本牌爲不可能叫品，因開叫人未支持♥，也未在一線蓋叫 1♠。
4NT		→	第三級，表 44 兩門爲兩高或兩低，本例中只可能爲兩低。
5♣		→	第四級，裂開來，♠和♦或♥和♣，本例中也不可能。

從以上的回答可知，本牌在答叫人以 4♦詢問後，開叫人只可能叫 4♥表示 4333 或 4NT 表示兩門 44 低花。也不可能有♦5 張(否則應在 3♣詢問時即回答 3NT，而非 3♥了)。

註：如果橋友不喜歡過多的詢問叫，以免混淆。那麼你可以省去 NT－DAB 這種詢問叫。也就是說你可以在 NT－Ⓣ PAB，NT－Ⓣ CAB 之後直接 NT－SAB。

五、 NT-SAB

爲了更清楚指定花色的大牌張，包括 A、K、Q、J，而於 NT-DAB 之後(如你省去 NT-DAB，則是在 NT-回CAB 之後)所採取的詢問叫。開叫人按答叫人所指定花色回答如下：

第一級：1 張大牌(包括 A、K、Q、J，這和 C-AB 系統不同)
第二級：2 張大牌
第三級：3 張大牌或無大牌
第四級：4 張牌組，2 或 3 張大牌。

如此反推算一下，同伴的牌就一清二楚。

六、 NT-AB 系統發展舉例:

手持♠K 9 8 ♥K Q 8 5 ◆A Q J ♣K J 6

1.

同伴	你		
1♣	1♥		
1NT	3◆	→	NT-回 PAB
3♠		→	13 HCP
	3NT	→	NT-回 CAB
4♣		→	¢；2 或 4 個 Q。
	4◆	→	等待叫
4NT		→	4 個控制，你可以推算同伴一定是 2A 加 2 個 Q，還有一張 J。故全手少的是一個 A 加◆K 了。
	5♣	→	NT-DAB
5◆		→	3334，♣4 張。
	5♥	→	NT-SAB
5NT		→	2 張大牌，故♥爲 AJX。
	6♣	→	NT-SAB
6♥		→	♣AQXX 2 張
	6NT	→	祝你方塊偷到，完成 6NT 合約。

同伴牌爲♠Q 10 5 ♥A J 6 ◆8 7 3 ♣A Q 7 2，♥和♣各 4 磴，偷到◆K 就是第 12 磴了。

2. 手持♠QJ85 ♥A76 ♦KQ2 ♣AJ4

伴	你		
1NT	2♣	→	1NT 開叫 15~17HCP。
2♦	3♣	→	NT-⊞ PAB，同伴為 44 低花或 3334。
3♦		→	17 HCP。
	3♥	→	NT-⊞ CAB。
4♣		→	6個控制，故為2A及2K另有1Q和1J。
	4♦	→	NT － DAB。
4NT		→	CRASH，二高或二低，故為 3244 或 2344。
	5♣	→	NT － SAB。
5♥		→	二張大牌，故為♣KQ××。
	5♠	→	NT － SAB。
6♣		→	二張大牌，故有♠AK。
	6♦	→	NT － SAB。
6♠		→	二張大牌，故為♦AJ××。
	7NT	→	已可算出 13 磴了。

註：如果你和同伴不用 NT － DAB，則叫牌進行為。

伴	你		
1NT	2♣		
2♦	3♣		
3♦	3♥		
4♣		→	(以上與前同)
	4♦	→	NT － SAB，問♦。
4♠		→	二張大牌，故有♦AJ。

5♣	→	NT — SAB，問♣。
5♥	→	二張大牌，故有♣KQ × ×。
5♠	→	NT — SAB 問♠
6♣	→	二張大牌，故有♠AK。
7NT	→	

同伴牌	你手持	
♠AK3	♠QJ85	配合的好，雖然兩手牌僅
♥102	♥A76	34HCP、7NT 是鐵牌。
♦AJ75	♦KQ2	
♣KQ96	♣AJ4	

第三節　雙門花色詢問叫系統 (2-AB)

雙門花色比單門花色更好掌控，但要求也更高，可分三種類型：

1.確定的雙門高花：開叫爲 4♥、5♥。

2.確定的雙門低花：開叫爲 3♣、4♣、5♣。

3.不確定的雙門花色：開叫爲 2♥、2♠、3♥、3♠、4♠。

開叫條件分別爲：

開叫叫品	旁門失磴	控制數（牌組）	總失磴
1. 2♥、2♠、3♣	2~3	3~5	6~7
2. 3♥、3♠、4♣	1~2	3~5	4~6
3. 4♥、4♠、5♣	0~1	3~5	3~4
4. 5♥	0	3~5	2~3

從表中可以曉得單門花色是 2、3 定律，雙門花色卻是 1、2（定律），在成局線更是 0、1（定律）。

雙門花色詢問叫系統包括：

1. 2-Ⓣ LAB ： 雙花總失磴詢問叫(2Suits － Total Loser Asking Bid)適用於 4♥以上雙高花開叫後之詢問。

2. 2-SSAB ： 雙花牌組詢問叫，(2Suits － Suits Asking Bid) 爲確定第二門花色之用。

3. 2-TSCAB ： 雙花控制詢問叫，這和第一節的 SSCAB 很類似，因採取此詢問叫時已確定了兩門長牌，故將較高等級花色看成是主花色，較低花色則看成爲副花色；詢問人是叫這兩花色以外的牌組表示詢問。而答叫原理則和 SSCAB 一樣，較低長門的 Q 爲 ¢。較高長門的 K=2 控制，Q＝1 控制。

4. 2-SDAB ： 雙花短門分配叫 (2Suits － Side Suit distribution Asking Bid)

5. SAB ： 單門花色詢問叫(the Suit Asking Bid)

由於雙花開叫的類型、線位、開叫條件都不太一樣，適合使用的詢問叫及特約叫也就不同，我們將依照三大類型分別討論。

一、確定爲雙門高花類型： 4♥、 5♥

(一) 2-回 LAB ，詢問叫品則爲 4NT 或 5NT ：

1. 4♥	→	雙高花，通常旁門爲一失磴。
4NT	→	2-回 LAB ，詢問者有兩個以上高花大牌，可補同伴失磴。
5♣	→	4 個失磴，含 3 個高花及 1 個低花失磴。
5♦	→	3 個失磴，含 2 個高花及 1 個低花失磴。
5♥	→	4 個失磴，含 4 個高花，低花無失磴。
5♠	→	3 個失磴，含 3 個高花，低花無失磴。

有沒有滿貫就很容易知道了。

2. 5♥	→	2~3 失磴，旁門最多一失磴。
5NT	→	2-回 LAB ，至少有兩個高花大牌，是否有大滿貫，開叫人可決定。
6♣	→	♣有一失磴，如詢問人可克服則上大滿貫。
6♦	→	♦有一失磴，如詢問人還有♦A 則上大滿貫。
6♥	→	低花無失磴，若詢問人高花有 3 個大牌可上 7♥/♠。

(二) 新花示 A 特約叫：表示所叫低花有 A ，另在高花上有兩張大牌，例：

4♥	5♣	→	答叫人有♣A 及高花兩大牌
	5♦	→	答叫人有♦A 及高花兩大牌
5NT		→	答叫人的低花 A 很有幫助,有小滿貫,如詢問人再無其他力量即可選擇 6♥/♠。
5♥		→	詢問人的低花 A 無幫助

(三) 支持高花之加及叫:

| 4♥ | 5♥ | → | 答叫人只有兩個高花大牌,低花無A,應束叫或再叫由開叫人決定。 |

二、確定為兩門低花類型: 3♣、 4♣、 5♣

詢問人可採取最經濟線位的高花作為詢問叫品。由於線位不同,我們將 3♣單獨看待:

(一)3♣開叫

1. 2-SDAB

先要以 3♥/♠詢問短門分配,開叫人之回答如下表:

2-SDAB　答叫表

級數	一	二	三	四	五
本型		1(2)	2(1)	3(0)	
變型	¢ (有一缺門)	詢問人等待叫	0(3)	0(2)	2(0)

註: 1.2-SDAB 是問 55 或 65 外另兩門之分配,僅在 2♥, 2♠, 3♣三種叫品後適用。
2.括號內的數字代表另兩門中較低花色之牌張(就 3♣而言,即為♥),括號外的數字則為較高花色牌張數。
3.本型中,級數的增加是和較高花色張數等量增加的,且兩門張數和為3 。易記。

例：

$$3\clubsuit \quad 3\heartsuit \quad \rightarrow \quad \text{2-SDAB 問}\spadesuit\text{與}\heartsuit\text{的分配。}$$

(1) 3NT	→	\spadesuit1 張，\heartsuit2 張。
4\clubsuit	→	\spadesuit2 張，\heartsuit1 張。
4\diamondsuit	→	\spadesuit3 張，\heartsuit0 張。
(2) 3\spadesuit	→	¢，有一缺門。
3NT	→	問
4\clubsuit	→	\spadesuit缺，\heartsuit3 張。
4\diamondsuit	→	\spadesuit缺，\heartsuit2 張。
4\heartsuit	→	\heartsuit缺，\spadesuit2 張。

2. 2-TSCAB 問雙低花之控制，以較高花色\diamondsuit爲主花色，\clubsuit爲
 副花色，¢爲\clubsuitQ，按第一節 TSCAB 之原理回答。

(1) 3\clubsuit	3\heartsuit	→	2-SDAB
4\clubsuit	4\heartsuit	→	2-TSCAB
4\spadesuit		→	¢，\clubsuit有 Q
4NT		→	1 或 5 個控制
5\clubsuit		→	2 或 6 個控制
5\diamondsuit		→	3 或 7 個控制
5\heartsuit		→	4 或 8 個控制
5NT		→	5 個控制有\clubsuitQ
(2) 4\spadesuit		→	¢ 以後依
4NT		→	等待
5\clubsuit		→	2 或 6 個控制
5\diamondsuit		→	3 或 7 個控制
5\heartsuit		→	4 或 8 個控制

例如你持：♠108 ♥— ♦AQ987 ♣KJ10876

你	同伴		
3♣	3♥	→	2-SDAB
3♠		→	¢ 有缺門
	3NT	→	等待
4♥		→	♠2 張♥缺
	4♠	→	2-TSCAB
5♠		→	4 個控制，♦AQ=3 ，♣K=1
	7D		
AP			

同伴的牌很配合。

♠A 9 3
♥7 3 2
♦K 10 6 5 4 3
♣A

3.如果尚有需要，可再以 SAB 詢問特定花色。

(二)4♣及 5♣之開叫

開叫條件： 4♣，旁門最多各一失磴。

5♣，旁門僅有一失磴。

1.2-TSCAB：以4♥/♠，5♥/5♠詢問，所叫牌組有A。例如：

4♣ 4♥ → 示♥有 A，同時表示 2-TSCAB，將♦看成主花色，♣則為副花色，¢ 就是♣Q 。

4♠ → 示♥有 A，同時表示 2-TSCAB，將♦看成主花色，♣則為副花色。

5♣ 5♥/♠→ 原理同上。

2.SAB：因空間有限，如在2-TSCAB後再叫高花則為SAB。

三、不定的雙門花色類型：

2♥、2♠、3♥、3♠、4♠。這種類型的變化較大，要較為慎重的處裡。

例：同伴開叫 2♥，表示♥帶一門低花你手持：

♠AKQJ5　♥A　◆K1084　♣1093

假設同伴的牌為下列三種：

1. ♠1083	2. ♠10	3. ♠108
♥K10876	♥KQ873	♥KJ873
◆AQ962	◆92	◆AJ972
♣ —	♣A8763	♣8

第 1 手→有 7◆或 7♠

第 2 手→只有 3♣、4♣

第 3 手→很好的 5◆或 4♠，叫法如下：

1.2♥	2NT	→	2-SSAB，第二門花色詢問叫，因是不定的雙門花色。
	3◆	→	第二門為◆。
	3♠	→	2-SDAB，旁門分配詢問叫。
	4♥	→	♠3 張，♣0 張，為 3550 分配。
	4NT	→	2-TSCAB，問♥和◆控制數，♥為主花色(兩門中較高花色)，◆為副花色。
	5♣	→	¢，◆有 Q。
	5◆	→	何種狀況。
	6♣	→	4 個控制，一定是♥K=2，◆A=2+◆Q。
	7◆(7♠)	→	可寫出同伴所有的牌了。
	AP		

2. 2♥　　2NT　→　2-SSAB
　3♣　　3♦　　→　2-SDAB
　3♠　　4♣　　→　3♠表♠一張、♦一張，故叫 4♣束叫。
　Pass　　　　→　已經有點危險了。

3. 2♥　　2NT　→　2-SSAB
　3♦　　3♥　　→　2-SDAB ，不會是想打♥。
　4♣　　　　　→　♠2 張，♣1 張。
　　　　　5♦
　Pass

由上例得知，對於不定的雙門花色類型，處理步驟如下：

<一>若為 2♥， 2♠之開叫：

　　1.以 2NT 詢問第二門花色 － 2-SSAB 。

　　2.以最經濟線位，且非開叫人長門之花色，詢問短門分
　　　配 － 2-SDAB 。

　　3.以最經濟線位且非開叫人長門之花色，詢問長門控
　　　制 － 2-TSCAB 。

　　4.再叫開叫人長門外之花色為單門花色詢問叫 － SAB 。

<二>若為 3♥、 3♠之開叫：

　　因開叫限制旁門最多各一個失磴，故可省掉 2-SDAB ，
　　而由 2-SSAB ，直接跳到 2-TSCAB 其叫牌原理同上。
　　例如：

　　3♠　3NT　→　2-SSAB
　　4♣　　　　→　第二門
　　4♦/♥　　　→　2-TSCAB ，♠為主花色，♣為副花色，¢
　　　　　　　　　表♣Q。而所叫之 4♦或 4♥則通常示 A。

<三>若爲 3♥， 4♠ 之開叫：

另一門必爲低花，詢問叫原理同上。例：

4♠　4NT　　→　　2-SSAB

5♦　5♥　　→　　示♥A 並且爲 2-TSCAB 詢問。

第四節　單門花色詢問叫系統 (1-AB)

開叫 2♦、 3♦、 4♦、 5♦，都是表示單門高花， 3NT 、 4NT 則是表示單門低花，牌有好壞，控制數有多寡，一般都以二、三定律爲開叫條件，本制度另有一些規定及叫品，讓牌情更清楚。

一般標準 叫品	低限失磴	控制	高限失磴	控制	張數
2♦	8	3~4	7	4~5	6
3♦	7	4~5	6	5~6	7
4♦	5	5~6	4	6~7	8
5♦	4	6~7	3	7~8	9
3NT	6	5~6	5	6~7	8
4NT	4	6~7	3	7~8	9

1. 一般合於二、三定律，但成局線 4♦、 4NT 之開叫要好一點，可用一、二定律來看。

2. 王牌的張數、品質是否合於一般張數，及大牌數是否夠。

3. 在第一、二家開叫是要有一些標準作爲判斷。

4. 最重要的是在詢問叫時，好、壞牌要能正確顯示。

5. 第三家自由度很高，視身價利弊而定，不要拘泥。

單門花色詢問叫系統包括：

1.1-LSAB ：單色詢問叫(One Suit-Long Suit Asking Bid)詢問
長門牌組及牌力優劣。

2.1-TSCAB ：單花指定花色控制詢問叫(One Suit-Trump and
the Suit Asking Bid)詢問王牌(即開叫人之長
門)、指定花色之控制，及指定花色之 Q。

3.1-TCAB ：單花總控制詢問(One Suit-Total Control Asking
Bid)詢問開叫人全手總控制及缺門。

4.1-SAB ：特定牌組詢問叫(the Suit Asking Bid)詢問特定牌
組之大牌張及長度。

註：本系統均爲答叫人主動詢問叫品。

一、一門高花開叫：2◆ 、 3◆ 、 4◆ 、 5◆

1.1-LSAB ：NT 爲唯一詢問叫品

2◆/3◆/4◆/5◆──2NT/3NT/4NT/5NT 均爲詢問
叫。答叫原理也容易記憶：弱牌即叫回牌組，好牌則叫
低花(以較低等級的♣，對應高花中的低等級♥，以較高
等級的◆ ，對應高花中較高等級的♠。在詢問一門低花
開叫時，其回答原理相同，即答叫♥→♣答叫♠→◆)。

例如：

2◆	2NT
3♣	→好的♥(控制、失磴及王牌品質等因素)。
3◆	→好的♠
3♥	→差的♥
3♠	→差的♠

這對於 3◆/4◆/5◆ 開叫，經 3NT/4NT/5NT 詢問叫後之答叫，亦同樣適用。

2.1-TSCAB

了解同伴牌組、牌情後，可以叫開叫人長門外牌組問其他兩門控制數。其答叫則如同第一節的 TSCAB 原理，只不過是此處必須假定開叫人的長門為王牌。且附帶條件代表指定牌組之 Q。

3.1-SAB

為求得更精確資訊，詢問人可以再叫王牌外任何牌組，請開叫人按下表回答：

一級	二級	三級	四級
3 小	A or KQ or 缺門	K or AQ or 單張	Q or AK or 雙小

請注意，這和 C-AB 系統中的 SAB 不大相同，一方面是因為答叫人控制數有限且詢問人沒有足夠空間經 TSCAB 及 SSCAB 較準確知道各門控制，一方面也因為短門的機會較高之故。

例一： W：♠XX　♥KQ8652　◆AXXX　♣X
　　　 E： AKXX　♥AJX　◆KX　♣AJXX

W	E		
2♦	2NT	→	1-LSCAB
3♣		→	好的♥
	3♦	→	1-TSCAB
3♠		→	1 或 5 控制(一定是 5)
	4♣	→	1-SAB
4♠		→	K 或單張(一定是單張)
	5♣	→	再問♣
5♥		→	單張(5♦為 K)
	5♠	→	1-SAB
6♥		→	Q 或雙張
	7♥		

例 2：你持♠AQ10976　♥K108　♦9　♣J73

你	同伴		
2♦	2NT	→	1-LSAB
3♦		→	好的 6 張♠
	3♥	→	1-TSAB
4♥		→	4 控制(♠AQ=3，♥K=1)
	5♦	→	1-SAB
5NT		→	K 或單張(一定是單張)
	6♦	→	再問
6♠		→	單張(6♥表示 K)
	7♠		

同伴的牌是♠K82　♥AQ32　♦A1062　♣AK

4.1-Ⓣ CAB ：總控制詢問叫，詢問同伴全手總控制數，這是因
為沒有空間採用 1-TSCAB 之故；叫品限於用
4NT(5NT)。且答叫 ¢ 只表示有缺門(和 Q 無關)。

例如：

3◆	3NT	→	1-LSAB
4♣		→	好的♥
	4NT	→	1-Ⓣ CAB

5.開叫3◆後的發展：多半採用1-LSAB、1-ⒸCAB及1-SAB。開
叫4◆、5◆後的發展：經4NT(5NT)的
1-LSAB後，通常是直接1-SAB。

二、一門低花牌組： 3NT 、 4NT 開叫

1. 1-LSAB

詢問叫品為◆ 。即 3NT/4NT—— 4◆/5◆ 。答叫如下：

3NT	4◆		
4♥		→	好的♣
4♠		→	好的◆
5♣		→	差的♣
5◆		→	差的◆

註： 4NT 開叫後之答叫相同，只是更高一線。

2. 1-⊞ CAB

詢問叫品4NT(5NT)。答叫如下：但¢只表示有缺門(和Q無關)。

3NT	4◆ →	1-LSAB
4♥	→	好的♣
	4NT →	1-⊞ CAB
5♣	→	¢，有缺門
5◆	→	1 或 5 控制
5♥	→	2 或 6 控制
5♠	→	3 或 7 控制
5NT	→	4 或 8 控制
6♣	→	5 控制，有缺門

3. 1-SAB

詢問單門花色，可按一門高花的原理回答如無空間時，則視有無第一控制 A 或缺門及第二控制 K 或單張而決定叫品(均無時，叫回王牌)。

例 1 ：你持　♠A86　♥75　◆KQ1097653　♣―

你	同伴	
3NT	4◆	→ 1-LSAB
4♠		→ 好的◆
	4NT	→ 1 ―⊞ CAB
5♣		→ ¢ 有缺門
	5◆	→ 等待
5♠		→ 7 個控制有缺門
	6♣	→ 1-SAB，♣缺門的話請上大滿貫。
7◆		

同伴的牌是　♠Q7　♥AKQJ8　◆A82　♣K76

例 2：你持　♠A5　♥3　♦87　♣KQJ76542

你	同伴		
3NT	4♦	→	1-LSAB
4♥		→	好的♣
	4NT	→	1 －回CAB
5♥		→	沒有缺門 6 控制
	6♣		

4. 4NT 開叫後因空間過小，雖可經 5♦ 詢問長門，但之後詢問人再叫花色並非 1 －回CAB ，而只是示 A 的邀請叫。

第五節　示 A 、 K 、 Q 叫品

一、　2NT 開叫，有一門(或兩門)極堅強且可獨立成局之牌組時：

答叫與再叫之原理以下二例說明：

1.	W	E		
	2NT	3♦	→	♦A
	3♠		→	牌組
		4♥	→	♥K
	4NT		→	迫叫，沒有第二門
		5♠	→	沒有 K 了，叫回王牌

若西家希望進一步詢問，可以用兩種方式：

① 　　　W　　　　　E
　　6♣/◆/♥　　　　　　　→　再問這一門。
　　　　　　　　　6♠　　→　什麼都沒有。
　　　　　　　　　7♠　　→　Q，或雙×。

② 　　　W　　　　　E
　　5NT　　　　　　　　　→　還有什麼嗎？
　　　　　　　　　6♣　　→　♣Q 或雙小。
　　　　　　　　　6◆　　→　◆Q 或雙小。
　　　　　　　　　6♥　　→　♥Q 或雙小。

2. 　　　W　　　　　E
　　2NT　　　　　3♥　　→　♥A
　　3♠　　　　　　　　　→　牌組
　　　　　　　　　4♣　　→　♣A
　　4◆　　　　　　　　　→　第二門
　　　　　　　　　5◆　　　有方塊大牌或 4 張支持，否
　　　　　　　　　　　　　則可叫 4♠或 4NT ，表示沒
　　　　　　　　　　　　　有其他 K 或較支持黑桃。
　　7◆　　　　　　　　　→　請選 7◆ 或 7♠

二、2♣ — 2◆/♥，若開叫人為一手堅強牌想試滿貫之發展：

1. 如何詢問：先跳叫表堅強獨立牌組，次輪再叫新花即為詢問(類似 SAB)。
2. 如何答叫：

一級	二級	三級	四級
無大牌	K 或 QJ	Q 或 KJ	J

3. 詢問人再叫此門為再詢問，答叫人回答如下：

一級	二級	三級	四級
3 張或王牌不 及 2 張	2 張	單張／缺門	4 張以上

4. 例如：

① W：♠AKQJ10×× ♥A ◆AQ×× ♣A
 E：♠×× ♥×××× ◆KJ× ♣Q×××

 W E
 2♣ 2♥
 3♠ → 獨立牌組
 3NT
 4◆ → SAB
 4NT → Q 或 KJ
 7NT

② W：♠A ♥AKQJ×××× ◆× ♣AK×
 E：♠×××× ♥××× ◆×××× ♣××

 W E
 2♣ 2◆
 3♥ → 獨立牌組
 3NT
 4♣ → SAB
 4◆ → 沒大牌
 5♣ → 再問張數
 5♥ → 雙張且有 2 張王牌以上
 6♥

第六節　示缺門叫品

一、答叫者缺門：

當你強力支持同伴開叫之高花，且有一缺門，持 5～6 個控制時，爲避免與同伴牌力重複並及早表示有一缺門，通常會採用史賓特(Splinter)特約叫。但因自己的缺門常是敵方長門，往往被敵方搶先叫出這門花色，致無從表示；故太極制改採一種修正性特約叫 V.S.(Vice Splinter)。其約定如下：

1.對 1♠開叫：

4♥	→	支持♠，♣缺門。
4♣	→	支持♠，◆ 缺門。
4◆	→	支持♠，♥缺門。

2.對 1♥開叫：

3♠	→	支持♥，♣缺門。
4♣	→	支持♥，◆ 缺門。
4◆	→	支持♥，♠缺門。

也就是越二級跳叫，表示叫品之上一門花色缺門(若上一門花色爲王牌，則再往上推一級)。若答叫人持 7 個控制以上，則主動選擇 TSCAB 詢問叫人情況。

開叫人之再叫：

1. 叫回王牌：3~5 控制或牌力重複，無滿貫興趣。
2. 王牌及答叫人缺門外之花色：特殊 SSCAB 詢問叫，答叫人只回答兩個旁門(不含缺門)之控制數。開叫人若再叫這兩門花色則爲 SAB 。

例1.　W ：♠AQ1062　♥K53　♦AK3　♣104

　　　E ：♠K9853　♥A976　♦Q1062　♣—

W	E	
1♠	4♥	→ 示♣缺門
5♦		→ 特殊 SSCAB，只問♥及♦
	6♣	3 控制(♥A=2，♦Q=1)
6♦		→ ♦ 有其他多餘力量否?例如 5 張或 QJ××
	6♠	→ 抱歉沒有

例2.　W ：♠K3　♥AK872　♦A96　♣1076

　　　E ：♠AQ964　♥Q10965　♦J85　♣—

W	E	
1♥	3♠	→ 示♠缺門，支持♥。
4♦		→ 特殊 SSCAB，問♠及♦ 控制。
	4♥	→ ¢，有♠Q。
4♠		→ 等待叫
	4NT	→ 2 控制
5♠		→ SAB 問♠
	6♣	→ K 或 AQ
6♦		→ 邀請
	7♥	→ 同伴已知無♥及♦ 失磴，否則應叫 5♥或 6♥束叫，自己持 5 張♠及 5 張♥一定有用。

二、開叫者缺門：

先以 TSCAB 詢問後再選擇叫品即可。

第七節 示A、示控制、示支持、示高限叫品

有些叫品並非 TSCAB ，而只是在叫品中一個過度性叫品，應認識清楚，不要混淆。

1. 如 1♥(敵 2♣) 3♠ → 敵方插叫，你示叫敵方牌組表示支持♥，♠至少有第二控制，通常為 A 或單小，全手 5~6 個控制。

2. 1NT 2♥ → 轉換叫。
 3♣ → 高檔支持♠， 8 個控制並非 TSCAB 。

3. 1NT 3♦ → 4441
 3♥ 4♣ → 支持♥，♠單張，含單張 5 個控制，♣有 A 。

4. 1♥(敵 1♠) 2NT → 支持♥， 5~6 個控制，與敵方插叫無關。
 1♥(敵 1♠) 3♣ → TSCAB ，支持♥， 7 個控制以上。

第八節　其他詢問叫

一、　5NT ：

這是一個多用途的叫品，包括：

1.延續或代替 4NT 的功能。

　　①.Ⓣ CAB　→問總控制，包含缺門或 Q

　　②.2-Ⓣ LAB →問兩短門失磴

　　③.D.V.　　→問兩門 A

　　④.1-LSAB　→問單花長門

2.邀請大滿貫

　　例①：

1♦	1♥		
3♥	3♠	→	TSCAB
4♠		→	4 控制
	5♣	→	SSCAB
5♦		→	0 或 ¢
	5♥	→	等待叫
5♠		→	2 控制有♦Q
	5NT	→	邀請大滿貫，開叫人若有♦J 即可叫 7♥。

例②：

1♣	1♠		
3♦		→	TSCAB
	3NT	→	2 或 6 控制
4♣		→	SSCAB
	4♥	→	1 或 5 控制
5♣		→	SAB
	5♥	→	♣K 或 AQ
5NT		→	大滿貫邀請叫，答叫人的♠ 若為 5 張以上時叫 7♠。

二、5 線以上新花：

1. 不論是開叫線位過高，或敵方插叫，致答叫人無法用 4NT 詢問時，5 線的新花也常被用為Ⓣ CAB 及 2-Ⓣ CAB。

2. 有時候 6 線新花也用來當成 SAB 的一種形式，暗示回答 人若這門牌尚有多餘價值時即叫大滿貫。

三、客戶特約叫：

這是在競叫過程中準備犧牲的詢問叫，詢問同伴防禦 礅，例如：

1.
E	S	W	N	
1♥	3♠	4♠	4NT	→ 客戶特約叫，問同伴防 禦贏礅。

2.
E	S	W	N	
1♠	4♣	5♣	5NT	→ 客戶特約叫

回答人計算防禦贏礅按下表回答：

第一級	第二級	第三級
0	1	2

第九節　詢問叫系統一覽表

詢問叫系統	一般開叫叫品	詢問迫叫叫品	持續叫品	備　註
C-AB 控制詢問叫	1♣、1♦、1♥、1♠、1NT、2♣	1.新花跳叫。 2.2NT、3NT後新花。 3.不尋常跳叫新花。	1. TSCAB 2. SSCAB 3. SAB 4.4NT-TCAB	4NT-TCAB可代替1,2項。
NT-AB 無王詢問叫	1♣、1♦(1♥1♠)→1NT	3♣(3♦) 新低花跳叫	1. NT-TPAB 2. NT-TCAB 3. NT-DAB△ 4. NT-SAB	答叫者一定是平均牌型，高花同意不得示叫在4♣後之NT-AB中表示。
	1NT(2♣)→2♦	3♣		
	1NT(2♣)2♥(2♠)→2NT	4♣	1. NT-TPAB 2. NT-TCAB 3. NT-TSAB	
	2♣(2♥,2♠)→2NT	4♣		
	2♣(2♥,2♠)→3NT	4♣		
	2NT(3♣)→3NT	4♣		
2-AB 雙花詢問叫	2♥、2♠	2NT	1. 2-SSAB 2. 2-SDAB 3. 2-TSCAB	3線高花及4線低花省略2-SDAB因已知旁門失磴以示A叫代替。
	3♣	3♥、3♠		
	3♥、3♠、4♠	3NT、4NT	1. 2-SSAB 2. 2-TSCAB	
	4♥、5♥	4NT、5NT		
	4♣、5♣	4♥、5♥、4♠、5♠	4NT TLAB	
1-AB 單花詢問叫	2♦、3♦、4♦、5♦	2NT、3NT、4NT、5NT	1. 1-LSAB 2. TSCAB 3. 1-SAB	示A叫。
	3NT、4NT	4♦、5♦	1.4NT-TCAB 2.4NT-TLAB 3.1-SAB	

註：NT合約與王牌合約是可以互動的。

測試七(A) C-AB 系統之發展

Part I

1. 你手持♠KQ×× ♥×× ◆KQ×× ♣A××

 伴　　　你
 1♠　　　2NT
 3◆　　　?　　　　　（　　）

2. 你手持♠AQ××× ♥× ◆KQ×× ♣K××

 伴　　　你
 1♠　　　2NT
 3♣　　　?　　　　　（　　）

3. 你手持♠× ♥AK×× ◆×××× ♣KQ××

 伴　　　你
 1♥　　　2NT
 3◆　　　?　　　　　（　　）

4. 你手持♠A× ♥QJ× ◆AQ××× ♣A××

 伴　　　你
 1◆　　　2NT
 3♥　　　?　　　　　（　　）

5. 你手持♠K×× ♥× ◆AQ× ♣KQJ×××

 伴　　　你
 1♣　　　2NT
 3◆　　　?　　　　　（　　）

6. 你手持♠AQ××× ♥KQ×× ◆K× ♣××

 伴　　　你
 1♠　　　2NT
 3♠　　　?　　　　　（　　）

7. 你手持♠×　♥AQ×××　♦AQ×　♣Q×××
 伴　　　　你
 1♥　　　2NT
 4♥　　　?　　　　　（　　）

8. 你手持♠KQJ　♥Q×××　♦×　♣AQ×××
 伴　　　　你
 1♥　　　2NT
 3♦　　　?　　　　　（　　）

9. 你手持♠A×　♥Q××　♦AQ×××　♣K J×
 伴　　　　你
 1♦　　　2NT
 3♦　　　?　　　　　（　　）

10. 你手持♠QJ×　♥×　♦AQ×　♣AQJ10××
 伴　　　　你
 1♣　　　2NT
 3♣　　　?　　　　　（　　）

11. 你手持♠Q××　♥A×　♦AJ×　♣KQ10 9××
 伴　　　　你
 1♣　　　2NT
 3♠　　　?　　　,（　　）

Part II

1. 手持♠KQ×××　♥A×××　♦KJ××　♣ —
 你　　　　伴　　　　　　　　你　　　　伴
 1♠　　　3♣　　　　　　　　1♠　　　3♦
 ?　　　　　（　　）　　　?　　　　　（　　）

2. 手持♠AQ×××　♥××××　♦A×　♣AQ
 你　　　　伴　　　　　　　　你　　　　伴
 1♠　　　4♦　　　　　　　　1♠　　　3♦
 ?　　　　　（　　）　　　?　　　　　（　　）

3. 手持♠AK×× ♥AQJ×× ◆× ♣Q××

你	伴			你	伴		
1♥	3♣			1♥	2♠		
?		()	?		()

4. 手持♠KQ ♥QJ××× ◆Q××× ♣A×

你	伴			你	伴		
1♥	3◆			1♥	2♠		
?		()	?		()

5. 手持♠AKQ××× ♥×× ◆×× ♣AJ×

你	伴			你	伴		
1♠	3♥			1♠	3◆		
?		()	?		()

6. 手持♠A ♥J10××× ◆AK××× ♣QJ

你	伴			你	伴		
1♥	3♣			1♥	2♠		
?		()	?		()

7. 手持♠× ♥A× ◆KJ××× ♣AQ×××

你	伴			你	伴		
1◆	3♣			1◆	2♠		
?		()	?		()

8. 手持♠AQ×× ♥AK×× ◆×××× ♣×

你	伴			你	伴		
1◆	2♥			1◆	2♠		
?		()	?		()

9. 手持♠A××× ♥QJ×× ◆KQ× ♣J×

你	伴			你	伴		
1♣	2◆			1♣	3◆		
?		()	?		()

10. 手持♠A× ♥KQJ× ◆× ♣AJ××××

你	伴			你	伴		
1♣	2♥			1♣	3◆		
?		()	?		()

Part III

1. 手持♠AQ✕　♥QJ✕✕　♦AK　♣K✕✕✕ ，你開叫 1♣，請填下列括號中之叫品及意義。

你			伴		
1♣			1♥		
3♥			3♠		
()	()		4♣	()	
()	()		5♦	()	
()	()		6♣	()	
()	()		6♠	()	
()					

2. 手持♠A✕　♥✕　♦AJ✕✕✕　♣AQJ✕✕ ，你開叫 1♦，請填下列括號中之叫品及意義。

你			伴		
1♦			2NT		
3♠			4♠		
4NT	()		5♦	()	
6♣	()		6♥	()	
()					

3. 手持♠AJ✕✕✕　♥AJ✕　♦—　♣QJ✕✕✕ ，你開叫 1♠，請填下列括號中之叫品及意義。

你			伴		
1♠			2♦		
3♣			4♥	()	
()	()		5♠	()	
()	()		()		
()					

4. 手持♠K× ♥AQ×× ◆QJ× ♣AJ×× ，你開叫 1NT ，
請填下列括號中之叫品及意義。

你			伴		
1NT			2♣		
2♥			3◆		
()	()		3♠	()	
()	()		4♠	()	
()	()		6♣	()	
()	()		()	()	
()					

5. 手持♠K× ♥AK×× ◆AQ×× ♣AQ× ，你開叫 2♣ ，
請填下列括號中之叫品及意義。

你			伴		
2♣			2♠		
2NT			3♣		
3♥			4NT	()	
()	()		6◆	()	
()	()		()		
()					

6. 手持♠A× ♥AQ××× ◆K× ♣J10×× ，你開叫 1♥ ，
請填下列括號中之叫品及意義。

你			伴		
1♥			3♠		
()	()		5♣	()	
()					

同伴牌為♠ _____ ♥ _____ ◆ _____ ♣ _____

Part IV

1. 手持♠A×× ♥AQ××　♦AK×××　♣× ，你開叫 1♦

你	伴
1♦	1♥
3♠	4♥
4NT	5♦
5♠	6♣
6♦	6NT
7♥	

 同伴牌為♠ _____ ♥ _____ ♦ _____ ♣ _____

2. 手持♠KQ10×× ♥×　♦A××　♣AK×× ，你開叫 1♠

你		伴	
1♠	(敵 3♥)	4♥	(敵 5♥)
5NT	(敵 6♥)	6♠	(敵 7♥)
?			

 同伴牌為♠ _____ ♥ _____ ♦ _____ ♣ _____

測試七(B)　NT-AB 系統之發展

Part I

1. 手持♠A×× ♥K×× ♦QJ× ♣K××× ，請填下列括號中之叫品及同伴叫品意義。

你			伴		
1♣			1♠		
1NT	()	3♦	()
()	()	3NT	()
()	()	5♣	()
()	()	5♠	()
()	()	6♦	()
()	()	6NT	()
()	()			

2. 手持♠AK ♥A××× ♦K×× ♣QJ×× ，請填下列括號中之叫品及同伴叫品意義。

你			伴		
1NT			2♣		
2♥			2♠	()
2NT			4♣	()
()	()	4♥	()
()	()	5♥	()
()	()	6♣	()
()	()	7♣	()
()	()			

3. 手持♠KQ×× ♥AK× ♦AK× ♣QJ× ，請填下列括號中之叫品及同伴叫品意義。

你			伴		
2♣			2♠		
2NT			4♣	()

()	()	4♠	()
()	()	5♣	()
()	()	6♣	()
()	()	6♠	()
()	()	()	

4. 手持♠AQJ　♥AKJ　♦AJ✕✕　♣AK✕，請填下列括號中之叫品及同伴叫品意義。

你	伴	
2♣	2♥	
3NT	4♣	()
()　()	4NT	()
()　()		

Part II

1. 手持♠KQJ✕　♥A✕✕✕　♦AQ　♣A✕✕，同伴開叫 1♦

伴	你	
1♦	1♠	a. 同伴 () HCP
1NT	3♣	b. 同伴 () Controls
3NT	4♣	c. 同伴 () 分配
4♥	4♠	d. 伴全手牌爲
4NT	5♦	♠____　♥____　♦____　♣____
5♠	()	e. 最後合約爲 ()

2. 手持♠KJ✕✕　♥A✕✕　♦A✕　♣AJ✕✕，同伴開叫 1NT

伴		
1NT	2♣	a. 同伴 () HCP
2♦	3♣	b. 同伴 () Controls
3♥	3♠	c. 同伴 () 分配
4♣	5♣	d. 伴全手牌爲
5♥	5♠	♠____　♥____　♦____　♣____
6♣	()	e. 最後合約爲 ()

3. 手持♠KJ　♥KJ╳　♦A╳╳╳　♣A╳╳╳，同伴開叫 1♣

伴	你		
1♣	1♦	a.	同伴（　　）HCP
2NT	4♣	b.	同伴（　　）Controls
4♦	4♥	c.	同伴（　　）分配
5♣	5♦	d.	伴全手牌爲
5♥	5♠		♠＿＿＿　♥＿＿＿　♦＿＿＿　♣＿＿＿
6♥	（　　）	e.	最後合約爲（　　）

4. 手持♠A╳╳╳╳　♥╳╳　♦╳╳　♣J╳╳╳，同伴開叫 2♣

伴	你		
2♣	2♥	a.	同伴（　　）HCP
3NT	4♣	b.	同伴（　　）Controls
4♦	4♥	c.	同伴（　　）分配
4NT	5♣	d.	伴全手牌爲
5♠	6♦		♠＿＿＿　♥＿＿＿　♦＿＿＿　♣＿＿＿
6♥	6♠	e.	最後合約爲（　　）
（　　）	（　　）		

5. 手持♠A╳╳╳　♥AQJ╳　♦A╳　♣KJ╳，同伴開叫 1♦

伴	你		
1♦	1♠	a.	同伴（　　）HCP
1NT	3♣	b.	同伴（　　）Controls
3♦	3♥	c.	同伴（　　）分配
3♠	3NT	d.	你希望同伴如何？
4♥	5♣		♠＿＿＿　♥＿＿＿　♦＿＿＿　♣＿＿＿
5NT	6♦	e.	最後合約爲（　　）
6♠	（　　）		

測驗七(C)　2-AB 系統之發展

一、2-AB 叫品

1. 手持♠K　♥A××× 　♦AQ××× 　♣×××　　　　　　　同伴開叫 2♠

伴	你	
2♠	2NT	同伴的牌爲
3♦	3♥	♠_____ ♥_____ ♦_____ ♣_____
4♦	4♥	你的合約爲 (　　)
5♥		

2. 手持♠×××　♥AQ××　♦A×××　♣K　　　　　　　　　同伴開叫 2♥

伴	你	
2♥	2NT	同伴的牌爲
3♦	3♠	♠_____ ♥_____ ♦_____ ♣_____
4♣		你的合約爲 (　　)

3. 手持♠A×××　♥A××　♦×　♣KQ×××　　　　　　　同伴開叫 4♣

伴	你	
4♣	4♥	同伴的牌爲
4NT		♠_____ ♥_____ ♦_____ ♣_____
		你的合約爲 (　　)

4. 手持♠A×　♥KQ××　♦J×××　♣×××　　　　　　　同伴開叫 2♥

伴	你	
2♥	2NT	同伴的牌爲
3♦	3♠	♠_____ ♥_____ ♦_____ ♣_____
4♥		合約應爲 (　　)

5. 手持♠AK××　♥AK××　♦Q　♣K×××　　　　　　　同伴開叫 3♥

伴	你	
3♥	3NT	同伴的牌爲
4♣	4♠	♠_____ ♥_____ ♦_____ ♣_____
4NT	5♣	合約應爲 (　　)
5♥	5NT	
6♦		

6. 手持♠KQJ× ♥AQ×× ♦KQJ ♣KQ 同伴開叫 3♠

伴	你	
3♠	3NT	同伴的牌爲
4♥	4NT	♠_____ ♥_____ ♦_____ ♣_____
5♥		合約應爲（　　）

7. 手持♠×××× ♥A× ♦KQ×××× ♣× 同伴開叫 3♣

伴	你	
3♣	3♠	同伴的牌爲
3NT	4♣	♠_____ ♥_____ ♦_____ ♣_____
4♥	4NT	合約應爲（　　）
5NT		

8. 手持♠K×× ♥A×× ♦A××× ♣××× 同伴開叫 4♥

伴	你	
4♥	5♦	同伴的牌爲
6♥		♠_____ ♥_____ ♦_____ ♣_____
		合約應爲（　　）

9. 手持♠ — ♥×××× ♦×××× ♣××××× 同伴開叫 4♠

伴	你	
4♠	4NT	同伴的牌爲
5♦		♠_____ ♥_____ ♦_____ ♣_____
		合約應爲（　　）

10. 手持♠J××× ♥J×××× ♦A× ♣×× 同伴開叫 3♥

伴	你	
3♥	（？）	同伴的牌爲
		♠_____ ♥_____ ♦_____ ♣_____
		合約應爲（　　）

測試七(D)　1-AB 系統之發展

1. 手持♠K×× ♥AQ×× ◆A×××× ♣A ，同伴開叫 3◆，叫牌過程如下，請填空：

伴		你	
3◆		3NT	
4◆	（　　　）	4♥	（　　　）
5♥	（　　　）	6◆	（　　　）
6NT	（　　　）	（　　　）	

同伴牌為♠ _____ ♥ _____ ◆ _____ ♣ _____

2. 手持♠×××× ♥AK×× ◆— ♣AK××× ，同伴開叫 4◆，叫牌過程如下，請填空：

伴		你	
4◆		4NT	
5♥	（　　　）	5♠	（　　　）
6♥	（　　　）	（　　　）	

同伴牌為♠ _____ ♥ _____ ◆ _____ ♣ _____

3. 手持♠A××× ♥A ◆A××× ♣A××× ，同伴開叫 3NT ，叫牌過程如下，請填空：

伴		你	
3NT		（　　　）	（　　　）
4♠	（　　　）	4NT	（　　　）
5NT	（　　　）	6♣	（　　　）
6♠	（　　　）	（　　　）	

同伴牌為♠ _____ ♥ _____ ◆ _____ ♣ _____

第八章
超叫、搶先叫、競叫與迫伴賭倍

　　超叫、搶先叫、競叫固然是三種不同型態，但在功能上，卻有許多相同地方：以最小的犧牲，換取最大的利益，以最簡單的方式傳遞最多的訊息。應具備以下幾種功能：

- 干擾性：佔據叫牌空間，減低敵方傳遞訊息的機會，使敵方叫到不良合約。

- 嚇阻性：讓敵方不敢打成局合約，如對敵方的 1◆超叫 1♠，也許你的♠只有 4 張，但若敵方想叫 3NT，就要考慮♠的擋張了。

- 傳遞訊息：讓同伴獲得訊息，採取競爭叫或便於防禦。

　　當然在叫牌的同時，也要保護自己，應注意：

- 位置：是否有利？
- 危險：是否超出太多？
- 強度：花色是否太破？
- 失磴：是否太多？
- 時效：是否有立即性？
- 身價：是否有利？
- 線位：是否恰當？
- 態勢：已賽牌局的敵我優劣性如何？

第一節　超叫

對敵方一線之超叫

　　對敵方一線叫品(1◆、 1♥、 1♠、 1NT)之超叫是常識性的，叫什麼有什麼。只有對強梅花例外。

　　為了延續太極制的基本特質，並便於讀者之記憶，凡是 2◆以上的超叫均保持了原本的開叫條件(2NT 為例外)，並將這些特性引申到 1◆、 1♥、 1♠的超叫品上。同時利用 1NT 、 2♣、 2NT 的超叫讓整個系統完備化。

　　1. 對強梅花 1♣之超叫：

　　　　1◆：一門高花

　　　　1♥：♥帶一低

　　　　1♠：♠帶另一花色包括♥在內。

　　　　1NT ：一低花 5 張以上

　　　　2♣：兩高 5 4 以上

　　　　2◆：一高 6 張以上

　　　　2♥：♥帶一低 5 4 以上，通常 5 5 。

　　　　2♠：♠帶任一門花色， 5 5 以上。

　　　　2NT ：一低花 6 張以上

　　　　3♣：兩低花 5 5 以上

　　　　3◆：一高花 6 張以上

　　　　3♥：♥帶一低 6511 以上

　　　　3♠：♠帶另一花色含♥6511 以上

2. 對一般性 1♣ 開叫後之超叫：

超叫 1♦、 1♥、 1♠、 1NT(15~17 HCP)均為自然叫。

其餘與對抗強梅花之超叫相同，但應注意身價及安全性。

3. 對 1♦ 之超叫若為 1♥、 1♠、 1NT 均為自然叫，其他叫品相同，注意 2♦ 並非 2 高花，而是一高花。

4. 對 1♥、 1♠ 之超叫：

我們的設計如下：

敵　　我

1♥　2♥　強牌迫叫(cue bid)，持有比迫伴賭倍(take out double)更好的牌。

1♠　2♠　強牌迫叫(cue bid)，持有比迫伴賭倍(take out double)更好的牌。

對 1♥ 超叫 1♠、 1NT 為自然叫，2♣ 表兩低花外，其他都一樣。

對 1♠ 的超叫則除了 1NT 外，其他都一樣。

5. 對 1NT 之超叫：

2♣	→	示兩高
2♦	→	一高
2♥	→	♥帶一低，通常 5 5 以上。
2♠	→	♠帶另一門花色，通常 5 5 以上。
2NT	→	一低，6 張以上。

更高線位則同開叫條件。

△ 無後勤支援，就無百萬雄師。

資源的整合，沒有人可以缺席。

第二節　搶先叫

　　本制度第一二家 2◆以上(除 2NT 外)的所有叫品既是好的開叫，也是充滿搶先性的叫品，這使敵方難以插入競叫。尤其是兩門花色叫品更為厲害，很容易讓同伴找到配合的花色，請放心使用。

　　至於第三家更應充分利用此系列性叫品，你可以酌情降低大牌點，做最適當之開叫，許多叫牌制度拿雙門牌當一門用，失去很多更好的機會。

　　例如當無身價對有身價， Pass 到你第三家，手持♠QJ10××× ♥J10××× ◆— ♣—記得要叫 4♥，同伴也許是♠K××× ♥Q ◆×××× ♣××××。先祝您因 5♠被 double make 得個 690 分，或是犧牲叫 6♠，搶掉敵人的 6 線低花合約而僅失掉 100 分吧！

　　例如你手持♠ J×× ♥ J× ◆Q×××× ♣K×× ，同伴開 4♣ (兩低) 下家 double，你可以採 5NT 客戶特約叫，問同伴有沒有高花防禦贏磴，要犧牲嗎？同伴牌可能為♠— ♥× ◆AK××× ♣Q J 10×× ， 6◆只有倒一，而敵方 5 線幾乎必成，小滿大滿也可能。

　　另外，你手持♠KJ10× 、♥Q109× 、◆× 、♣K××× 。同樣地，同伴開叫 4♣，下家 double ，你不妨 Redouble ，菜來了就要享受。

△ 如果你不知去向，終將流落他鄉。
　　自我定位：專家，玩家，世界＂家＂，國＂家＂。

第三節　競叫

競叫是橋藝最具挑戰及趣味的活動之一，各種特約叫品（尤其在低線）非常多，且各具特色，如負性賭倍、魯本索爾等都是些重要發明，這些都是我們重要的競叫寶貝，除此之外，太極制至少還有下列特點在競叫中位優勢地位：

1、每一種叫品的規範嚴謹，點力、牌型均很清楚。
2、設計叫品多，變化大，彈性寬。
3、競叫叫品豐富，可以完整表達。
4、基本控制數清晰，答叫系統完全，低階就已了然，該不該叫容易拿捏。
5、兼具自然制與人為制的優點，強弱分明。
6、因不採用跳叫短門特約叫，減少了干擾，萬一受干擾，也可借力使力，且線位已高，該不該上已幾乎都知道。

總贏磴定律是一個非常好的理論，但是仍受 14 控制定律所制約的，認識清楚才可運用：

1、它建立在最佳主打與最佳防禦前提之下。
2、它建立在敵我雙方王牌均各自完整無缺之下，故王牌如要經過敵方手，就起變化。且受控愈多，變化愈大。
3、因位置利弊，控制數而扭曲。一旦失控，一切走樣。

因此在競叫時，對王牌的控制力要特別注意，這是 14 控制法則的另一明證。好的叫品就是競叫最重要的武器。

試舉一競叫之例如下：

同伴開叫 1♠，你的上家跳叫 3♥，你和同伴的牌爲：

同伴	你
♠AK×× ×	♠Q×× ×
♥××	♥AX
◆AQ×	◆K10×× ×
♣A××	♣×

4♠應該沒問題，但如何叫呢？記得嗎？叫 4♥，表示♠至少 Q××× 支持，全手有 5 至 6 個控制，♥應該有 A (至少 K×)，結果同伴是： 8 個控制，♠大滿貫都有了，所以叫品應該是：

同伴	敵	你		
1♠	3♥	4♥	→	示支持♠，至少 Q××× ，♥有第一或第二控制，全手 5～6 個控制。
5◆			→	自己手 8 個控制，兩手合計 13～14 控制。同伴除♠Q♥A 外，至少尚有兩個控制，故以 TSCAB 問一下吧！
		5NT	→	2 個 (♠Q 和◆K)。
6◆			→	長度如何？
		7♣	→	5 張以上。
7♠			→	可數到 13 磴了，同伴一定是♥A 和♣K（或單張）。

競叫就是勁叫，就是強力叫，就是強勢橋牌。

第四節　迫伴賭倍與其他叫品之互動關係

迫伴賭倍 (Take out double) 是叫牌最重要的技巧之一，運用上卻因人而異，極不相同，我們試著從另一層次加以討論：

一、迫伴賭倍與點力、控制線位的對應與不等律：

項目	低	中	高	強力	最強
控制	3~4	5	6	7~8	9 以上
點力	11~13	14~15	16~17	18~20	21 以上
線位	一線	二線	三線	四線	

上表僅為最粗糙的基本控制、點力對應而已，根據 14 控制法則及不等律：

1. 王牌 AKQ ≠ 旁門 AKQ ≠ 敵方開叫牌組 AKQ。

2. A ≠ 1 ⅓ K ≠ 2Q ≠ 4J
 K ≠ 1½Q ≠ 3J
 Q ≠ 2J

3. 線位不同迫伴賭倍所需的力量也不盡相同。

同時，因為敵方開叫的花色不同，以及叫牌中對高花的重視，故期待同伴的對應也有主要與次要之分。所以可列表如下：

迫伴賭倍敵叫牌組	同伴主要對應	同伴次要對應
♣	♠、♥	♦
♦	♠、♥	♣
♥	♠	♦、♣
♠	♥	♦、♣
NT	點力、控制、長門	♠、♥、♦、♣

二、迫伴賭倍的互動原則：

再從花色的長短、點力的集中度與分散性，以及主攻、主守各方面分析，不難歸納出一些原則：

1. 主攻時，王牌的 A、K、Q，雙手王牌總張數，旁門的單張、缺門、位置，往往使控制數增加 5、6 個以上，根據合約線位與控制數對應原則，將可找到適當的合約。

2. 主守時，則這個優勢完全喪失，如果敵方配合良好（甚至雙門配合），將使情勢完全逆轉。

3. 迫伴賭倍和超叫是應分別的，當點力集中、5 張以上時用超叫，當點力分散其他三門時迫伴賭倍。

4. 當線位較高，控制集中於敵方牌組時，要依據身價及攻守利弊來衡量，是否應將迫伴賭倍轉換為處罰賭倍或無王成局（應注意主打方位）。

5. 線位高的迫伴賭倍與控制變化關係較大，與點力 HCP 關係較小。

6. 控制力高採迫伴，控制力低採超叫。當同伴迫伴賭倍後，若自己的控制力集中於主要對應牌組，且至少四張時，對同伴最為有用。

7. 不同線位迫伴賭倍時，經調整控制後，期待之對應牌組、牌張、防禦能力可列表如下：

迫伴賭倍線位	1	2	3	4
對應牌組控制數	5~6	6~7	7~8	8~9
對應牌組張數	8	8	8	8
敵方牌組防禦控制數	0~2	0~2	0~2	0~2
總防禦控制數	4	5	6	7

不同位置迫伴賭倍之對應線位及控制數參考表

線　　　　位	1	2	3	4	5
直接位置控制數	5	6	7	7	7
平衡位置控制數	4	5	6	6	7

當然這些數字都不是絕對的。

三、歸納：

當你決定要搶合約主打時，依 14 控制法則計算自己的總贏磴與快失磴，同樣的，當你決定要處罰敵方或做防禦時，也要依 14 控制法則，計算敵方的調整控制數，你的決定將獲得進一步保障，如果成為習慣後，將攻無不克了。

第五節　專家心法

如果是固定同伴，默契佳，記憶力強，準備面對更嚴苛的挑戰，就可以採用另一系列更有彈性的開叫。

一、一線花色開叫：

（一）身價有利《無對有》：

　　　　1♣/♦：

　　　　　　1. 12~14HCP 低檔型。
　　　　　　2. 15~17HCP 高檔型(可能為♥牌組開叫 1♣；♠牌組開叫 1♦，即 Canape 方式反序叫）。
　　　　　　3. 18~20HCP 特殊型，仍開 1♣。

1♥/♠：

 1. 9~11 HCP

 2. 12~14 HCP

（二）身價相同《無對無或有對有》：

1♣/1♦：

 1. 9~11HCP 低檔型

 2. 15~17HCP 高檔型(可能為♥牌組開叫 1♣；♠牌組開叫 1♦，即 Canape 方式反序叫)。

 3. 18~20HCP 特殊型，仍開 1♣。

 註：同伴間也可協議僅在雙方無身價時，才如此開叫。

（三）身價不利《有對無》：則恢復平常開叫條件。

（四）其後之發展：採用以上叫品時，其應對之點力可能下降 3HCP，控制數也因此下降一個控制。因此嘗試滿貫之答叫品所需的控制數就需增加一個，例如對 1♠之開叫，跳答 2NT 時，就需要 6~7 控制，而非原先的 5~6 控制。

二、三檔式 1NT 開叫與答叫

(一) 開叫：

1. 身價有利（無對有）：開叫 1NT 為 9~11 HCP，可有 5 張低花。

2. 身價相同（有對有，無對無）：開叫 1NT 為 12~14 HCP，可有 5 張低花。

3. 身價不利（有對無）：開叫 1NT 為 15~17 HCP，與原來叫品相同。

(二) 答叫、轉換叫、詢問叫，與原有叫品完全一致，只是在點力、牌型、線位上要調整得宜，並且要有 3 HCP 級數差概念。而且對於後續之進行應有敏銳的反應力、記憶力、計算力。

(三) 逃：弱無王最迫切的戰術就是被 double 時，牌力不足，如何減低受害的程度。找到較好的合約。

1. 直接位置(即緊接敵方賭倍後的下家)的再賭倍，是表示好牌，希望成約。

 a. 伴　　　敵　　　你
 1NT　　　×　　　××　→表示好牌，兩手 20 HCP 以上。
 (2♣/2♦/2♥/2♠)→表示 5 張牌組先逃。

 b. 伴　　　敵　　　你　　　敵
 1NT　　　Pass　　Pass　　×
 ××　　　　　　　　　　　→表示高檔

2. 直接位置的 Pass，均為迫伴再賭倍，因為沒有五張牌組，希望開叫人有五張低花，通常是要逃，例如：

 伴　　　敵　　　你　　　敵
 1NT　　　×　　　Pass　　Pass
 ××　　　　　　　　　　　→請同伴選擇，沒有 5 張低花。
 (2♣/2♦)　　　　　　　　　→表示 5 張低花。

3. 再睹倍後之發展：

a.
伴	敵	你	敵
1NT	×	Pass	Pass
××	Pass	2♣	→

♣至少3張帶一大牌，包括：

♠	♥	♦	♣
4	3	3	3
3	4	3	3
3	3	4	3
3	3	3	4
4	2	4	3
2	4	4	3
4	2	3	4
3	2	4	4
2	3	4	4

相連兩門至少6張，常為7張。

b.
伴	敵	你	敵
1NT	×	Pass	Pass
××	Pass	2♣	×
Pass	Pass	××	→

♣只有三張，希望再逃跑，且♦沒有4張，為4333型。高花一門4張。

(2♦) → ♦4張。

c.
伴	敵	你	敵
1NT	×	Pass	Pass
××	Pass	2♦	→

否認♣三張帶大牌，♦至少三張帶一大牌，另有高花，包括：

♠	♥	♦	♣
4	3	3	3
4	4	3	2
4	3	4	2
3	4	4	2

伴	敵	你	敵
1NT	✕	Pass	Pass
✕✕	Pass	2♦	✕
Pass	Pass	✕✕	→ 表示 3 張♦，希望同伴再叫，自己叫 2♥ 則表示高花 44。

d.

伴	敵	你	敵
1NT	✕	Pass	Pass
✕✕	Pass	2♥	→ 表示 44 高花，且牌力集中。

e. 一般叫品常表示一門花色點力較集中或相連花色 44 分配。

f. 同伴不主動逃跑，表示至少三張支持，若為兩張，一定叫上一花色。

g. 4441 牌型比較好叫，沒問題。

h. 如能找到 44 高花支持，常有極佳結果。

三、2♦～4♣之開叫變化

1. 2♦： 一門高花或兩門低花
 即原 2♦叫品加兩低功能

2. 2♥： 兩門高花或兩門低花
 即原叫品 2♠ (♠+♥) 加 3♣ (♦+♣) 功能

3. 2♠：　兩門高花或一門低花
　　　　　　即原叫品 2♠ (♠+♥) 加三線低花功能

4. 3♣：　一門花色 AKQ1087(6)，（通常為低花）。
　　　　　　即原叫品 3NT

5. 3♦：　一門高花或兩門低花
　　　　　　即原叫品 3♦ + 4♣功能

6. 3♥：　兩門高花或兩門低花
　　　　　　即原叫品 3♠ (♠+♥) + 4♣功能

7. 3♠：　兩門高花或一門低花
　　　　　　即原 3♠ (♠+♥) 加 3NT 功能

8. 3NT：　♦+♥或♦+♠兩門花色
　　　　　　即原叫品 3♠ (♠+♦) 和 3♥ (♥+♦) 功能

9. 4♣：　♣+♥或♣+♠兩門花色
　　　　　　即原叫品 3♠ (♠+♣) 和 3♥ (♥+♣) 功能

其　他：　4♦（一高）、4♥（兩高）、4♠（一高一低）、
　　　　　　4NT （一低）、5♣（兩低）、5♦（一高）及延續
　　　　　　叫，同樣意義。

△ 1. 不同叫品表示同樣牌型時，代表不同的意義與價值，例如
　　　2♦和 2♥雖然均可以表示兩門低花，但 2♥一定表示♥比♠
　　　長， 2♦則表示♠比較長，原則上較高叫品表示較好力量。
　　　又如 4♠和 3NT 雖然都涵蓋♠+♦，但 3NT 表示♦比♠好或較
　　　長， 4♠則是♠較長或力量更多，失磴更少。

2. 二線開叫：　單門花色常表示 6 張以上，兩門花色則為 55
　　　　　　　　　至 6520 型。

三線開叫： 單門花色常表示 7 張以上，兩門花色則為
6511 以上，失磴更少。

四線開叫： 單門花色常表示 8 張以上，兩門花色則為
6511 以上，失磴更少。

2◆、2♥、2♠與 3◆、3♥、3♠意義一樣，只差一磴而已。

3. 原叫品系統，側重一高一低及表達優劣更清楚，上列叫品
則是側重阻塞，且意義、變化更多。

四、答叫及詢問叫

1. 簡單叫：選擇

2. 跳叫至 partial 仍為阻塞搶叫先，開叫者可更正為自己花色。

3. 跳叫至 game 為選擇成局或阻塞，開叫者可更正。

4. 跳叫至 4NT 為阻塞叫（客戶詢問叫），問開叫者防禦贏
磴，非Ⓣ CAB。

5. 答叫者同花色叫兩次（非 ¢）為 Sign off。

6. 迫叫確定花色後，新花為 1、2-TSCAB，4NT 則為 1、
2-Ⓣ CAB。

7. 迫叫叫品如下：

a. 2◆、2♥、2♠　　　→ 2NT 為迫叫叫品

b. 3♣　　　　　　　→ 3♥為迫叫叫品

c. 3◆、3♥、3♠　　　→ 3NT 為迫叫叫品

d. 3NT　　　　　　　→ 4♣為迫叫叫品

e. 4♣　　　　　　　→ 4◆為迫叫叫品

f. 4♥　　　　　　　→ 4NT (Ⓣ LAB)

g. 4♠　　　　　　　→ 4NT (2-SSAB)

五、成局、滿貫控制數對應叫品

在第二章曾列表部分合約、成局、小滿貫、大滿貫其控制數對應情況，如萬一因插叫、蓋叫或其他狀況，應該 pass 或 double 或邀請或詢問，有一簡單對應數字供參考。

開叫者：

12~14	4~5 (pass)	6 (邀請)	7 (詢問)
15~17	6 (pass)	7 (邀請)	8 (詢問)
18~20	7 (pass)	8 (邀請)	9 (詢問)
21~23	8 (pass)	9 (邀請)	10 (詢問)

答叫者成局，面對開叫者點力：

12~14 HCP	3 (pass)	4 (邀請)	5 (上)
15~17 HCP	2 (pass)	3 (邀請)	4 (上)
18~20 HCP	1 (pass)	2 (邀請)	3 (上)
21~23 HCP	0 (pass)	1 (邀請)	2 (上)

答叫者滿貫叫，面對開叫者點力：

12~14 HCP	5 (pass)	6 (邀請)	7 (詢問)
15~17 HCP	4 (pass)	5 (邀請)	6 (詢問)
18~20 HCP	3 (pass)	4 (邀請)	5 (詢問)
21~23 HCP	2 (pass)	3 (邀請)	4 (詢問)

這是個互動的關係；例如：

伴	敵	你	敵	
1♥	2♠	3♠	4♠	
Pass	Pass	5♦	→	6 個控制，支持♥。
		4NT	→	7 個控制，支持♠，詢問叫。

測試八 超叫與迫伴賭倍

Part I

1. 手持♠AJ ♥KQ×× ♦AK×× ♣Q×× ，敵方開叫如下，你採取何種行動？（註：除了敵方開叫 NT 叫，同線位爲正常超叫，越線則恢復太極制超叫）
 a. 1♣ f. 2♥
 b. 1♦ g. 2♠
 c. 1♥ h. 3♣
 d. 1♠ i. 3♥
 e. 1NT j. 3♠

2. 手持♠KQJ××× ♥QJ××× ♦Q ♣× ，敵方開叫如下，你採取何種行動？
 a. 1♣ f. 2♦
 b. 1♦ g. 2NT
 c. 1♥ h. 3♣
 d. 1♠ i. 3♦
 e. 1NT

3. 手持♠× ♥A× ♦QJ10×× ♣KQ10×× ，敵方開叫如下，你採取何種行動？
 a. 1♣ e. 1NT
 b. 1♦ f. 2♥
 c. 1♥ g. 2♠
 d. 1♠

4. 手持♠KQJ1098× ♥×× ♦Q10×× ♣— ，敵方開叫如下，你採取何種行動？
 a. 1♣ e. 2♦
 b. 1♦ f. 2♥
 c. 1♥
 d. 1NT

5. 手持♠× ♥AKQ×× ◆Q×× ♣KJ××，敵方開叫如下，你採取何種行動？

a. 1♣ e. 2◆
b. 1◆ f. 2♠
c. 1♠
d. 1NT

6. 手持♠KQ×× ♥× ◆AQ×× ♣K×××，敵方開叫如下，你採取何種行動？

a. 1♣ f. 2◆
b. 1◆ g. 2♥
c. 1♥ h. 2♠
d. 1♠ i. 3♥
e. 1NT

7. 手持♠J× ♥×× ◆KQJ9×××× ♣××，敵方開叫如下，你採取何種行動？

a. 1♣ e. 2♥
b. 1♥ f. 2♠
c. 1♠
d. 1NT

8. 手持♠QJ10×××× ♥QJ×××× ◆— ♣—，敵方開叫如下，你採取何種行動？

a. 1♣ e. 2NT
b. 1◆ f. 3♣
c. 1NT g. 3◆
d. 2♣

Part II

1. 手持♠AQ×× ♥KQ×× ◆AQ10 ♣×× ，敵方開叫下列叫品，你採取何種行動，你的攻防對應如何控制？

	行動	攻擊控制	防禦控制
a. 1♣	（　　）	（　　）個	（　　）個
b. 1◆	（　　）	（　　）個	（　　）個
c. 1♥	（　　）	（　　）個	（　　）個
d. 1♠	（　　）	（　　）個	（　　）個
e. 1NT	（　　）	（　　）個	（　　）個
f. 2◆	（　　）	（　　）個	（　　）個
g. 2♥	（　　）	（　　）個	（　　）個
h. 2♠	（　　）	（　　）個	（　　）個
i. 3♣	（　　）	（　　）個	（　　）個
j. 3◆	（　　）	（　　）個	（　　）個
k. 3♥	（　　）	（　　）個	（　　）個
l. 3♠	（　　）	（　　）個	（　　）個
m. 4♣	（　　）	（　　）個	（　　）個
n. 4♥	（　　）	（　　）個	（　　）個
o. 4♥	（　　）	（　　）個	（　　）個
p. 4♠	（　　）	（　　）個	（　　）個

2. 手持♠AK10×× ♥— ◆A××× ♣AQ×× ，敵方開叫下列叫品，你採取何種行動，你的攻防對應如何控制？

	行動	攻擊控制	防禦控制
a. 1♣	（　　）	（　　）個	（　　）個
b. 1◆	（　　）	（　　）個	（　　）個
c. 1♥	（　　）	（　　）個	（　　）個
d. 1♠	（　　）	（　　）個	（　　）個
e. 1NT	（　　）	（　　）個	（　　）個
f. 2◆	（　　）	（　　）個	（　　）個

		行動		攻擊控制		防禦控制
g.	2♥	()	()個		()個	
h.	2♠	()	()個		()個	
i.	3♣	()	()個		()個	
j.	3♦	()	()個		()個	
k.	3♥	()	()個		()個	
l.	4♣	()	()個		()個	
m.	4♦	()	()個		()個	
n.	4♥	()	()個		()個	
o.	4♠	()	()個		()個	

3. 手持♠╳　♥AKQ10╳╳　♦AQJ╳╳　♣╳　，敵方開叫下列叫品，你採取何種行動，你的攻防對應如何控制？

		行動	攻擊控制	防禦控制
a.	1♣	()	()個	()個
b.	1♦	()	()個	()個
c.	1♠	()	()個	()個
d.	1NT	()	()個	()個
e.	2♠	()	()個	()個
f.	3♣	()	()個	()個
g.	3♠	()	()個	()個
h.	4♣	()	()個	()個
i.	4♠	()	()個	()個

第九章　滿貫叫之發展

　　1975年，義大利藍隊因一副7♣而蟬連百慕達杯世界王座。1982年，荷蘭沃肯堡奧林匹克大賽，美國隊因拔錯 A，讓法國隊完成大滿貫，因而痛失盟主寶座，其他類似賽例不勝枚舉。誠然！滿貫牌雖然僅佔賽牌數的少部份，但因輸贏大，得失之間嚴重影響士氣，常常成為決勝的關鍵，滿貫叫品為本書探究重點。

第一節　滿貫的要件與發展過程

一、滿貫叫的四個要件

1. 點力(power)：包括大牌點 (HCP)及大牌張的相關位置，在無王滿貫尤其顯得重要。
2. 控制(controls)：包括 A 、 K 、 Q 等大牌控制和短門、單張、缺門的對應等，在王牌滿貫最為重要。
3. 叫品(Bidding)：透過各種精心設計的叫品，將需要的關鍵牌張、點力、控制"叫"出。這是一種深思熟慮，和同伴間互動性的結果，而非單純地套公式或衝動所致。
4. 分配(Distribution)：即牌張長度及支持配合度。

二、太極制叫滿貫的實際運用要件：

(一) 充分了解 14 控制法則
1. 對大牌點、控制、牌型、配合度應有正確之認識。
2. 牌力的重估。
3. 掌握 14 控制法則之精義，並加以靈活運用。

(二) 熟悉基本叫品規範

 1. 開叫、答叫與後續的原理和意涵。

 2. 如何及何時調整控制。

 3. 區分邀請叫、過渡叫與支持示叫。

 4. 在敵方干擾叫後如何叫牌。

(三) 分辨、了解並熟練運用各種詢問叫

 1. 控制詢問叫系統(C-AB system)

 (1)　王牌、指定花色控制詢問叫(TSCAB)

 (2)　另兩門花色控制詢問叫(SSCAB)

 (3)　總控制詢問叫(Ⓣ CAB)

 (4)　部份黑木氏問 A 法(4NT DV)

 (5)　單花色詢問叫(SAB)

 2. 無王詢問叫系統(NT-AB system)

 (1) 無王總點力詢問叫(NT-Ⓣ PAB)

 (2) 無王總控制詢問叫(NT-Ⓣ CAB)

 (3) 無王分配詢問叫(NT-DAB)

 (4) 無王單花詢問叫(NT-SAB)

 (5) 反序無王總點力詢問叫(RNT-Ⓣ PAB)

 3. 雙花詢問叫系統(2-AB)

 (1) 雙花第二門詢問叫(2-SSAB)

 (2) 雙花旁門分配詢問叫(2-SDAB)

 (3) 雙花控制詢問叫(2-TSCAB)

 (4) 雙花總失磴詢問叫(2-Ⓣ LAB)

 4. 單花詢問叫系統(1-AB)

 (1) 單花花色詢問叫(1-LSAB)

 (2) 單花總控制詢問叫(1-Ⓣ CAB)

(3) 單花王牌、指定花色控制詢問叫(1-TSCAB)

(4) 單花詢問叫(1—SAB)

5.其他特約叫

(1) 強支持缺門示叫〔史賓特修正叫(Vice　Splinter)〕

(2) 對2NT、2♣特強開叫示AKQ之特約叫(2♣、2NT　Cue AKQ convention)

(3) 單花、雙花示 A 特別叫(cue A convention)

(4) 5NT 特約叫

(5) 敵方干擾、阻塞之特約叫

(6) 客戶特約叫

(四)對部分合約→成局→小滿貫→大滿貫之發展應適可而止，
例如：

1. 非詢問叫之成局邀請叫

(1)	1♠	2♣	
	2♠	3♠	→ 邀請叫
(2)	1♠	2♣	→
	2♦	2♠	→ 邀請叫
(3)	1♥	2♥	
	2♠		→ 邀請叫
	2NT		→ 邀請叫
	3♣		→ 邀請叫
	3♦		→ 邀請叫

2. 控制重疊或不足之成局束叫

 (1) 1♠ 3♣ → TSCAB

 3♥ 4♣ → SSCAB

 4♦ 4♠ → 束叫

 (2) 1♥ 2NT

 4♥ → 低檔束叫

 (3) 1♠ 2NT

 3♠ 4♠ → 5 控制束叫

 (4) 1♣ 1♠

 3♦/♥ 4♠ → 2~3 個控制示弱叫

3. 點力不足之無王成局束叫

 (1) 1NT 2♣

 2♦ 3♣ → NT–Ⓣ PAB

 3♠ 3NT → 雙低檔 31HCP 束叫

 (2) 1♦ 1♥

 1NT 3♣ → NT—Ⓣ PAB

 3♥ 3♠ → NT—Ⓣ CAB

 4♣ 4NT → 兩個失磴束叫

 pass

4. 失磴多之束叫

(1)　4♥　　　5♠

pass　　　　　→　兩個失磴

(2)　4♣　　　4♥

5♣　　　pass　→　不配合

(3)　3NT　　4♦

5♦　　　pass　→　低檔贏磴不足

故：各種詢問叫僅是建議試叫，並非強迫上滿貫，通常回到
　　原支持牌組即爲束叫。

第二節　第一章問題之解決

一、第一章第三節之問題九

1. W　　　　　　　　　　E

♠AQ 9 6 4 2　　　　♠K 10

♥KQ J 10 9　　　　♥8 6 5 3 2

♦—　　　　　　　　♦AK 10 9

♣Q 10　　　　　　　♣K6

W		E	
		1♥	
3♣	→ TSCAB	3♥	→ 1 or 5
4♣	→是 1 或 5 ？	4♦	→ 1
4♥	→ 2 loser	AP	
或			

W		E	
		1♥	
2♣	→ TSCAB	3♣	→ 1
3♦	→ SSCAB	3♠	→ 1 or 5
4♣	→ SAB	4♥	→ K
pass			

2.

W	E
♠AQ 8 3 2	♠K 10 9
♥J 8 5	♥A
♦AQ10	♦K 9 5 4 2
♣A 8	♣K 7 4 3

W		E	
		1♦	
1♠		2♣	
2♥	→迫叫	2♠	
3♦	→ TSCAB	4♣	→ 3
4NT	→ D.V.	5♦	→ 1A
6♣	→ SAB	6♥	→ K
7NT		AP	

或

W		E	
		1♦	
1♠		2♣	
2♥		2♠	
3♣	→ TSCAB	3NT	→ 3
4♦	→ SSCAB	5♦	→ 4
5♥	→ SAB	5♠	→ A
7NT	→ 13 磴		

3. W

♠10 9 3
♥AKQJ 4 3
♦A 8 2
♣A

E

♠K 6 5
♥10 6
♦KQ J 7 4
♣7 6 4

W		E	
1♣		1♦	
2♥		3♦	
3♥	→ 6 張	4♥	
4♠	→ TSCAB	5♣	→ 1（K 或單張）
5♦	→ SSCAB	6♣	→ 3
6♠	→同伴須有默契	6NT	→ 12 磴，雙人賽中最佳

4. W

♠A 8
♥K 8 4
♦KQ 10 5 3
♣A 9 3

E

♠K 10 9 6 5 2
♥ —
♦A 7 6
♣KQ J 6

W		E	
		1♠	
2♦		3♣	
3♥	→迫叫	4♦	
4♥	→ TSCAB	5♦	→ 4（A ＋缺）
5♠	→ SSCAB	5NT	→ ¢
6♣	→等待	6♥	→ 3 ＋♣Q
7♦	→不可叫 7NT， 因♥A 未確定。		

二、請再看第一章第三節問題十

1.　　N

♠AKQJ10872

♥K64

♦ —

♣AK

	S	N		S	
(1)	♠74	2NT		3♥	
	♥A9	3♠		3NT	
	♦8732	4NT	→我只有♠一門，你還有 K or Q？	5♠	→沒有
	♣J10854	6♥	→♥？♠？	7♠	→♥A 小雙張

	S	N		S	
(2)	♠9	2NT		3♣	
	♥QJ86	3♠		3NT	
	♦9763	4NT	→有無 K,Q	5♥	→有♥Q
	♣8742	5♠	→等待	6♠	→ J 或 Q╳

	S	N		S	
(3)	♠7 4	2NT		3♥	→♥A
	♥A 5 4	3♠		3NT	
	♦9 7 6 3	4NT	→有無 K,Q	5♣	→♣Q 墊♥
	♣Q10 9 4	7♠			

2.　　N

♠—

♥AKQJ108

♦AKQJ9

♣96

	S	N		S	
(1)	♠9654	2NT		3NT	→♣A
	♥9753	4♥	→牌組	4NT	
	♦74	5♦	→牌組，等待	5♥	
	♣A106	5NT		7♥	

	S	N		S	
(2)	♠A 9 8	2NT		3♠	→♠A
	♥9 7 5 3	4♥		5♣	→♣A
	♦7 4	7NT	→不必猶豫了		
	♣A10 6 2				

三、第一章第二節的幾則問題

1.　　　N

♠8

♥K95

♦K10842

♣A1043

	S	S		N	
(1)	♠A963	1NT		3♥	→ 1354 牌型
	♥A7	3♠		3NT	
	♦QJ53	4♦		4NT	→Ⓣ CAB
	♣KQ8	5♥	→ 6 個	6♦	

	S				
(2)	♠KQ10	1NT		3♥	
	♥A764	3NT	→ ♠ 點力		
	♦AQ5				
	♣J97				

	S				
(3)	♠9632	1NT		3♥	
	♥AQJ8	4♥			
	♦AJ6				
	♣KJ	牌型不太配合，偷到♦Q 有 6♦、6♥。			

2.　　N

♠QJ1073
♥865
◆KQ1043
♣ —

	S	N		S	
(1)	♠8	2♠		2NT	→ 2-SSAB
	♥A9	3◆		3♥	→ 2-SDAB
	◆A9762	4◆	→♥3♣0	5◆	
	♣109872				

	S	N		S	
(2)	♠K8654	2♠		2NT	→ 2-SSAB
	♥—	3◆		4♣	→ 2-SDAB
	◆A963	4NT	→♥3♣0	5♣	→ 2-TSCAB
	♣A1098	5◆	→ ¢	5♥	→ ?
		5♠	→ 2 + ◆Q	6♠	→♠1 loser

3.

(1)　♠AQ107　　　同伴開叫 1♠，6 個控制強力支持，應叫
　　　♥Q1095　　　2NT 等待叫，希望同伴♠K9 8 5 4 、
　　　◆AJ103　　　♥KJ7 、◆K 6 、♣A8 5 ，就有 6♠，否則
　　　♣7　　　　　可於中途停在 4♠。

(2)　　S

　　♠KQ42
　　♥KQ1052　　同伴開叫 1♠，手中共 6 個控制，缺♣強
　　♦Q1065　　　力支持，越級跳叫 4♥，叫品可能演變如
　　♣—　　　　下：

	N	N		S	
a.	♠A9853	1♠		4♥	→示缺♣
	♥A6	4NT	→Ⓣ CAB	5♣	→ ¢
	♦AK4	5♦	→等待！	5♥	→ 6 個＋ 2Q
	♣854	7♠			

	N			
b.	♠AJ753	1♠		4♥
	♥6	4♠		Pass
	♦Q84			
	♣AK76	牌力嚴重重複！		

4.

(1)　手持♠872　　　同伴開叫 1♥，手中連缺門共 5 個控制，
　　　♥Q10732　　　但缺輔助控制，有三個叫品。
　　　♦—　　　　　(1)　1♥　　　　4♥
　　　♣A10932　　　(2)　1♥　　　　4♣　→示缺♦
　　　　　　　　　　(3)　1♥　　　　2NT　→示 5~6 個控制

(2)　手持♠AK7　　　　同伴開叫 1♥，你全手共 9 個控制，當然
　　　♥K1092　　　　直接 TSCAB 了，但接著如何叫呢？
　　　♦9
　　　♣AK987

伴		你		
同伴♠Q6	1♥		2♠	→ TSCAB
♥AQ743	2NT	→ ¢	3♣	→ ?
♦A7	3♥	→ 3 + ♠Q	4♣	→ SSCAB ♣+♦
♣J642	4♠	→ 2 個	5♣	→ SAB
	5NT	→ 4 張小	6♥	

你可推算出同伴必有♦A，因缺♣Q，所
以除非敵方的梅花 22 分配，或有一家
單 Q，否則 7♥無法成約。

5.

(1)　手持♠KJ107　　　你若採自然制，亦可採用本制度詢問叫
　　　♥AQ10　　　　系統。開叫 1♦，同伴答 1♠，全手共 8
　　　♦AKJ105　　　個控制，應直接詢問叫，變化如下：
　　　♣7

你		伴		
a.　同伴 ♠AQ85	1♦		1♠	
♥K64	3♥	→ TSCAB	4♥	→ 4 個
♦Q42	5♣	→ SSCAB	5♦	→ ¢
♣A82	5♥	→ ?	5♠	→ 2 ＋♦Q
	6♣	→ SAB	6♦	→ A
	7NT			

		你		伴	
b.	同伴♠A96432	1♦		1♠	
	♥8	3♥	→ TSCAB	4♦	→ 3 個
	♦Q6	5♣	→ SSCAB	5♦	→ ¢
	♣A985	5♥	→ ?	5♠	→ 2 ＋♦Q
		6♣	→ SAB	6♦	→ A
		6♥	→再邀請	7♠	→♠很好

同伴的 6♦之後，關鍵在於他的王牌長
度。你若有♥、♦、♣失蹬，均會束叫 6♠，
故同伴應可判斷 6♥並非 SAB ，而是要
他持 5 張以上♠時即上大滿貫。

		你		伴	
c.	同伴 ♠Q984	1♦		1♠	
	♥82	3♥	→ TSCAB	3NT	→ 1 個
	♦Q42	4♠	→ 2 loser		
	♣KQ95				

註：同伴因僅持 2 個控制，故亦可於你叫 3♥時，不回答控制，而直接叫 4♠。

　　上例若依本制度， 18HCP 應開叫 1♣，同伴答 1♠後就
TSCAB 。以 a.爲例，叫品如下：

1♣		1♠	
3♦	→ TSCAB	3♥	→ ¢
3♠	→ ?	4♣	→ 3 ＋♦Q
4NT	→D.V.問 A	5♦	→ 1A (♣A)
5♥	→ SAB	5NT	→ K 或單張
6♥	→再問	6♠	→ K
7NT		AP	

(2)　手持♠KQJ6　　你以自然叫開叫 1◆，同伴回答 1♠，這
　　　♥AK105　　　時你一手共 9 個控制，就直接 TSCAB，
　　　◆AQ52　　　 應叫 3♥。
　　　♣5

		你		伴	
a.	同伴 ♠A985	1◆		1♠	
	♥Q7	3♥	→ TSCAB	3♠	→ ¢
	◆K106	3NT	→等待	4♣	→ 2 + ♥Q
	♣A972	4◆	→ SSCAB	5◆	→4 個，◆K+♣A
		7♠			

		你		伴	
b.	同伴 ♠A9754	1◆		1♠	
	♥974	3♥	→ TSCAB	4♣	→ 2 個
	◆K4	4◆	→ SSCAB	5◆	→ 4 個
	♣A73	5♥	→ SAB	5♠	→♥3 小
		6◆	→ SAB	6♠	→ K×
		7♠			

		你		伴	
c.	同伴 ♠9875	1◆		1♠	
	♥Q94	3♥	→ TSCAB	4♠	→ 2 個
	◆K104	pass			
	♣K93				

6.　手持♠A105　　　　開叫 1♦，同伴回 2♣，你全手共 8 個控
　　　　♥2　　　　　　制，直接 TSCAB，以 3♠為佳。
　　　　♦AKJ108
　　　　♣K1093

	你		伴	
(1) 同伴 ♠K6	1♦		2♣	
♥A874	3♠	→ TSCAB	4♠	→ 4 個
♦Q7	5♦	→ SSCAB	6♣	→ 3 個
♣AQ754	6♦	→ SAB	6NT	→♦Q
	7NT			

	你		伴	
(2) 同伴♠643	1♦		2♣	
♥A7	3♠	→ TSCAB	4♦	→ 2 個(♣A)
♦Q6	4♥	→ SSCAB	4♠	→ ¢
♣AJ7643	4NT	→ ?	5♣	→ 2+ ♦Q
	5♥	→♥之 SAB	5♠	→ A
	5NT	→邀請大滿貫	7♣	→♣6 張

7.　手持♠Q6　　　　　開叫 1◆，同伴答 1♥，問題在♠和♥的張
　　　♥A10876　　　 數品質，以 TSCAB 檢視最好！
　　　◆AKQ954
　　　♣—

1◆		1♥	
3♠	→ TSCAB	4♠	→ 4 個
5♠	→ SAB	5NT	→♠A
6◆	→邀請	7♥	→♥5 張

7♥很好！

原來同伴牌為

♠AJ7
♥K9532
◆6
♣Q943

四、牌例試叫：

下列各例自重要比賽節錄下來，只稍作改變而已！

　　　　　N

1.　♠AK1062
　　♥A83
　　◆95　　　　N　　　　　　　S
　　♣K94　　　1♠　　　　　　2NT　→ 5~6 個控制
　　　　　　　3◆　→ TSCAB　4◆　→ 4 個，王牌+1
　　　S　　　 4♥　→ SSCAB　5♣　→ 2 個
　　♠J9853　　6♠　→ ♣1 loser　pass
　　♥7
　　◆AKJ1042　原合約為 4♠。
　　♣5

N

2. ♠74
 ♥AKJ62
 ♦K1052 S N
 ♣93 2♠ 2NT → 2-SSAB
 3♦ →第二門 3♥ → 2-SDAB
 S 3NT →♥1♣2 4♦ → 3 loser
 ♠KQ863
 ♥7 原合約 5♦
 ♦AQ863
 ♣62

N

3. ♠KJ
 ♥AQ742 N S
 ♦8 1♥ 2NT
 ♣A8543 3♣ → TSCAB 3♦ → ¢
 3♥ → ? 3NT → 3 + ♣Q
 S 4NT →D.V.問A 5♦ → 1A
 ♠A83 6♥
 ♥KJ1098
 ♦7 原合約 double 4♦
 ♣KQJ2

N

4. ♠AQ1073

 ♥A8　　　　　N　　　　　　　S

 ♦6　　　　　　1♠　　　　　　　2♠

 ♣AQJ92　　　4♣　→ TSCAB　4NT　→ 3 個

 5♣　→ SAB　　5♥　→ K

 S　　　　　　6♠

 ♠KJ54

 ♥10732　　　原合約 4♠

 ♦952

 ♣K8

N

5. ♠75

 ♥AQ954

 ♦KQ7　　　　N　　　　　　　S

 ♣AJ3　　　　1♥　　　　　　　2NT

 3♣　→ TSCAB　3NT　→ 3 個

 S　　　　　　4♦　→ SSCAB　5♣　→ 3 個

 ♠9　　　　　　6♥

 ♥K1087

 ♦A1092　　　原合約 5♥，6♥並非鐵牌，但成功率極高。

 ♣K964

```
                N
6.  ♠KQ8
    ♥AJ109642  N                    S
    ♦AK3       1♥                   2♥
    ♣—         3♠   → TSCAB    4♠   → 4 個
               5♦   → SSCAB    5♥   → 沒有
        S      6♦   → 2 小     6♠   → 是的
    ♠A107      7♥
    ♥K875
    ♦102       原合約 6♥。
    ♣J1095
```

```
                N
7.  ♠10965
    ♥A8        N                    S
    ♦KQ542                          1♣
    ♣K2        1♦                   2♠
               3♠              4♣   → TSCAB
        S      4♥   → 1 個     4NT  → D.V.問 A
    ♠AQ8742    5♦   → 1A      6♥(7♠) → 1 loser ♠K
    ♥KQ97      AP
    ♦A
    ♣A×        原合約 7♠倒 1 。
```

N

8. ♠KJ83

♥A1085　　　　N　　　　　　　　S

♦J7　　　　　　　　　　　　　　1♣

♣KJ7　　　　1♠　　　　　　　3♠　　→6~7 個控制

　　　　　　　4♦　→ TSCAB　　5♣　→ 3 個

　　S　　　　5♦　→ SAB　　　5♠　→ 2 張小

♠AQ10952

♥KQJ　　　原合約6♠倒1。

♦95

♣AQ

N

9. ♠A762

♥AJ1054

♦KJ5　　　　N　　　　　　　　S

♣6　　　　　1♥　　　　　　　2♣

　　　　　　2NT　　　　　　　3♥　→邀請叫

　　S　　　　4♥

♠94

♥KQ8　　　原合約 double 敵方 2♣，4♥並非絕對安

♦10963　　全，但機會很好，原牌 4♥是鐵牌。

♣AJ75

N

10. ♠8
　　♥J653
　　♦A83　　　　　　N　　　　　　　　S
　　♣A10654　　　　　　　　　　　　　1♥
　　　　　　　　　　　2♣　　　　　　2♥
　　　　S　　　　　　4♥　　→5個控制　AP
　　♠A54
　　♥KQ10972　　原合約敵方 2♠
　　♦QJ6
　　♣9

第三節　C-AB 系統滿貫叫之發展（一）

　　控制詢問叫系統爲開叫 1♣、1♦、1♥、1♠、1NT、2♣後，往滿貫發展的重要叫品，茲依型態舉例驗證：

一、1♣

N

1.　♠A985

　　♥5　　　　　　　N　　　　　　　　　S

　　♦K73　　　　　1♣　　　　　　　　 1♥

　　♣AQ865　　　 1♠　　　　　　　　 3♣　　→ 5~7 個控制

　　　　　　　　　 3♦　　→ TSCAB　　 4♦　　→ 4 個

　　S　　　　　　　4♠　　→ SSCAB　　 5♠　　→ 4 個

　　♠K7　　　　　 5NT　→ 邀請　　　　 7♣

　　♥AJ1042

　　♦A8　　　　　　南家因持♠K7 、♦A8 ，有多餘的輔助控制，

　　♣KJ103　　　　故接受邀請。

N

2.　♠AJ9

　　♥A1086　　　　N　　　　　　　　　S

　　♦7　　　　　　1♣　　　　　　　　 1♠

　　♣AQ1043　　　2♣　　　　　　　　 2♦　　→迫叫

　　　　　　　　　 3♠　　→ fit♠　　　 4♣　　→ TSCAB

　　S　　　　　　　4♦　　→ ¢　　　　 4♥　　→等待

　　♠KQ10842　　 5♣　　→ 4 + ♣Q　　5NT　→ D.V.問 A

　　♥753　　　　　6♦　　→ 1A　　　　 7NT

　　♦A5

　　♣KJ

二、1◆

```
        N
1.    ♠KQ8
      ♥9                N            E              S            W
      ◆A109643          1◆           1♥             2NT          4♥
      ♣A102             4NT          →⊤ CAB         5♥           → 6 個
                        6◆

        S
      ♠J7               敵方揷叫後，跳叫 2NT 仍示 6~7 個
      ♥A74              控制。
      ◆KQ72
      ♣KQ65
```

三、1♥

```
        N                N                          S
1.    ♠ 5                1♥                         2NT
      ♥AQJ643            3◆      → TSCAB             4◆        →4個，無◆Q
      ◆KJ10864           5◆      → SAB              5♥        →◆A
      ♣—                 5♠      → SAB              5NT       →♠A
                         6◆      → SAB              6♠        兩張
        S                7♥
      ♠A872
      ♥K1085             確定南家◆A×及♠A 後，北家當然可以直上
      ◆A7               大滿貫。本牌亦可採用另一途叫品：
      ♣Q86
```

	N		S	
	1♥		2NT	
	3♦	→ TSCAB	4♦	→4個，無♦Q
	4NT	→ D.V.	5♦	→ 1A
	5♠	→ SAB	5NT	→♠A
	6♦	→ SAB	6♠	→雙張
	7♥			

N

2.　♠86

♥AKQ96

♦A108

♣765

N		S	
1♥		2♠	→ TSCAB
3♣	→1或5個	3♠	→是1或5
4♣	→ 5 個	5♦	→ SAB
5♥	→♦A	7♠	→我是♠牌組

S

♠AKQJ9752

♥J3

♦963

♣—

四、1♠

N

1. ♠AK986
 ♥3
 ◆A754
 ♣A102

S		N		S	
(1) ♠Q10432		1♠		2NT	→ 5~6 個控制
♥AK6		3♣	→ TSCAB	3♠	→ 2 個
◆10		4◆	→ SSCAB	5◆	→ 4 個
♣KJ75		5♥	→ SAB	6♣	→ A K
		6◆	→ 邀請	7♠	

S		N		S	
(2) S		N		S	
♠Q1043		1♠		2NT	
♥A86		3♣	→ TSCAB	3♠	→ 2 個
◆K9		4◆	→ SSCAB	5◆	→ 4 個
♣KJ96		6♠			

北家已知南家無♣Q 及◆Q，故低花多半
有一失磴。

S		N		S	
(3) ♠Q1073		1♠		2NT	
♥A65		3♣	→ TSCAB	3◆	→ ¢
◆K10		3♥	→ ?	3♠	→ 2 + ♣Q
♣KQJ3		4◆	→ SSCAB	5◆	→ 4 個
		6◆	→ ◆?	6♠	→ K╳
		7♠			

2.
N
♠KQ9875
♥—
♦K98
♣A543

N		S	
1♠		2NT	(4♥)
5♣	→ TSCAB(5♥)	Pass	→ ¢
×	→請答	5NT	→ 3 個加♣Q
6♦	→ SAB(6♥)	6♠	→有 A
7♠			

S
♠A1032
♥J42
♦A10
♣KQJ8

(1)插叫後記得回答意義

(2)6 線新花爲 SAB 非 SSCAB

3.
N
♠KQ1085
♥AJ7
♦QJ106
♣8

N		S	
1♠		2♦	
3♦		3♠	→ TSCAB
3NT	→ ¢	4♣	→ ?
4♦	→ 2 +♠Q	4NT	→ D.V.問 A
5♦	→ 1A	7♦	

S
♠AJ
♥864
♦AK973
♣A102

開叫者只有 5 個控制，如果更好的話，會
跳叫 4♦ 。

N

4. ♠AK1096
　♥A432
　♦876
　♣K

S
♠QJ742
♥K75
♦—
♣AQ1064

N		S	
1♠		4♣	→♦ void
4♥	→ SSCAB	4♠	→ ¢
4NT	→ ?	5♥	→ 4 個加♣Q
7♠	→夠王吃墊牌		

此處 4♥為 V.S.Splinter 特約叫後的 SSCAB。以♥為主花色，♣為副花色。

N

5. ♠10942
　♥AQ986
　♦KQ4
　♣A

S
♠—
♥K10742
♦AJ854
♣J103

N		S	
1♥		4♦	→♠ void
4NT	→Ⓣ CAB	5♥	→ 6 個
5NT	→邀請	7♥	→ 5 5 紅花必上

第四節　C-AB 系統滿貫叫之發展（二）

一、1NT

1.
	N		S	
N				
♠KJ106				
♥Q8	1NT		2♦	
♦AK106	2♥		2♠	→高花45分配
♣A64	3♦	→支持♠示叫	3♥	→ TSCAB
	3♠	→ ¢	3NT	→ ？
S	4♣	→ 2 + ♥Q	4NT	→D.V.問A
♠AQ87	5♥	→ 2A	7♠	
♥AKJ43				
♦5				
♣872				

2.
	N		S	
N				
♠875				
♥AQ6	1NT		2♠	
♦KJ7	3♣	→♣牌組	3♦	→ TSCAB
♣KQJ5	4♦	→ 4 個	4♥	→ SSCAB
	5♦	→ 3 個	5♥	→ SAB
S	5NT	→ AQ	7♣	
♠A				
♥KJ75				
♦A1032				
♣A1064				

5NT 以後加問 6♦也可以。

```
        N
3.   ♠KQ93        N                      S
     ♥J1042       1NT                    2♠    →低花
     ◆A108        2NT    →沒有            3♠    → 4054 or 4144
     ♣AQ          4♣     →支持示叫        4◆    → TSCAB
                  4♠     → 5 個           6♣    → SAB
        S         6♥     →♣AQ            7♠
     ♠A1065
     ♥—           北家 4♣支持示叫，一定是好牌，♥點很少。
     ◆KQ643       南家在 2NT 後未叫 3◆，所以♥必爲單張或缺
     ♣K987        門。
```

二、1♣（特殊型）

```
        N                N                         S
1.   ♠AQ108          1♣                         1♠
     ♥A9            3♠     → 7 個控制           4♥    → TSCAB
     ◆AQ65          4NT    → 5 個               5♣    → SSCAB
     ♣QJ4           5◆     → ¢                  5♥    → ?
                    5NT    → 3 個               6♣    →♣ ?
        S           6♠     →♣Q                  7♠
     ♠KJ92          或
     ♥75            1♣                         1♠
     ◆ 8            3♠                          4♣    → TSCAB
     ♣AK10873       4◆     ¢ ，♣Q               4♥    →等待
                    5♣     3 控制               5♥    → SSCAB
                    5♠     ¢ ，◆Q5              5NT   →等待
                    6♥     4 控制               7♠
```

N

2. ♠AKJ8
　 ♥QJ97
　 ♦A1086
　 ♣A

N		S	
1♣		1♠	
3♥	→ TSCAB	4♥	→ 4個，♠Q♥AK
4NT	→ D.V.問 A	5♣	→ 無 A
5♦	→ SAB	5♥	→ 無 K、Q
5♠	→ 邀請♦	6♠	→ 2 小

　 S

♠Q10975
♥AK104
♦92
♣64

北家明知南家♦及無♣A，但乃以 4NT D.V. 過渡，這可以節省空間，以便使用 SAB 詢問♦。

N	N	S	

3. ♠AKJ764
　 ♥AK
　 ♦A8765
　 ♣—

N		S	
1♣		1♦	→可能示弱
2♠		3♠	
4♦	→ TSCAB	4NT	→ 2 個
5♦	→♦再 SAB	5NT	→單張
5NT	→再邀請	7♠	→ 5 張

　 S

♠Q9753
♥752
♦4
♣9864

北家從未詢問♥與♣，當南家已表明只有單張後，仍以 5NT 邀請，則必有♦A，旁門無失磴 (否則北家應直接叫 6♠)。故當南家持 5 張黑桃時應叫 7♠，若爲 3 張帶 Q，則叫 6♠。

N
4. ♠AQJ976
 ♥—
 ♦AKQ94
 ♣32

 S
 ♠K1052
 ♥A986
 ♦10752
 ♣8

N		S	
1♣		1♥	
2♠		3♠	
4♣	→ TSCAB	4NT	→ 3 個
5♣	→ SAB	5♠	→單張
6♠	♣有一失磴		

5♠表示：①Q 或 AK ；②單張或缺門。
北家可推算出南家的 3 個控制，必為
♠K 及♣單張。

三、2♣

1. 21～23 HCP

 N
 ♠KQJ108
 ♥AKQ
 ♦A10
 ♣A109

N		S	
2♣		2♥	
2♠		3♥	
4NT	→Ⓣ CAB	5♥	2 個
5♠	→ SAB	5NT	♠A
6NT	邀請	7NT	

 S
 ♠A7
 ♥J108764
 ♦75
 ♣863

一邊牌力極強，一邊牌力甚弱時，
由強方詢問較佳。南家從北家未詢問低
花的情況推斷，北家低花至少各有
1A ，且有♥AKQ ，♠也有 5 張，才會用
6NT 邀請。因此應叫 7NT 。

	N	N	S
2.	♠A108	2♣	2♥
	♥AKQ87	3♥	4♣
	♦A	4NT →同意♣☒CAB	5♠ → 3 個
	♣A1065	5NT →邀請	6♥ →6張,♥爲 J×
		7♣ (7NT)	

S
♠953
♥J4
♦86
♣KQJ982

北家未詢問任何一門,故♠與♦均有第一擋,且♥必爲 AKQ 帶頭 5 張,否則不會用 5NT 邀請。所以南家的 6♥不僅表示梅花 6 張,且♥有多餘力量,否則南家應叫 6♣。

	N		
3.	♠A5		
	♥AQ83		
	♦A10	N	S
	♣AKQ107	2♣	2♥
		3♣	3♥
	S	4NT →支持♥ ☒CAB	5♠ → 3 個控制
	♠743	5NT →邀請、過渡	6♣ →6 張♥,
	♥KJ10942	7♥ (7NT)	♣有力量
	♦5		
	♣J6		

第五節　NT-AB 系統滿貫叫之發展

　　無王詢問叫系統最常發生在兩手均為平均牌型時。有時雖非平均牌型，但因彼此不支持長門(最多只有低花 44 配合)，所以也會用到它。絕大多數的無王詢問叫系統是從 NT 後的跳叫♣開始（有時為避免同伴誤會才會用♦開始）。

一、一線開叫後

N	N		S	
♠KQ8	1♣		1♥	
♥AQJ	1NT		3♦	→ NT-Ⓣ PAB
♦875	3♥	→ 14 HCP	3♠	→ NT-Ⓣ CAB
♣Q932	4♥	→ 3 控制	4♠	→ NT-DAB
	4NT	→ 3334	5♣	→ NT-SAB
S	5♦	→ 1 大	5♥	→ NT-SAB
♠AJ94	6♣	→ 3 大	6♦	→ NT-SAB
♥K542	6NT	→ 0 (3)大	7NT	→ 13 磴
♦A10				

♣AKJ　　1.同伴 3 個控制 14HCP，一定是 1A,1K,3Q, 1J，因同伴沒有 ¢，不可能兩 Q，♦不可能 4 張 (否則應開叫 1♦)，而♣一定是 Q 帶頭 4 張了。

　　　　2.如你和同伴不用 NT-DAB，則後段叫品為：

4♥	→3 控制		4♠	→NT-SAB
5♣	→2 大 (非 4 張)		5♦	→NT-SAB
5NT	→0 (3) 大		6♣	→NT-SAB
6♦	→1 大		7NT	

N

2. ♠A 6　　　　N　　　　　　　　S

♥AKJ32　1♥　　　　　　　1♠

♦Q74　　1NT　　　　　　3♣　　→ NT-回 PAB

♣543　　3♦　→ 14 HCP　3♥　　→ NT-回 CAB

　　　　3NT　→ 5 個　　　4♥　　→ NT-SAB

S　　　　5♣　→ 3 (AKJ)　5♦　　→ NT-SAB

♠K842　5♥　→ 1 大(Q)　6NT

♥Q7

♦AKJ3　關鍵牌組為♥三張大牌，♠一定是 A，♦有 Q，

♣A6　　31 HCP 叫到 6NT 是不錯的。

　　　　N　　　　N　　　　　　　S

3. ♠Q8　　1NT　　　　　　2♣

♥A73　　2♦　　　　　　3♣　　→ NT-回 PAB

♦AK96　3♥　→ 16HCP　3♠　　→ NT-回 CAB

♣K1032　4♦　→ 6 個　　4♥　　→ NT-DAB

　　　　5♣　→4.4 低花　5♠　　→NT-SAB

S　　　　5NT　→1 大　　7♦

♠AK2

♥K865　南家經 NT-回 CAB 之後，已知北家的 2A 、

♦QJ102　2K 位置， NT-DAB 又知北家 4 4 低花，只

♣A7　　要再知♠(或♥)另有 1Q ，則 7♦必成。

	N	N		S	
4.	♠A102	1♣		1♦	
	♥AJ83	1♥		1♠	→第 4 門過渡
	♦KQ	2NT	18~20HCP	4♣	→NT-Ⓣ PAB
	♣AJ32	4♥	19HCP	4♠	→NT-Ⓣ CAB
		5♥	7 個控制	5♠	→NT-SAB
	S	5NT	1 大	6♣	→NT-SAB
	♠864	6NT	2 大，4 張	7NT	

♥KQ2
♦AJ53
♣KQ

北家的 5♥，不但報出 7 個控制，且無 2Q，故必為 3A,1K,1Q,2J=19HCP。而 6NT 表示♣AJ××就有 13 磴了。

註：不論你是否採用 NT-DAB，超過 4NT 後之詢問必為 NT-SAB。

	N	N		S	
5.	♠AQJ2	1♣		1♥	
	♥K73	2NT		4♣	→ NT-Ⓣ PAB
	♦AK42	4♦	→ 20 HCP	4♥	→ NT-Ⓣ CAB
	♣K5	5♦	→ 7 個	5♥	→ NT-SAB
		5♠	→ 1，一定是 K	6♣	→ NT-SAB
		6♦	→ 1，一定是 K	6♥	→ 邀請
		7NT			

S
♠K3
♥A842
♦QJ7
♣AQ43

南家已可推算出北家的♠必為♠AQJ。若♠及♦各 4 張，則有 7NT。現叫 6♥，為已詢問過之牌組，故並非再詢問，而為邀請。北家亦知南家並不需要再知道♥或♣，所以持 4 4 的♠與♦可叫 7NT。

6.

N	N		S	
♠J108				
♥AJ9				
♦AKQ	2♣		2♥	
♣AQ107	2NT		4♣	→ NT-Ⓣ PAB
	4♠	→ 21	5♣	→ NT-Ⓣ CAB
S	5♦	→ ¢	5♥	→等待
♠Q97	5NT	→ 7 個+2Q	pass	(6NT)
♥KQ65				
♦J1073	少了 1A1K，上不上呢？			
♣KJ				

7.

N	N		S	
♠AKQ	2♣		2♥	
♥K6	3NT	→ 27～29	4♣	→ NT-Ⓣ PAB
♦AKQ3	4♥	→ 28	4♠	→ NT-Ⓣ CAB
♣AK75	4NT	→ ¢	5♣	→等待
	5♦	→ 10 個+2Q	5♥	→ NT-SAB
S	5♠	→ 1 大	6♣	→ NT-SAB
♠52	6NT	→2 大，4 張	7NT	
♥A875				
♦76	南家知道北家♥單張大牌，其他牌都可推			
♣Q10973	算出來了，因爲同伴是 3A 4K 2Q ！			

第六節　2-AB 系統滿貫叫之發展

一、未定雙花之滿貫叫：

開 2♥、2♠、3♥、3♠、4♠，是表示雙門花色的特殊叫品，第二門尚未確定，出現或然率高，竊叫、蓋叫、競叫力很強，具特色和優勢，是本制度最重要的部份之一。掌握它，在整個比賽中至少佔 6%以上利基，戰略方向，戰術運用極爲靈活。

答叫者最重要的是在掌握同伴旁門失磴及雙門花色配合狀況。線位越高，失磴情況不一樣，詢問叫就有所不同。

(一) 2♥、2♠

```
         N
1.  ♠—
    ♥KQ10864      N                     S
    ♦KJ943        2♥                    2NT   → 2-SSAB
    ♣64           3♦      →♦            3♠    → 2-SDAB
                  3NT     →¢，有一缺門    4♣    → ?
         S        4♥      →♠0, ♣2       4♠    → 2-TSCAB
    ♠7543         5♠      → 4 個         7♦
    ♥A7
    ♦A8752        只要♦21 分配或位置對，7♦沒問題。
    ♣A87
```

	N	N		S	
2.	♠Q109643	2♠		2NT	→ 2-SSAB
	♥A10875	3♥	→雙高花	4♦	→ 2-SDAB
	♦72	4♥	→ ¢，有缺門	4♠	→ ?
	♣	5♦	→♦2、♣0	7♠	

S

♠AKJ2
♥KQ94
♦AK96
♣7

1.同伴至少有♠Q、♥A。

2.此牌爲國際比賽重要牌例，一家以弱 2♠ 開叫，僅叫至 6♠，至爲可惜。

3.我們不鼓勵初習本制度者以高花 1A1Q 開叫 2♠。由南家開叫極易叫到 7♠ 的。

	N	N		S	
3.	♠AK876				
	♥—	N		S	
	♦K10765	2♠		2NT	→ 2-SSAB
	♣543	3♦	→♦	4♣	→ 2-SDAB
		4♦	→ ¢	4♥	→ ?
	S	4♠	→♥0、♣3	4NT	→ 2-TSCAB
	♠102	5♦	→ 5 個	7♣	
	♥982				
	♦A	¢ 以後回答爲 03、02、20 很容易記的。北			
	♣AKQJ962	家不可改其他合約。			

N

4. ♠AQJ106

♥9

	N		S	
♦94	2♠		2NT	→ 2-SSAB
♣K10863	3♣	→♣	4NT	→ 2-TSCAB
S	5NT	→ 4 個	7♣	

♠K

♥A1082 不需經 2-SDAB 了，4NT 為 2-TSCAB，不

♦A103 能弄錯。

♣AQ972

(二) 3♥、3♠

N

1. ♠KQ9876

	N		S	
♥QJ973	3♠		3NT	→ 2-SSAB
♦8	4♥	→♥	4NT	→ 2-TSCAB
♣8	5♣	→ ¢ ，♥有 Q	5♦	→ ?
S	5♠	→ 3 個	6♠	

♠A1032

♥K10 南家已知低花無失磴，但高花必有一失

♦A1032 磴，所以用 6♠束叫。三線開叫後省略

♣A103 2-SDAB 詢問叫。

2.

N			
♠10	N		S
♥KJ9653	3♥		3NT → 2-SSAB
♦—	4♣ → ♣		4♠ → 2-TSCAB，示♠A
♣A98742	5♠ → 4 個		5NT →♠A有用就上
	7♥ → 選擇 ♥ 爲王牌		

S

♠A93
♥A10742
♦7643
♣K

4♠示♠A，並詢問控制，如♠A 及♦可用 4NT 詢問。北家認爲♠A 有用，但不知王牌爲何，故叫較低花色，由南家決定 pass 或改回 7♥。

3.

N			
♠—			
♥KQ10942	N		S
♦6	3♥		3NT
♣KJ8763	4♣ → ♣		4♦ →2-TSCAB，示♦A
	5♦ → 4		5NT →邀請
	7♣ →♦A 有用		

S

♠9864
♥—
♦A54
♣AQ10952

北家一定有♣K，故以 4♦示 A，再以 5NT 邀請。

(三) 4♠開叫：3～4個失磴，旁門最多一失磴。

```
         N
1.    ♠KQJ975
      ♥—
      ♦QJ10742        N                    S
      ♣8              4♠                   4NT   → 2-SSAB
                      5♦    →♦             6♣    →♣A,邀請
         S            7♦
      ♠A
      ♥10987          南家越叫,補磴越多，6♣是大滿貫邀請。
      ♦AK83
      ♣A975
```

```
         N
2.    ♠AQJ9876
      ♥—
      ♦—              N                    S
      ♣QJ10432        4♠                   4NT   → 2-SSAB
                      5♣                   5NT   →問旁門失磴
         S            7♣
      ♠—
      ♥5432           5NT 是問旁門失磴邀請大滿貫。
      ♦8765
      ♣AK986
```

(四) 5♠開叫比較少，知道原則，有朝一日要用就容易了，旁門最好無失磴。

(五) 4NT 另有雙門型，即♥和◆/♣，旁門也無失磴，如：

 ♠ —
 ♥QJ107654
 ◆KQ10754
 ♣ —

開叫 4NT ，同伴叫 5♣可叫 5♥，表示♥帶低花，它是與 3♥作接續的，當你覺得還不足以表達手中牌情時，可用之。

二、雙門低花之滿貫叫：

3♣、 4♣、 5♣開叫，均表示雙低花，低花控制數無多大變化，只有旁門牌失磴依次減少， 3♣最少 2 個， 4♣最多各一個， 5♣則最多一個。

(一)開叫 3♣

 N
1. ♠987
 ♥—
 ◆AQJ87
 ♣QJ965

N		S	
3♣		3♠	→ 2-SDAB
4♥	→♠3 ♥0	4NT	→ 2-TSCAB
5♣	→¢ ，♣有 Q	6◆	

 S
 ♠AQJ62
 ♥843
 ◆K102
 ♣A8

6◆，約 75%成功率！

 N
2. ♠—
 ♥98
 ♦AK10865 N S
 ♣K10963 3♣ 3♥ → 2-SDAB
 3♠ → ¢ 3NT → ?
 S 4♦ →♠0 ♥2 4NT → 2-TSCAB
 ♠8652 5♦ → 5 個 7♦ →完美無缺
 ♥AK7
 ♦QJ93
 ♣A8

(二)開叫 4♣

 N
1. ♠8 N S
 ♥8 4♣ 4NT → 2-TSCAB
 ♦KQJ86 5♦ → 5 個 5NT →另一種邀請
 ♣A98742 6♣ 6♦
 7♦

 S
 ♠A74 南家並不確定北家兩低花的正確大牌，只
 ♥A965 是以 5NT 告知北家有可能大滿貫。當南家
 ♦A10932 確定爲方塊牌組後，北家因堅強的♦及♣A
 ♣5 故上 7♦。

　　　　　N
2.　♠—
　　　♥8　　　　　　　　N　　　　　　　　　S
　　　♦QJ10874　　　4♣　　　　　　　4♥　　→ 2-TSCAB
　　　♣KQ10962　　　4♠　→ ¢，♣Q　　4NT　→ ?
　　　　　　　　　　　5♣　→ 2+♣Q　　5♥　→♥A 試大滿貫
　　　　　S　　　　　　7♣　　　　　　　7♦
　　　♠8432
　　　♥A1073　　　　北家認為♥A 有用，故叫 7♣，並由同伴決
　　　♦AK93　　　　定王牌(pass 或改為 7♦)。
　　　♣A

(三)開叫 5♣

　　　　　N
1.　♠—
　　　♥—
　　　♦KQJ9876
　　　♣QJ10743

　　　　　S　　　　　　N　　　　　　　　　S
(1)　♠98765　　　　5♣　　　　　　　7♣　→低花補 3 磴
　　　♥9742　　　　AP
　　　♦A10
　　　♣AK

(2)　♠98765　　　　5♣　　　　　　　5♥
　　　♥A974　　　　6♣　　　　　　　pass
　　　♦A10
　　　♣K8　　　　　開叫者知道同伴補 2 磴。

N	N	S	
2. ♠8	5♣	5♠	→♠A
♥—	7♣	7♦	
♦KQJ876			
♣KQJ752			

S
♠A732
♥6542
♦A1032
♣A

三、雙門高花之滿貫叫：

確定的雙門高花只有 4♥、5♥。因限於篇幅，有關 5♥之後續發展，請參考 4♥部份。

(一)4♥：全手 3～4 個失磴，旁門最多一個

N	N	S	
1. ♠KQJ1065	4♥	5♦	→示A，高花補 2 磴
♥QJ10763	6♥	Pass	
♦8			
♣—	如雙低花 A，可以 4NT 問失磴。		

S
♠A8
♥K982
♦A103
♣QJ95

N	N	S	
2. ♠QJ108732	4♥	6♠	→高花補 3 磴
♥KQJ964	7♠	pass	
♦—			
♣—		6♠爲無低花 A 之叫品。	

S	另一種叫牌選擇		
♠AK94	4♥	4NT	→ 2-Ⓣ LAB
♥A7	5♠ →僅高花 3	7♠	
♦QJ86	失磴		
♣QJ53			

N	N	S	
3. ♠QJ9876	4♥	4NT	→ 2-Ⓣ LAB
♥QJ10632	5♥ →只有高花	7♠	
♦—	4 失磴		
♣A			

S			
♠AK10532			
♥—			
♦5432			
♣9762			

第七節　1-AB 系統滿貫叫之發展

一、單門高花：

　　2◆、3◆、4◆、5◆爲單門高花開叫叫品,第一、二家均以二、三定律爲標準,依據 14 控制法則,兩手必須不重複的 12 個控制才能叫上小滿貫大滿貫,所以控制、贏磴、失磴計算要很精確才可以!詢問系統採 1-AB 系統!此系統無 1-SSCAB ,請注意。

(一) 2◆ 開叫

	N		S	
	♠AQJ932			
	♥84	N	S	
	◆Q943	2◆	2NT	→ 1-LSAB
	♣4	3◆ →好的♠	3♥	→ 1-TSCAB
		4◆ → 3 個控制	4♥	→ 1-SAB
	S	4NT → 2 小	6♣	→♣1-SAB
	♠K1065	6♥ →單張	7♠	
	♥A1072			
	◆—	同伴回答♠牌組好牌後,手上已有 9 個控制以		
	♣AKJ104	上,滿貫已不成問題。		

2.
```
      N
  ♠9
  ♥KJ10974        N                      S
  ♦82             2♦                     2NT   → 1-LSAB
  ♣A1064          3♣    →好的♥            3♦    → 1-TSCAB
                  3NT   → 2 個            4♣    → 1-SAB
      S           5♠    4 張             5♣    →再問
  ♠A742                                  6♥
  ♥AQ3
  ♦A743
  ♣K7
```

(二) 3 ♦ 開叫

1.
```
      N
  ♠KQ108764
  ♥9               N                     S
  ♦K43            3♦                     3NT   → 1-LSAB
  ♣86             4♦    →好的♠            4NT   → 1-Ⓣ CAB
                  5♦    → 5 個            6♠
      S           AP
  ♠A93
  ♥A74           線位高，直接 4NT-Ⓣ AB 也不錯，控制重疊狀
  ♦A6            況不多。
  ♣KQJ9
```

N

2. ♠A5

♥AQ107653　N　　　　　　　　　　　　S

♦9　　　　　　　3♦　　　　　　　　　3NT　　→ 1-LSAB

♣1082　　　　　4♣　→好的♥　　　　4NT　　→ 1-□CAB

　　　　　　　　5♦　→ 5 個　　　　　6♥

　　S

♠732　　　　　本可以 4♠表 1-TSCAB ，但爲了戰略上需要，

♥KJ9　　　　　尤其是身價不利時，直接叫 4NT，可避免敵方

♦AKQJ4　　　　叫 5♠、 6♠。

♣9

(三) 4♦ 開叫：成局叫品，更宜謹慎

　　　N

♠98

♥KQJ108742　N　　　　　　　　　　　S

♦K8　　　　　　4♦　　　　　　　　　4NT　　→ 1-LSAB

♣6　　　　　　5♣　→好的♥　　　　5♦　　→ 1-TSCAB

　　　　　　　　6♦　→ 4 個　　　　　7♥　　→值得一叫

　　S

♠ —　　　　　這種牌在比賽中最易大輸贏， 4NT 是有點賭的

♥A95　　　　　味道，身價很重要，如有對無，敵方的 7♠將是

♦A10643　　　很好的犧牲叫，果敢會帶來幸運。

♣A9842

```
         N
    ♠AQJ108542
    ♥1096
    ♦73           N              S
    ♣ —           4♦             4♥      →想打 4♥
                  4♠    →不！     5♣      → 1-TSCAB
         S        5♥    → 5 個    5NT     →邀請不可叫6♣
    ♠K93          7♠
    ♥ —
    ♦AKQ108    又是大膽嘗試！
    ♣97653
```

(四)5◆開叫

　　5◆開叫在第三家才可能出現，爲記憶方便及竄叫效用，特別
列出，如果手持下牌，兩家 Pass 後，你可以叫 5◆的。

　　♠10　♥QJ10976543　♦10　♣8

△上述單門高花是在極配合之下的叫品，可做個歸納（如果稍爲
　　換一下牌型，就會起很大的變化的）。

△開叫者（隊附）

1. 第一、二家開叫儘量合於規定。第三家就自由多了。

2. 回答時，好牌、壞牌要充分區隔。

3. 注意身價、比賽方式及目前處境。

4. 在眞實比賽中是比較激烈的。

△答叫者（隊長）

1. 引導叫品掌握 14 控制法則。
2. 調整控制，數一數、算一算贏磴，反推算也為重要技巧。
3. 安全合約下衝向滿貫。
4. 超過成局線用 1-田CAB

△ 沒有任何例外，14 控制法則必須牢牢抓住，A 與 K、缺門、單張都是滿貫的要素。

△ 王牌能夠沒有失磴當然也是重要的要素，否則連敲兩次王，贏磴可能就不足了。

二、單門低花滿貫叫：

滿門低花 3NT 、 4NT 開叫，常以竄叫阻塞為主，但仍不排除好的滿貫。

(一)3NT 開叫後有幾種變化

開叫者	答叫者		
3NT	4♣	→	♣就 Pass ，♦就叫 4♦，不迫叫
	4♦	→	迫叫 1-LSAB
	4♥	→	直接 1-TSCAB ，再叫 5♥就是以♥成局
	4♠	→	直接 1-TSCAB ，再叫 5♠就是以♠成局
	4NT	→	1-田CAB
3NT	4♦	→	迫叫 1-LSAB
4♥		→	好的♣
4♠		→	好的♦
5♣		→	差的♣
5♦		→	差的♦

N

1. ♠ —
 ♥1096
 ♦AQJ98732
 ♣K8

N		S	
3NT		4♦	→ 1-LSAB
4♠	→好的♦	5♣	→ 1-TSCAB
6♣		6♦	

S
♠A762
♥AK5
♦K104
♣QJ9

南家 7 個控制，問題♣上面，希望北家♣上有控制。

N

2. ♠A109
 ♥ —
 ♦1097
 ♣KQJ10864

N		S	
3NT		4♦	→ 1-LSAB
4♥	→好的♣	4♠	→ 1-TSCAB
5♣	→ 5 個	5♥	→ 1-SAB
5NT	→♥缺	7♣	

S
♠8
♥10763
♦AKQ6
♣A952

此叫品一定要在身價有利狀況才叫，否則直接 4NT-1-囗CAB。

(二)4NT 開叫

```
    N
♠7
♥96
♦9                    N                    S
♣AKJ1097532          4NT                   6♣
                     pass

    S
♠A1084               不能希望 7♣
♥10
♦AQ652
♣864
```

第八節　2NT 示 AKQ 滿貫叫之發展

2NT 開叫後爲示 A 、 K 、 Q 叫品，與其他詢問系統，略爲不同：

```
    N
♠AKQJ963
♥KQ9                 N                    S
♦AK                  2NT                  3♥      →♥A
♣8                   3♠      →牌組        4♣      →♣A
                     7NT                  AP

    S
♠10                  如無 A ，叫回開叫者原牌組 (3♠) 或 NT ，
♥AJ864               再表示 K ，如反向叫，當然沒關係。
♦743
♣A963
```

N
2. ♠A9

♥AKQJ9

♦AKQ83

♣8

N		S	
2NT		3♣	→沒有 A
3♥	→牌組	3NT	→沒有 K
4♦	→第二門	4♥	→什麼都沒有
pass			

S

♠632

♥632

♦832

♣10932

N
3. ♠A8

♥AKQJ6

♦KQ1087

♣7

N		S	
2NT		3♦	→♦A
3♥	→牌組	4♣	→♣A
4♦	→第二門	4♠	→♠K
7♦		pass	選 7♦

S

♠K943

♥ —

♦A942

♣A9643

表示 A 一定由上而下，所以 4♠一定是♠K 。

N

4. ♠AKQ
 ♥AK6
 ♦KQJ6
 ♣QJ10

N		S	
2NT		3♣	→沒有 A
3NT	→平均牌	4♠	→ To play
pass			

S
♠1097643
♥2
♥42
♣K85

N

5. ♠AQ8
 ♥AQ
 ♦KQJ10
 ♣AK8

N		S	
2NT		3♣	
3NT	→平均	4♣	→轉入 NT-Ⓣ PAB
4♥	→ 25 HCP	4♠	→ NT-Ⓣ CAB
5♠	→ 8 個	6♣	→ SAB
6♥	→ 2 大	6NT	→僅此合約

S
♠K96
♥K42
♦754
♣QJ62

5♠回叫，反算一下，知道同伴為 3A2K 因為沒有答 ¢，所以非 2Q，一定是 3Q1J 全手少一個 A 而已。

	N		S	
6.	♠ —			
	♥AK1096	N		
	♦7	2NT	3♦	→♦A
	♦AKJ10942	4♣　→牌組	5♣	→♣有一大牌
		5♥　→第二門	6♥	→♥有一大牌
	S	7♣	pass	→選♣
	♠7632			
	♥Q2	如果沒大牌叫 4NT，比 5♣低，所以叫 5♣一		
	♦A9642	定有一大，叫 6♥是同理。		
	♣Q3			

第九節　戰鬥的眞相

在實際比賽中，常常是非線型、非經驗法則所能掌控的，例如在三、四、五線的迫伴賭倍(Take out double)合作性賭倍(C.D.)和蓋叫(over call)其控制數、輔助控制、贏磴、失磴的計算，一定心中長存 14 控制法則，以互動、圓熟的心，必能駕馭得很好。

第十節　結論

滿貫叫品並不難，但一定要牢牢記住下列各項：

1. 從 1♣、1♦、1♥、1♠、1NT、2♣、2NT 各項意義及其範圍。
2. 開叫 2♦、3♦、4♦、5♦、3NT、4NT、3♣、4♣、5♣、
 2♥、2♠、3♥、3♠、4♠、5♠以及 4♥、5♥之各項意義及限制。
3. 14 控制法則及調整方式。
4. 各詢問系統之熟練。
5. 各項叫品均帶攻擊與防禦性。防禦性強的牌儘量不用各種特

約開叫，同樣的，攻擊性強的牌，不要墨守開一線或 2♣叫品，讓敵方竄叫、阻塞住。

6.叫滿貫過程中一定要加一加、算一算，要定最後合約時，先在心中打一打。

7.當遇到大勝負的牌時，擠、投、偷、搶、詐，太極制都極力支持。

8.多叫、多打，採取主動。

9.前述各式叫品都是系統性的，寧可不用，不要只採用其中之一，因為那對大家都是不好的。也是不公平的。

10.開始採用本制度時，最好依照規定範圍叫牌，等純熟了，自然會形成一股力量，要變再變（例如牌型、牌點）。

11.本制度希望同伴間多互相切磋。單單叫牌，有時都要比比賽有趣多了。

12.如果你是隊長，叫上滿貫後，你要能寫出同伴的牌，牌型不會差一張以上，牌點不應差一個 J 以上。當然無關緊要的牌另當別論。

13.如果你已精讀本制度，再看看很多國際比賽，或以前自己曾失叫的，應該會有看山已非山，望水更似水的不同感覺吧！

14.本制度隱含 IQ (智慧力)、 EQ (感性交流力)、 CQ (創意力)、PQ (潛能)，四種力的結合。

測試九　雙手牌叫品

試先看叫品，寫出你和同伴牌型牌力，右牌供參考！
(你購想的牌可能和右牌完全不同)

1. 伴　　　　　　　你
 1♣　→ 18~20　1♠　　　　　　　伴　♠AK10 8 5 3　你　♠Q 7 6 2
 3♦　→ TSCAB　3♠　→ 1　　　　　　♥9　　　　　　　　♥A10 3
 4♣　→ SSCAB　5♣　→ 4　　　　　　♦AK 8 5　　　　　♦9 4
 5♦　→ SAB　　5♠　→ ?　　　　　　♣A 3　　　　　　　♣K 7 6 2
 6♣　→ SAB　　6♥　→ ?
 7♠　　　　　　AP

2. 伴　　　　　　　你
 1♥　　　　　　2♦　　　　　　　　伴　♠AJ 6　　　　　你　♠7 3
 3♦　　　　　　3♥　→ TSCAB　　　　♥KQ 9 8 6　　　　♥A J 5
 3♠　→ ¢　　　3NT　→ ?　　　　　　♦QJ10 5　　　　　♦AK9 7 4 2
 4♣　→ 2 + ♥Q　4NT　→ D.V.　　　　♣7　　　　　　　　♣A 8
 5♥　→ 1　　　7NT
 AP

3. 伴　　　　　　　你
 1♦　　　　　　1♠　　　　　　　　伴　♠K　　　　　　　你　♠A 8 7 6 2
 1NT　　　　　2♥　　　　　　　　　♥KQ 9 8　　　　　♥A J 6 4
 3♥　　　　　　3♠　→ TSCAB　　　　♦10 8 6 2　　　　♦AKQ 5
 4♠　→ 4 個　　4NT　→ D.V.　　　　♣A J 8 6　　　　　♣—
 5♦　→ 1A　　　5♠　→ SAB
 6♦　→ ?　　　7♥ (6♥)
 AP

4.　伴　　　　　　你
　　1♣　　　　　　1♠　　　　　　　伴　♠KQ　　　　你　♠A10973
　　2♦　　　　　　4♣　→ TSCAB　　　♥AK2　　　　　♥—
　　5♣ → 4個　　5♠ → SSCAB　　　♦AKJ97　　　　♦Q103
　　6♦ → 6個　　7♦　　　　　　　♣732　　　　　♣AK1053
　　AP

5.　你　　　　　　伴
　　2♣　　　　　　2NT　　　　　　　你　♠AQJ763　　伴　♠K52
　　3♠　　　　　　4♣　　　　　　　♥AQ6　　　　　♥10874
　　5♥ → TSCAB　6♣　　　　　　　♦4　　　　　　♦AK3
　　6♠(7♠)　　　AP　　　　　　　♣AKQ　　　　　♣1073

6.　你　　　　　　伴
　　2♣　　　　　　2♥　　　　　　　你　♠AK　　　　伴　♠10962
　　3♣　　　　　　4♣　　　　　　　♥AQ7　　　　　♥K942
　　4♥ → TSCAB　5♦　→ 3個　　　♦A6　　　　　♦—
　　5NT→邀請　　7♣ (7NT)　　　♣AJ8642　　　♣K10954
　　AP

7.　你　　　　　　伴
　　2NT　　　　　　3♠　　　　　　　你　♠10　　　　伴　♠A942
　　4♥　　　　　　4NT　　　　　　　♥AKQ108　　　♥932
　　5♦　　　　　　6♦　　　　　　　♦AK1043　　　♦Q85
　　6♥ (7♥)　　　AP　　　　　　　♣AQ　　　　　♣J73

8.　你　　　　　　伴
　　2♣　　　　　　2NT　　　　　　　你　♠AK1098　　伴　♠QJ74
　　3♣　　　　　　3♥　　　　　　　♥6　　　　　　♥A9842
　　3♠　　　　　　4♣　　　　　　　♦K　　　　　　♦AJ62
　　5♦　→ TSCAB　6♣　→ 3個　　　♣AKQJ97　　　♣—
　　7♣ (7NT)　　AP

9. 　你　　　　　　　伴
　　1◆　　　　　　　1♠　　　　　　你♠AK　伴　　　　　♠8 5 4 3 2
　　3♣ →高檔55↑ 4♣ →支持　　　♥10　　　　　　　♥8 4 2
　　4◆ → TSCAB　　5◆ →4個　　◆AJ10 7 5　　　　◆ —
　　5NT→ A ？　　　6♣　　　　　♣KQ10 8 5　　　　♣A 9 7 4 2
　　Pass

　　　　　　　　　　　　　　　　△.在世界杯賽只叫到1◆和2♣

10.伴　　　　　　　你
　　1♥　　　　　　　3◆ → TSCAB　伴　♠Q J 6　　　　你　♠AK 5 3
　　4◆ →4個　　　　4♠ → SSCAB　　♥Q J 6 5 3 2　　　♥K10 9 8
　　5♥ →3　　　　　6♥　　　　　　　◆AK 3 2　　　　　◆Q 7 4
　　　　　　　　　　　　　　　　　　♣ —　　　　　　　♣A10

　　　　　　　　　　　　　　　　△.在世界杯賽，只叫至 5♥。

11.伴　　　　　　　你
　　1♥　　　　　　　2♠ → TSCAB　伴　♠8 4　　　　　你　♠AK2
　　3♥ →3個　　　　4♣ → SSCAB　　♥AQJ 9 4 2　　　♥K10 5 3
　　4NT→3個　　　　5♥ → 2 loser　　◆AK9　　　　　　◆J 7 3
　　Pass　　　　　　　　　　　　　　♣J 2　　　　　　　♣A 7 4

　　　　　　　　　　　　　　　　△.3433 牌型，且無輔助控制，滿貫
　　　　　　　　　　　　　　　　　並不好，世界杯中，有 3 家叫 6♥
　　　　　　　　　　　　　　　　　down 1 ， 1 家叫 4♥。

12.你　　　　　　　伴
　　1♣　　　　　　　1♥　　　　　　你　♠Q 10　　　　伴　♠K 6
　　3♥　　　　　　　3♠ → TSCAB　　♥A 6 3 2　　　　♥K10 9 7
　　3NT→ ¢　　　　4♣ → ?　　　　　◆4　　　　　　　◆A10 9 3
　　4◆ →2個　　　　4♥ → 2 loser　　♣AKJ10 5 3　　　♣Q 8 7
　　pass

　　　　　　　　　　　　　　　　△共 11 個控制，多♥Q 才有 6♥，世
　　　　　　　　　　　　　　　　　界杯中， 1 家 4♥ over 1 ， 1 家
　　　　　　　　　　　　　　　　　6♥ down 1 。

13.
你	伴
2♣	2♥
3♣	3♥
4♦	5♣
5♦　→ TSCAB	5NT　→ 2 個
7♣	

你　♠A 8	伴　♠K 10 9
♥A	♥K 9 7 6 4 3 2
♦AK8 7	♦5
♣AKJ 9 8 3	♣Q 7

△在世界杯，一家叫到 5♣，一家
　叫到 6♥，分配不良 down 1。

14.
你	伴
1♣	1♦
1♥	3♣　→ 6 個控制以上
3♦　→ TSCAB	4♦　→ 4 個
4♥　→ SSCAB	5♥　→ 4 個
6♣	AP

伴　♠AK 4 3	你　♠5
♥A 9 6 3	♥KQ 4
♦9	♦AK 5 3 2
♣A J 6 4	♣Q 10 8 7

△在某一國際比賽中，有一家叫
　到 3NT，一家叫到 7♣，♣K
　偷不到 down 1，6♣ 應該叫
　到，♠、♦重複，少♣K 為最重
　要因素。

15.
伴	你
1NT	2♣
2♦	3♣　→ NT-Ⓣ PAB
3♦　→ 17 HCP	3♥　→ NT-Ⓣ CAB
4♣　→ 6 個	4♦　→ SAB
5♣　→ 2 大 4 張	5♥　→ SAB
5♠　→ 1 大	6♣　→ SAB
6NT→ 2 大 4 張	7♦　→ 13 磴

伴　♠Q 9 8	你　♠AKJ 6
♥A 8	♥10 4 2
♦AK 7 2	♦QJ10 5
♣K J 6 3	♣A 5

△已知高花可墊牌，梅花可王吃
　7♦王牌堅強(低花 4 4)。

16.伴　　　　　　　你

2♣(敵 2S)　　3♦(敵 4S)　　　　伴 ♠ —　　　　　你 ♠J 4 2

4NT　　　　　5♦　　　　　　　　♥AKQ 7 4 2　　　♥ —

5♠　　　　　6♣　→♣A　　　　♦AKJ 8 5　　　♦10 9 7 6 5 2

7♦　　　　　　　　　　　　　　♣K J　　　　　　♣A 9 5 2

　　　　　　　　　　　　　　△ 1.3♦爲正性答叫牌組。

　　　　　　　　　　　　　　　 2.在 國 際 性 比 賽 ， 1 家 叫 到

　　　　　　　　　　　　　　　　 5♥ ， 1 家 叫 到 6♦ 。

　　　　　　　　　　　　　　　 3.2S 、 4S 爲敵方插叫。

17.你　　　　　　　伴

1♣　　　　　　1♥　　　　　　你 ♠A J 6　　　伴 ♠K 9 5

2♦　　　　　　3♣　→♣第二門　　♥ —　　　　　♥A J 9 6 5

4♠　→♣之 TSCAB　5♥　→ 3 個　　♦AK10 9 6　　♦2

5NT → A ?　　　6♦　→ 1A　　　♦KQ J 10 9　　♣A 5 4 3

7♣　→ 13 磴

　　　　　　　　　　　　　　△同伴♦不會超過 2 張，國際性

　　　　　　　　　　　　　　　比賽無人叫到 7♣。

18.你　　　　　　　伴

1♣　　　　　　1♥　　　　　　你 ♠AKJ 8 7 5　伴 ♠Q 4 2

2♠　　　　　　3♠　　　　　　♥ —　　　　　♥Q 7 5 3

4♣　→ TSCAB　4♠　→ 2 個　　♦K 5　　　　　♦A 10 7 6

6♦　→邀請　　7♠　→♦A　　　♣AQ J 10 5　　♣K6

AP

　　　　　　　　　　　　　　△ 6♦爲 6 線 SAB，有 A 就上

　　　　　　　　　　　　　　　7♠，在國際比賽中，沒有叫

　　　　　　　　　　　　　　　到 7♠。

第十章 太極境界

橋　篇

太極橋制是秘笈、是心法、是圓的、是互動的，越熟練越圓融，越自在越能借力使力，揮洒自如，是意在橋先，潛能源源（圓圓）而出，如長江大河，滔滔不絕，莫之能禦。

生　命　篇

橋藝與太極本來是無相關性的兩回事，個人也從不希求，從不相信神秘靈異事體，但自從定名爲太極橋制，日夜推演深思以後，卻豁然有所得。

宇宙時空的推移互動，光與非光、實體與虛據、藉律動運行，構築而成的 n 度空間，是超乎想像，渾圓柔潤的無限延伸，人也能用思維的方式，環繞成無數的意境時空，並利用垂直水平的串聯接續，演繹羅織成一個存在性的太極宇宙。

進而，人更能夠和自然契結，透過潛能意識衝激流 (impules) 的啓發激盪，創見天人合一的靈身，既入世又出世，精氣神豐裕和樂的妙諦境界，人之爲生，生之爲人，超越宗敎，世俗的約束，自身也就是一個宇宙太極。

小時候知道了兩極星（南極、北極）的光到達地球需數十萬光年以後，曾擴大想像力：到底人是否是基因、細胞腺體甚至菌

類的宇宙，而人也只是地球的細菌，一方面豐富了她，一方面又無情的踐踏她！擴而大之，地球也只是太陽系或銀河系另一種生殖方式，太陽的光，不也隨時照顧著地球嗎？更遙遠的黑洞、白洞、時空交替鉅變，也許只是整個無限的一晝（光、白洞）夜（非光、黑洞）而已。人的思維比光速還快，光比電還快，電腦終將被光腦（另一形式）所替代，但人生而有涯，思維卻是無極的。

　　以此獻給我的至愛，內子謝娟，女喬婷，子喬植，親友，橋友，二千多萬同胞，以及全世界愛好豐裕和樂的人類，全宇宙的生物與無生物，太極之非光與光。

獻　言

△　成功為失敗之母。
　　緬懷於往日的成就、光榮，不求改進，最後必被淘汰。

△　變！變！變！一切都在變，唯一不變的還是"變"。
　　"變"成為唯一的真理，而且越來越快。

△　昨日的真理已成垃圾，今日之夢想，明日將成真。
　　圓奧林匹克之夢，就自今日始。

△　瘋狂的偉大─賈布斯。
　　瘋狂一下，創意將源源而出。

△　"美"上校：「你知道，在戰場上你從來沒贏過我們！」
　　"越"上校：「也許不錯！但那並不重要。」
　　有比獲得最後勝利，取得冠軍更重要的嗎？

附　錄
雙向開叫推演

1.　　　N
♠AQ 9 4 2
♥A10 7 6 4
♦5 3 2
♣ —

　　　　S
♠K
♥KQ 8 5 3
♦A 8 6
♣8 6 5 4

（一）

N	S
2♠	2NT → 2-SS
3♥　→♥	3♠　→ 2-SD
4♥　→ 3, 0	4NT → 2-TSC
5♦　→ 5	7♥

（二）

S	N
1♥	3♠　→♣ void
4♠　→ SSC	5♥　→ 3
5♠　→ SAB	6♣　→ AQ
7♥	

註：附錄中省略各特約叫縮寫之最後二字 AB，並將解說簡略化。

2.　　　N
♠AQ 8
♥K10 9 6 5 4
♦J 4
♣10 4

　　　　S
♠K 5
♥QJ
♦AK 9 8 5
♣AK 7 6

（一）

N	S
2♦	2NT → 1-LS
3♣　→♥	3♠　→ TSC
3NT　→ ¢	4♣　→ ?
4♠　→ 4 + ♠Q	6♥

（二）

S	N
1♣	1♥
2♦	2♥
3♥	3NT
4NT →Ⓣ C	5NT → 4
6♥	

3.　　　N
♠AK10 8 2
♥Q
♦7 6 4 2
♣AKJ

（一）

N	S
1♠	2♥
3♣	3♥
4♥	4♠ → TSC
5♠ → 4	5NT → D.V.
6♥ → 1A	7♥

（二）

S	N
1♥	1♠
3♥	4NT → ⊤C
5♥ → 6	6♦ → ♦?
6♠ → AQ	7♥

　　　S
♠7 5
♥AKJ10 9 8 4
♦AQ
♣9 8

4.　　　N
♠QJ10 9 6 2
♥KQ10 9 8 4
♦7
♣ —

（一）

N	S
4♥	4♠

（二）

S	N
1♦	1♠
2♣	2♥
2NT	4♥
4♠	

　　　S
♠K 8
♥J 7
♦AQ10 9 6
♣A 7 5 3

5.　　　N
♠AKJ 8 7 6 5
♥7
♦K10 9 7 5 3
♣ —

（一）

N	S
1♠	2NT
3♦ → TSC	4♣ → 3
4♦ → SAB	4♠ → A✕
6♥ → SAB	7♣ → ♥A

（二）

S	N
1♣	1♠
2♣	3♦ → TSC
4♣ → 3	4♦ → SAB
4♠ → A✕	6♥ → SAB
7♠ → ♥A	

　　　S
♠Q 9 4 3
♥AJ 8
♦A 2
♣Q 9 7 2

南家已表示過 4♣爲 3 控制，北家再叫 4♦爲 SAB，由於南家♦上的 2 控制不可能爲缺門(果眞如此，則在 1♠開叫後之答叫應爲 4♣)；故按 SAB 的張數回答 2 張，即表 A✕ 雙張。

6.　　　N

♠A10 8
♥K 9 3
♦6
♣AK10 7 6 2

　　　S

♠9 3
♥AQJ 7 4
♦A 5
♣QJ 9 4

（一）

N	S
1♣	1♥
3♣	4♣
4♥ → TSC	4♠ → ¢
4NT→ ?	5♦ → 3 + Q
5NT→ D.V.	6♦ → 1
6♥	7NT

（二）

S	N
1♥	2♣
3♣	3♥ → TSC
3♠ → ¢	3NT → ?
4♦ → 3 + Q	4NT → D.V.
5♦ → 1	7NT

例（一）中南家因有♥5張帶J，故上 7NT。

7.　　　N

♠AKJ 3
♥AK 5
♦K 8 6 2
♣K 8

　　　S

♠Q 6
♥Q 7 3
♦A10 9 5
♣AQJ 4

（一）

N	S
2♣	2NT
3NT	4♣ → NT-Ⓣ P
4♠ → 21HCP	5♣ → NT-Ⓣ C
6♣ → 8	6♦ → NT-S
6♥ → 1 大	6♠ → NT-S
7♥ → 4 張	7NT

（二）

S	N
1NT	2♣
2♦	3♣ → NT Ⓣ P
3♠ → 15HCP	3NT → NT Ⓣ C
4NT → 4	5♣ → NT-S
5♠ → 3	6♦ → NT-S
6♥ → 1	7NT → 13 礅

7♦ down 1 ， 7NT make 。例（一）中，北家也可在南家叫 2NT 後叫
3♦，但♦不太好，故叫 3NT 。南加已知北加大牌爲 2A 4K 1J 。

8.　　　N

♠AJ 3
♥AKJ 5
♦KQ 6 2
♣K 8

　　　S

♠Q 6
♥Q 7 3
♦AJ 9 5
♣AQ 7 4

（一）

N	S
2♣	2NT
3NT	4♣ → NT-Ⓣ P
4♠ → 21	5♣ → NT-Ⓣ C
5NT → 7	6♦ → NT-S
7♣ → 4 張 2 大	7♦

（二）

S	N
1NT	2♣
2♦	3♣ → NT Ⓣ P
3♠ → 15	3NT → NT Ⓣ C
4NT → 4	5♣ → NT-S
5NT → 4 張	7♦

7♦ make ， 7NT down 1 。牌型點力位置很清楚。

9.　　N
♠AKJ85
♥Q962
♦Q98
♣A

　　　S
♠964
♥AK10873
♦AK7
♣K

（一）

N	S
1♠	2♥
4♥	4♠ → TSC
5♠ → 4	5NT → D.V.
6♦ → 1	6♥(7♥)

（二）

S	N
1♥	2♠ → TSC
3♠ → 4	4♣ → SSC
5♣ → 4	5♠ → SAB
5NT → 3張小	6♦ → SAB
6♥ → 3張	Pass

南家知道北家沒有♠Q，低花是否重疊要判斷，同伴跳4♥，很可能♣是單A。

10.　　N
♠A109762
♥7
♦7
♣KJ1087

　　　S
♠K
♥A10854
♦A85
♣AQ93

（一）

N	S
3♠	3NT → 2-SS
4♣ → ♣	4♥ → 2-TSC
5♦ → 3	7♣

（二）

S	N
1♥	1♠
2♣	3♦ → TSC
3♠ → 1或5	4♦ → 1或5
4♠ → 5	4NT → D.V.
5♦ → 1	5♠ → SAB
6♣ → K	7♣

11.　　N
♠AKQJ8742
♥972
♦8
♣A

　　　S
♠9
♥A863
♦AKQ5
♣9864

（一）

N	S
2NT	3♥ → ♥A
3♠	4♦ → ♦A
4NT → 等待	5♦ → ♦K
5NT → 等待	6♦ → ♦Q
7NT → 13磴	

（二）

S	N
1♦	2♠ → TSC
3♣ → 5	3♠ → 2 or 5
4♣ → 5	4NT → D.V.
5♦ → 1A	7NT

12.　　N
♠KQ10
♥6
♦AK 9 7 6 2
♣A 8 4

　　　S
♠AJ 9 5 4 2
♥AJ 8 7 5 3
♦Q
♣7

（一）

N	S
1♦	1♠
3♦	3♥
3♠	4♦ → TSC
4NT → 6	5♣ → SSC
5NT → 3	6♣ → SAB
6♦ → A	7♣

（二）

S	N
1♠	2♦
2♥	3♠ →強支持
4♦ → TSC	4NT → 6 個
5♣ → SSC	5NT → 3
6♣ → SAB	6♦ → A
7♣	

13.　　N
♠QJ10 9 8 5
♥ —
♦AKQ 9 8
♣10 3

　　　S
♠AK
♥AJ10 8 7 2
♦5 4
♣A 8 4

（一）

N	S
1♠	2♥
3♦	4♣
4♦	4♠
5♣ → TSC	5♠ → 6 個
5NT → D.V.	6♦ → 1A
7♠	

（二）

S	N
1♥	1♠
3♥	4♦
4♠	5♣ → TSC
5♠ → 6	5NT → D.V.
6♦ → 1A	7♠

例（一）中南家的 4♣、4♠叫品表示極好的牌。北家用 4NT-□ CAB
亦可。

14.　　N
♠AKJ 9 8 6 2
♥AKQJ10 3
♦ —
♣ —

　　　S
♠ —
♥7 6 2
♦AK10 9 8 4
♣A10 6 4

（一）

N	S
2NT	3♦ →♦A
3♠	4♣ →♣A
4♥	5♦ →♦K
7♥	Pass

（二）

S	N
1♦	1♠
2♦	2♥
3♣	3♥
4♥	7♥

例（一）中南家選♥爲王牌，故 Pass。

15.
N
♠J 9 8 6 4
♥AJ 10 8 2
♦K 4
♣A

S
♠AK
♥KQ 9 4
♦A 9 7 6
♣8 7 2

（一）

N		S	
1♠		2♦	
2♥		4♣	→ TSC
5♣	→ 4	5♦	→ SSC
5NT	→ 2	6♣	→ SAB
6♦	→ A	7♥	

（二）

S		N	
1NT		2♥	
2♠		3♥	
4♦	→支持♥	4♠	
5♦	→ 6	5NT	
6♦	→ 1A	7♥	

例（一）中，於 6♣之後，北家已可跳 7♥了。例（二）中，南家知道北家的♠是 AK。

16.
N
♠A10 9 6
♥K 8
♦KQ 9 6
♣A 3 2

S
♠4
♥A 9 3
♦AJ 10 7 4
♣QJ 8 7

（一）

N		S	
1NT		3♥→ 1 3 5 4	
3♠		3NT	
4♦	→好牌	4♥	→ 示叫
4NT	→田 CAB	5♦	→ 5 個控制
6♦		Pass	

（二）

S		N	
1♦		2♥	→ TSC
3♥	→ 4	3♠	→ SSC
3NT	→ ¢	4♣	→ ?
4♦	→ 2 + ♣Q	4♠	→ SAB
5♣	→單或 K	6♦	

17.
N
♠7 6 5
♥K 9 3
♦AK 8
♣AQJ 8

S
♠9
♥A 7 5
♦QJ 6 5 3
♣K 9 5 2

（一）

N		S	
1NT		3♥→ 1 3 5 4	
3♠		3NT	
4♣	→ TSC	4♥	→ 5 個控制
6♣			

（二）

S		N	
Pass		1NT	
3♥		6♣	
Pass			

例（二）中，由於南家不能開叫，故北家在 3♥之後就可叫 6♣了。

18.　N

♠KQJ 8
♥9 7 3
♦AK
♣K 9 8 7

　　　S

♠A10 5
♥6
♦QJ 7 6 4
♣AJ 5 3

（一）

N	S
1NT	3♠ → 3 1 5 4
4NT→Ⓣ CAB	5♦ → 5
6♠	Pass

（二）

S	N
1♦	1♠
2♣	2♥
2♠	3♣ → TSC
4♣ → 4	4♦ → SSC
4NT → 2	6♠

6♠很好，但 6♣必須找♣Q，一口乾的王牌相當重要。

19.　N

♠A 8
♥A 9 7 2
♦AJ 4 2
♣AK 8

　　　S

♠KQJ 9 6 4 3
♥J
♦10
♣QJ 7 2

（一）

N	S
1♣	1♠
2NT	4♣ → NT-Ⓣ P
4♦ → 20	4♥ →Ⓣ C
4NT→ 9	5♣ → SAB
5♥ → 2 大	7NT

（二）

S	N
3♦	3NT → 1-LS
4♦ →好♠	4♥ → 1-TSC
5♠ → 4	6♣ → 1-S
6NT → Q	7♣

例（一）為 NT — AB 系統之另一型，同伴 20 HCP，不可能 5 個控
制，9 個則一定是 4A 1K 1J，♣AK 配合，7NT 就簡單了。例（二）
中，因北家不能確定南家的♣為 QJ✕✕ ，故不能叫 7NT 。

20.　N

♠A10 9 2
♥AJ 7 3
♦J 2
♣AK 4

　　　S

♠KQJ 7 5
♥6
♦A 7 5
♣QJ 8 3

（一）

N	S
1NT	2♥
3♠	4♣ → TSC
4♥ → 5	4NT → D.V.
5♦ → 1A	5♥ → SAB
5♠ →♥A	6♥ → SAB
7♣ → 4 張	7♥

（二）

S	N
1♠	3♦ → TSC
3♠ → 5	4♣ → SSC
4♠ → 2	5♣ → SAB
5♥ → 4 張	5NT →邀請
6♥	7♠

低花無失磴，王牌22就很簡單。例(二)中，南家持♥單張，♠KQJ ，
故以 6♥表示興趣，其實在 5♥後，南北均有理由直接叫 7♠。

21.　N
♠AKQJ10 9 6
♥A 8
♦ —
♣J 8 7 2

　　　　S
♠7 4
♥K 7 6
♦Q 8 7
♣AKQ 6 4

（一）

N	S
1♠	2♣
3♠	4♣
5♥ → TSC	6♣ → 6 個
7♠	

（二）

S	N
1♣	2♠ → TSC
3♣ → 5 或 1	3♠ →再確認
4♣ → 5	5♥ → SAB
5NT → K	7♠

22.　N
♠AKQ10 2
♥J 7 3
♦8
♣A 8 7 3

　　　　S
♠J 6 5
♥AKQ 7 5
♦AK 8
♣10 5

（一）

N	S
1♠	2♥
3♣	3♦
3♥	3♠ → TSC
3NT→ ¢	4♣ → ?
4♥ → 3 + Q	4NT → D.V.
5♦ → 1A	7NT

（二）

S	N
1♥	1♠
2♦	3♣
3♠	4♥ → TSC
4♠ → ¢	4NT → ?
5♦ → 3 + Q	5NT → D.V.
6♥ → AK	7NT

23.　N
♠AQ10 9 6
♥ —
♦AKQ 8 7
♣J 8 6

　　　　S
♠KJ 8 5 2
♥AKQ 6
♦5
♣Q 7 4

（一）

N	S
1♠	2NT
3♣ → TSC	3♠ → 6 or 2
4♠	Pass

（二）

S	N
1♠	3♣ TSC
3♦ → ¢	3♥ ?
3♠ → 6 or 2	4♠
Pass	

北家可以推算出南家至多為 5 控制，牌例重複，故必然表示 2 控制
(即♠K)，則梅花至少有 2 失張，因此不會有滿貫了。

24.　　N
♠AKQ 6
♥K 5
♦Q10 9
♣Q 8 7 5

（一）　　　　　　　　　　　　　　（二）

N	S		S	N	
1NT	3♦	→ 4 4 4 1	1♦	1♠	
3♠	4♦	→ cue bid	3♠	4♣	→ TSC
4♥ → cue bid	4♠		4♥ → 1	5♦	→ SSC
4NT→Ⓣ CAB	5♥	→ 6	5NT → 6	6♠	
6♠			Pass		

　　　　S
♠J10 9 4
♥AJ 7 4
♦AK 7 6
♣4

南家的 4♦ 表示♣單張。如♥單張會叫 4♣，北家即束叫 4♠。

25.　　N
♠K
♥9 8 7 6
♦AKQ10 9 7
♣A 8

（一）　　　　　　　　　　　　　　（二）

N	S		S	N	
1♦	1♥		1♥	2♦	
3♥	3♠	→ TSC	2♠	3♥	
4♣ → 1	4♦	→ SSC	3♠ → TSC	4♣	→ 1
5♣ → 7	7♥		4♦ → SSC	5♣	→ 3 or 7
			5♦ → ?	5♠	→ 7
			7♥		

　　　　S
♠A10 7 5
♥AKQJ10
♦ 5 2
♣9 4

例（一）中因北家跳叫 3♥，南家就知道北家有 6 個控制以上，應
嘗試滿貫。他也可以用 4NT-Ⓣ CAB 詢問。

26.　　N
♠AKQ10 8
♥ 8 7
♦A 7 2
♣A 8 7

（一）　　　　　　　　　　　　　　（二）

N	S		S	N	
1♠	3♥	→ TSC	1♥	1♠	
3NT→ 1 or 5	4♥	→再確認	2♥	3♣	→過度叫
5NT→特別好	7♥		4♥	4NT	Ⓣ CAB
7NT			5♠ → 7 個	5NT	→ 7 或 8 張
			7♥ → 8 張	7NT	

　　　　S
♠J 6
♥AKQJ 9 6 4 3
♦ 一
♣10 5 4

例（一）中，北家知道南家是♥獨立牌的詢問叫，因自己為特別好
牌，除♥外，控制極佳，故積極答叫，反客為主。

27.　　N
　♠KJ10 9
　♥Q10 2
　♦AK10 2
　♣9 6

　　　S
　♠AQ 5 4
　♥AKJ 7 3
　♦ —
　♣A 7 5 2

（一）

N	S
1♦	1♥
1♠	3♣ → TSC
3♠ → 2	4♥ → SSC
5♥ → 4	7♠

（二）

S	N
1♣	1♠
3♥ → TSC	3♠ → ¢
3NT → 等待	4♣ → 2
4♦ → SSC	5♦ → 4
7♠	

28.　　N
　♠AQJ10 5
　♥AQJ10 3
　♦A
　♣A 8

　　　S
　♠K 9 3
　♥K 7
　♦K 9 6 5
　♣K10 3 2

（一）

N	S
2♣	2NT → 4 控制
7NT	

南家 4 個 K，非常清楚。

（二）

S	N
1♦	1♠
1NT	3♣ → NT ⊤PAB
3♠ → 12	4♣ → NT ⊤CAB
5♣ → 4	7NT

29.　　N
　♠AKQ10 8 5
　♥7
　♦Q 9 6
　♣10 7 2

　　　S
　♠J 9 2
　♥AK 8 5
　♦ —
　♣AKQJ 5 4

（一）

N	S
2♦	2NT → 1-SS
3♦ →好♠	4♣ → TSC
4♥ → 5	7♠

知道北家♠很好。

（二）

S	N
1♣	1♠
3♣	3♠
5♥ → TSC	6C → 6
7♠	

30.

N
♠K10 7 2
♥AQJ10
♦A 8
♣K 7 3

S
♠A 6
♥K 9 7 3
♦KQ 9 2
♣A 8 5

（一）

N	S
1NT	2♣
2♥	3♦ → TSC
3♠ → 5 or 1	4♦ → 再問
4♠ → 5 控制	5♣ → SSC
5NT→ 3	6♦ → SAB
6♠ → 雙張	7♥

（二）

S	N
1NT	2♣
2♥	3♣ → TSC
4♣ → 4	4♦ → SSC
4♠ → 5	5♣ → SAB
5♦ → 3 張	5♠ → SAB
6♣ → 雙張	7♥

上二例均為 1NT 開叫，不會有單張或缺門。詢問人經過 SSCAB 後之 SAB，只問張數。

31.

N
♠A10 9 8 6 5 4
♥AKJ 8 5
♦ —
♣4

S
♠KJ 3
♥9 2
♦8 7 5
♣AKQ 6 3

（一）

N	S
1♣	2♣
2♥	2♠
3♥ → TSC	4♣ → 2
4♥ → SAB	4NT→ 2 小
6♣ → 邀請	7♣

（二）

S	N
1♣	1♠
2♣	2♥
2♠	3♥ → TSC
4♣ → 2	4♥ → SAB
4NT→ 2 小	6♣ → 邀請
7♣	

在北家叫過♥後，4♥不可能是問 2 或 5 控制，北家是問南家的♥張數。黑桃 KJ× 的支持已很好了。

32.

N
♠AKQ
♥4
♦K 8 7 6 5 3
♣Q 8 2

♠72　　　　　♠93
♥AKQ10 8 3 2　♥J 9 7 6 5
♦Q 4 2　　　　♦10 9
♣4　　　　　　♣J10 9 7

S
♠J10 8 6 5 4
♥ —
♦AJ
♣AK 6 5 3

N	S
1♦	1♠
2♦	3♣
3♠	4♣→ TSC
5♦ → 5 +Q	6♦→ SAB
6♠ → K	7♠

S	N
1♠	2♦
3♣	3♠→ 可跳叫 4♠
4♣ → TSC	5♦
6♦ → SAB	6♠→ K
7♠	

此牌在國際比賽中，叫到 6♠ 已是最好的；雖然敵方會以♥插叫，但北家全手 7 個控制及♣Q 之表示才最重要，一定可叫到 7♠的。

MEMO

MEMO

MEMO

MEMO